樂林華露

音樂創作散記

（選輯）

黃友棣 著

滄海叢刊

1990

東大圖書公司印行

© 樂林蓽露

著　者　黃友棣
發行人　劉仲文
出版者　東大圖書股份有限公司
總經銷　三民書局股份有限公司
印刷所　東大圖書股份有限公司
　　　　地址／臺北市重慶南路一段六十一號二樓
　　　　郵撥／〇一〇七一七五─〇號
初版　中華民國六十七年八月
再版　中華民國七十九年六月
編　號　E 91010
基本定價　壹元捌角玖分
行政院新聞局登記證局版臺業字第〇一九七號

題　端

「音樂創作散記」初版於一九七四年一月，全書二十五萬言，分裝為兩冊。今摘要編整，輯為一冊，包括四個項目，㈠在工作中摸索前行，㈡在艱苦中尋找出路，㈢在困難裡設計開展，㈣在實踐裡闡釋理論；刻劃音樂生活之內容，力求明晰。至於各種樂曲創作之設計，概不列入，以利閱讀。

附篇之內，加刊最近發表之音樂論叢兩篇；一為「亞洲古代音樂為現代音樂之泉源」，係第四屆亞洲作曲家同盟大會時所發表之研究論文；另一為「左傳的季札觀周樂」，詳釋古文「季札觀周樂」之內容，並將中國歷代音樂思想，作精簡之評述，以利查考。

「音樂創作散記」初版，蒙康謳教授，趙琴小姐，賜以序文，實深感激；今並將林聲翕教授所賜之序文，列在卷首，藉申謝忱。

為別於「音樂創作散記」之初版印本，此一選輯，列於滄海叢刊之內，取名「樂林華露」；

其涵義如下：

左傳，宣十二年：「篳路藍縷，以啓山林」。「篳路」是荊竹編車，即是柴車；「藍縷」是敝衣。駕柴車，著敝衣，以啓山林，乃指艱苦締造之意。

史記，楚世家：「篳露藍蔞，以處草莽」。「華露」亦即柴車，「以處草莽」，只顯示堅忍與自勵，而無左傳所言之創業氣慨。「音樂創作散記」的內容，殆近乎此；故依史記，以「華露」名卷首。

「樂林華露」與「音樂人生」，「琴台碎語」，以及編整中之短文集「樂谷鳴泉」，均為討論音樂生活的姊妹篇；敬祈高明，不吝賜正，幸甚。

黃友棣誌

一九七八年五月

（附記）此十年來，滄海叢刊為我印行的七冊文集，皆為樂教文集之姊妹篇，按其次序，是樂林華露為首，其後為音樂人生，琴台碎語，樂谷鳴泉，樂韻飄香，樂圃長春，樂苑春回。。（一九九〇年三月）

序一

感召與啓示

「音樂創作散記」讀後感

林聲翕

黃友棣教授惠我以他的近作「音樂創作散記」，全書凡二十五萬言，展誦之餘，爰將我個人的感想，略書如下：

黃教授在國立中山大學主修教育，旁及小提琴、鋼琴及作曲，他以精進的苦學精神及勇往直前的態度，獻身於音樂教育。在本書中，我們可以看到他在「無米之炊」的情況下（原書「崎嶇的路途」章內）怎樣艱苦地為音樂教育而作出表現和奉獻。最後他找到他要做的方向，他毫不灰心，他先種樹，然後造船，再然後「助衆人渡江，送達音樂的彼岸」。他說——「於是，我從此專以傻勁去做這件傻事」。但我以為這並不是一件傻事，而是孟子所說的「力行近乎仁」的精神的實踐。沒有理想，沒有志氣，沒有抱負的人，絕對幹不了這件「傻事」的。

這件「傻事」是什麼呢？黃教授的觀點與見解就是「教育」，「音樂教育」。在書中他再三強調此點。當然，我們大家都知道音樂的成份中有哲學，有藝術，有科學；但他為了配合目前環境的需要，要聽衆懂得怎樣去聽音樂，欣賞音樂，必須加以組織加以教育。正如「史記」中的「樂書」所提及的：「樂者，樂也；君子樂得其道，小人樂得其欲；以道制欲則樂而不亂；以欲忘道，則惑而不樂」。是故君子反情以和其志，廣樂以成其教，樂行而民鄉方，可以觀德矣。德者性之端也，樂者德之華也」。在「廣樂以成其教」的原則與目的下，黃教授在本書中記下他幾十年來付出心血汗勞的默默耕耘的事蹟。他很喜歡用比喻來啓發聽衆，了解音樂，欣賞音樂，要實行，根據他所指出的方向來努力的一椿最迫切的事。這種感應與呼召，該是目前我們從事音樂工作的人，要響應，要實行，要努力，根據他所指出的方向來努力的一椿最迫切的事。

這本創作散記的後半，大部份是說明或記錄他的作品設計和寫作過程，說來非常清楚而有條理。在他留學意大利的六年中，他孜孜不倦，從不浪費半秒時光；他要找出中國風格和聲的理論與實踐，把調式和聲及對位法重新溫習一遍。他主張中國音樂要有中國文化的內涵和風貌，然後在技術上現代化，而「不是無條件地給西洋理論與技術所奴役」；這句話給我們從事作曲的朋友們一個最有力最正確的啓示。目前世界上流行的所謂「現代音樂」，拆穿了其實還是十足的西洋音樂；因為這類音樂，根本缺少了「民族性」，而是所謂「世界性」或是「國際性」。索贊尼辛在他領諾貝爾文學獎的講辭裡有一段很精譬的話；他說：「民族性的不同，乃人類的財富，也是

不同民族性格的結晶，即使是其中最小的晶體，也有它獨特的色彩，而且包藏了上帝意旨獨特的一面」。可是這種思想和見解，黃教授在全書中流露無遺；這不只是「英雄所見略同」，而是黃教授早已「洞燭先機」。看完了這本「音樂創作散記」，它給我們多少寶貴的啟示！願大家仔細再讀，也值得大家再讀再想。

「音樂創作散記」，內容雖然是趣味雋永的散文，但其中可以窺見近三十年來作者的生活縮影；那文雅的儒質，風趣的談吐，幽默的比喻，處處替人設想的愛心，博學虛懷的修養，處處都值得我們學習。從其中更可以看到中國音樂在抗戰期間及近二十年期間的一些鱗爪。這套散記，我是在一口氣的情況下，可以說是看章回小說的滋味中看完。在深夜的靜寂中，當我掩卷沉思，不能入寐的時候，我寫下了這一點點的感想，並且熱誠推薦這書給愛好音樂的朋友及正在學習音樂的青年。當您看完了這書，您將會受到感召，也必獲得啟示；在大家共同要努力的中國音樂文化復興運動中，行在正確的路途上而有所貢獻。

一九七四年四月十三日香港棨語書屋

序二

音樂創作的虛靜境界

康　謳

去秋我因休假一年，並得到許可前往美國紐約的茱麗雅德音樂學院，研究理論作曲兩學期，今年夏天結束研究後，順道訪問加、英、德、奧、法、義等國的音樂教育，返臺前，路經香港時，得幸先讀黃友棣教授的「音樂創作散記」原稿；拜讀之餘，快何如之！旣獲益良深，亦予我以殊多的啓示。我認為這是一本有趣而真實的記錄文獻。他毫不誇張的，以平淡樸實的語句而敍述、說明音樂教師的奮鬥生涯，他要用音樂教學，來使每個人獲得發展，獲得完美的生活，為了幫助聽眾欣賞音樂，他遭遇到許多歡樂與痛苦的經驗；在這些生動而有趣的記錄裏，我們可以得到許多珍貴的參考資料。他由於教人欣賞音樂，乃發覺真正喜愛中國風味的樂曲，只有這類樂曲，才能產生奇妙的親切感。他要使中國樂曲的演奏，有高貴風格，他要掃除那些過份的滑音奏法；因此不得不磨練優秀的演奏技巧。因為要使歌曲配合教育需要，不得不親自編寫樂曲。因為

西洋的傳統和聲，不合應用，不得不尋求中國風格的和聲方法。因為民歌素材珍貴，不得不設計編成大型樂曲。這些工作，說來容易，做時卻難；尤其是抗戰期間，物質貧之，在轟炸、疏散的生活情形下，如何着手？讀了這些文章，當可明瞭教育者的心情。他說：「我原想助衆人渡江，送達音樂的彼岸，因為沒有船，不得不動手造船，因為要造船，乃發覺沒有木材可用，在不種樹；剛剛種下樹苗，風雨又至；然而我不應失望，我必須從絕境裏跳出來！這件事情，未曾有誰委託我做；只為心之所安，所以拿起來做；做得不好，也無感到難為情。雖然天上的老頭兒，給我以不少的苦惱；但我仍然決心不要雙手空空的回去見他，於是我從此專以傻勁去做這件傻事。」（見「崎嶇的路途」）

這些敘述充分表現出中國儒家的精神，不為名利，只求心之所安。而心之所安，乃是根據「仁者之心」而來。有了「仁者之心」為基礎，還要加上磨練的技巧，與研究學問的熱誠，但是徒有知識與技術，仍然不足以達到成就的階段。他在歐洲苦學六年裏，經常陷入苦惱與焦慮的境況中。終於他從宗教的哲理裏，領悟到犧牲的真諦；更從殉教精神中，領悟到做人的意義。經過長途旅行後，他在白雪山上，瑞士湖邊，潛思默想，終於他明白了，他說：「必須熟練了古典和聲、現代和聲、調式和聲、然後把它們聯合應用，使它服務於創作目標，以建立現代中國音樂創作的途徑。……我要站在台上，指揮它們站入隊伍之中，聽從我的調動。以後我要把舊時所用的方法，嘔吐乾淨，再創新生。」（見「學習的旅程」）

他在動物園裏，看見蚺蛇褪�270皮的默然忍受，經過長時間的掙扎，終於褪下了舊皮，顯現出鮮艷奪目的彩衣，他突然醒悟，他說：「要做好一件事情，心境寧靜是多麼重要！臨行時，我還忍不住向他多看幾眼，心中想：但願我能學你！你能，我也必能的！」

這是儒家治學精神所在，這種「虛」、「靜」的心靈境界，充分表現了一位學者的藝術修養。蘇東坡詩云：「欲令詩語妙，無厭空且靜，靜故了羣動，空故納萬境。」在他的音樂創作散記的附篇裏，有幾篇充滿哲理的散文。如：「尋泉記」、「聖哲琪利亞的山林」、「雙夢記」等，倘能細心的讀讀它們，必然有所獲益。

這本著述最突出的一點，是否定了「藝術至上」的看法，他的基本觀點，乃是儒家的「為人生而藝術」。在作者的序言第一頁上曾說：「不論古今中外，多麼偉大的藝術家，其真正的價值，是屬於教育性質。」這是聖賢所說的「樂者，德之華」的真義。

我一向很欽佩友棣兄的治學態度，他的專心創作，勤於著述的毅力，確實令人敬仰。這本創作散記的問世，對於中國樂壇，必有莫大的貢獻；嘉惠後學，啓迪來茲，亦均有其深長的意義與宏偉的作用，因此樂為之記。

六十二年十一月

序三

讀後語

趙琴

黃友棣教授，是一位勤於寫作又謙虛的教育工作者。他忠於教育工作，全心全力奉獻於樂教。多年來，他以禮樂相輔的原則，將音樂與教育合一運用，努力於以音樂教育完成全人教育的目標。從我們這些年來的合作中，他創作的勤快，他對工作的狂熱，確實令人敬仰！

民國五十九年夏天，我在訪美返國的途中，第一次訪問香港，就聽他告訴我，正在寫作「音樂創作散記」。當時，我就有一股衝動，也可以說是好奇心，下意識裡真想立刻讀到這本書，有着極引人的名稱，一定會有更多彩多姿的內容。最近三年裡，藉着書信往返，我也陸陸續續先拜讀了不少篇。我一向知道黃教授勤讀中國古書，對中國歷代音樂思想有着精細的分析；同時他的文字，佳句箴言，如珠妙語，像行雲流水，使人目不暇給。他用趣味性的敘述，寫嚴肅的題材；

談創作的進程與改善作品的方法，對於有志從事音樂創作者，從事音樂教育工作者，音樂愛好

者，相信都能從中獲益不少。

抱着使音樂生活化，生活音樂化的理想，他的寫作，既不遷就大眾，也不走極端的離羣大

衆；在他的抒情曲中，不忘愛國熱情；在談諧的解說中，有着中國哲理；從他選用作為歌詞的詩

作中，可以看到他屬於儒家的思想輪廓；其中更有不少珍貴的參考資料，告訴我們他如何在試行

錯誤的實踐中，為中國音樂的創作做設計工作。

從本書中，他說明一切藝術家的價值，在於其教育性；也說明了「人生乃是一場甘心情願的

犧牲」。在序言裡他讚美黑夜的隕星，不惜毀滅自己而照耀宇宙於一瞬。在談及歌曲印行的末一

篇最後一段文字裡，他說：「我曾有過一個夢，夢見冰天雪地中，雙手凍得發僵。忽然看見路邊

有一堆熊熊烈火，我聽到很溫柔的叫聲：『來吧！來暖暖雙手啊！』」——説話的是一個木偶，它

的雙腳正給烈火燃燒，快要全身燒成灰燼了；然而它卻溫柔的招呼我上前取暖。一覺醒來，我略

有所悟了：「作曲、印歌的人，彷彿像它！」就這樣，他肩負着重擔，忠於自己的向前邁進，為

中國音樂園地辛勤耕耘！

為了推廣樂教，他學習音樂演奏技術；為了要提倡中國音樂，他學習作曲技巧；為了要作曲

中國化、現代化，所以研究中國風格的和聲技術；為了使民歌高貴化，他鼓舞民歌藝術化的風

氣。他不是宗教的信徒，但他實踐「積福在天」的宗教明訓。一個人生存在現實的社會中而不孜

玫為利，實在是很難得的事。若想進一步了解黃教授的思想，這本「音樂創作散記」，將會更清

楚的告訴我們；何況，在不知不覺中，會帶給我們莫大的樂趣和啓示。

六十二年十一月

「音樂創作散記」選輯

樂林蕈露　目次

（一）引 言

學習音樂的青少年們，每說要努力用功，發誓要磨練成為世界第一流音樂家；這種志願，實在值得嘉許。他們憧憬着登台演奏，接受千千萬萬人喝采的場面，不勝嚮往。他們可能還未想到，學音樂的人，除了磨練技術之外，還該做些甚麼事。歷年我們都看見許多被譽為具有音樂天才的青少年；到底，他們現在何處去了？

不論古今中外，無論多麼偉大的藝術家，其真正的價值，實在皆屬於教育性質。當然，技術的成就是不可缺少的要素；但技術並不是藝術的全部。我們曉得，玫瑰花是由碳水化合物所構成；但徒有碳水化合物，並不足以成為一朵玫瑰花。從來藝術工作者之所以成為偉大，並非因其只有技術上之成就，而是由於他們具有仁者的教育精神。

音樂工作者要使用一切靜的音樂，動的音樂，以充實人們的日常生活；不獨以音樂之美去

教人生活和諧，且用音樂之力去鼓舞人心，振作向上。音樂工作者之所以被譽為「靈魂的工程師」，實在就是重視其教育上的效能。正如歷代所有的傳教者，為了幫助別人獲得快樂的心靈生活，自己甘於受苦與犧牲，人不堪其憂，而他們不改其樂。這正是我國聖賢所說的禮樂精神：

「言而履之，禮也；行而樂之，樂也。」（禮記，仲尼燕居）

然而，生活在物質環境裏的人們，很難磨練成「甘於吃苦，樂於犧牲」的習慣。我們也不能苛求人人皆願吃苦與犧牲，只能希望人人都能同情貧苦大眾。物質生活的貧困是苦的，音樂生活的貧困也同樣是苦。諺云：「只有貧困的人，才會同情貧困的人」，這句話很有道理；因為，若非生活於貧困之中的人，實在無法領悟到貧困之苦，也就無法產生同情之心。我從幼年開始，就生長於貧困的環境中。物質的貧困，且不必說了；眼看中國音樂，日益衰微，衆人的音樂生活，實在處於極端貧困之中，心裡實在難過。我很想學習音樂，但無接受栽培的機緣。（現在我看見許多幸福的兒童，父母鼓勵他們學習音樂，而他們偏偏只愛看電視，使我無限感慨！）直至我以工讀進入大學，選習教育之時，決心用音樂為教育工具，然後開始自己設計，拼命磨練音樂技術，以備應用。

我計劃以演奏引導聽衆，使人人皆能踏上欣賞音樂的大道，使人人皆能在豐富的音樂生活中成長。這個計劃，對於我，是吃力的事。我不獨要工讀自給，還要替母親清還積債。我的身體健康不佳，不斷地為疾病所折磨。我的朋友們，不少是說些風涼話來挖苦我，提醒我，這計劃，絕對不會成功的。就是因為這樣，我全盤明白了：既然我不可能獲得幸福的生活，何不決心拼到

底？當時的心情，宛似一個已知身染絕症的病人，鎮靜地，要善用其可能的膽餘歲月，以期替後人做些有益之事，然後從容離開人間。是的，一個人能够貫徹自己的教育設計，只要稍有些些微成績，也算不枉此生了。當時我很讚美黑夜的隕星，因爲它照耀宇宙於一瞬而不惜自己毀滅。當時我曾以此意請任華明先生作詩。後來以此詩爲歌詞，作成獨唱曲「隕星頌」，時爲抗戰期間（一九四一年），初次由陳世鴻先生演唱於粤北曲江。（歌詞見註）

雖然有不少歡喜挖苦我的人，同時亦有同情我的朋友。他們給我以溫暖的同情，切實的鼓勵，使我深心感激。但我仍然要感激那些債務、疾病、和經常挖苦我的人們；因爲，如果沒有這種種的反激力量，我可能無法支持下去。實在說來，這些惡劣的遭遇，乃是不可缺少的維他命；雖然不大好受，然無此鞭策，事不能成。我們總可以明白：一棵稚弱的小樹，其成長過程中，不能缺少狂暴風雨與溫暖太陽；我們不該只讚太陽而斥風雨。唯其受苦愈多，乃使我徹底瞭解如何去幫助受苦的人努力向上。

在教育的設計中，我決心要用音樂爲教育工具。我堅信音樂的節奏，足以使人成爲靈敏與活潑；唱歌可以使人在唱與講的聲音裡，表現出內在的智慧；聽曲可以使人培養起「心靈的耳朵」；音樂活動可以改善人們的儀容與姿態；音樂的最後目標，乃是陶冶成優秀的品格。我稱音樂教育爲「整個人的教育」工具。在抗戰期間，我首先要完成這一個理論。（後來在香港由海潮出版社印行，書名爲「音樂教學技術」。一九五七年版）

在推廣此項教育理論之中，要避免空談，我必須先把自己磨練成爲足以說服聽衆的演奏者。

因爲聽衆偏愛中國風味的樂曲，遂不得不創作新曲，編整民歌，以作演奏之用。因爲發覺樂曲必

須中國化，現代化，乃不得不設法進修，研求中國風格的和聲方法。所以，由手執提琴爲衆人解

說及演奏小夜曲，默想曲開始，以迄編寫「中國風格和聲與作曲」並作成各類例證樂曲，其間經

過多少艱辛的歲月！眼看青年作曲者傾向新派而忘却發展民族原有之優秀氣質，使我不得不着手

做了傳道式的巡廻講學工作，提出「民族自尊心的重建」。由試行錯誤的工作開始，以至赴歐求

師，回國講學，其間實在充滿不少痛苦的經驗；雖然其中滿佈辛酸的淚痕，但仍有不少愚昧的笨

事，記錄出來，可供談笑。同時也可以說明，縱使身陷困境，仍然不必灰心。憑教育見解之光指

引，愚昧如我，仍可做些小事，爲樂教效力。謹以此獻給年青的音樂朋友們，並祝前程無量。

（註）——任畢明先生所作的「隕星頌」詞句：——光明是永遠存在呀！休嗟搖落，長空寥廓。嚓！一聲消

失，散向人間，江山蕭瑟。問歷史何年始？問歷史何年盡？永恒的夜，有細語歎息。一聲去也，

光明本色。前夜漫漫何時旦？烏啼梟哭海神歎。尋遍山頭海角，樹底林梢，一縷如夢散。萬古一

刹那，那最後的生命啊，獻給那終極的美麗。光芒！萬丈的光芒！透徹那歷史依戀的謎。投向萬

萬人的心坎吧，當着震駭的眼底。光明是永遠存在呀！一顆沉，一顆起；到明朝呀，讓別人把這

渺小忘記！

任畢明先生曾告訴我，因爲一時想不到好的結句，故一擱數月。直至有一天看見太太在厨裡煮湯

圓，乃忽然悟到「一顆沉，一顆起」的句子。多可讀的太太！多可讀的湯圓！

（二）如何助人享受音樂？

有不少樂迷告訴我，聽音樂會，尤其是獨奏會，獨唱會，只歡喜聽下半場。更有些，坦誠相告，他們寧願在半場休息之後入場；因為下半場的節目中，才有他們愛好的欣賞材料。更有些人說，休息後常可免費入場；因為，原非滿座的會，不愁無位可坐；原已滿座的會，可能有不少人聽了上半場就溜掉。休息後再入場，守門的人，經常不再索看門票。

音樂會的上半場節目，經常都是古典大師的嚴肅作品；下半場則為富於趣味的輕快作品，包括浪漫派、民族派、現代派的材料。上半場可以說是表現唱奏者本身成就，下半場則為其技術之活用；前者可說是向專門人士表露身份，後者乃是眞的為一般聽眾服務。前半場側重於學術，後半場側重趣味，頗似有實驗的科學演講。沒有前者，不足以建立威信；似有例證的研究報告；後半場側重趣味，頗似有實驗的科學演講。沒有前者，不足以建立威信；沒有後者，不足以接近羣衆。因此，以音樂為娛樂，要享受音樂的聽眾們，必然只歡喜聽下半場

的節目；因爲他們也有他們的處世良方：「吃不下的，讓別人去吃。」

試想，愛好音樂而樂於購票入場的聽衆，尚且如此；一般人對音樂演奏會的看法，又將如何呢？人人想享受音樂之美而非研究音樂學術，好比走進餐廳的顧客，總是想吃美味的菜而非想習烹調方法。（當然，也有些顧客專爲研究烹調方法而來；但爲數不多。）

記得曾有不少次數，音樂會籌備人，邀我參加慈善音樂會的提琴演奏之時，經常附帶這句話：「最好不要選奏那些奏鳴曲」。我很明白他們的苦心；因爲聽衆倘未明白如何去欣賞樂曲裡的線條組織，音色變化，句段結構，則實在無法領略較複雜的大曲。我當時，只能選些側重技巧表演的變奏曲，以期不使聽衆失望。後來，我終於明白了…選些人人熟識的抗戰歌曲或者民歌調，加以數次變奏，使用雙音、跳弓、撥絃等等技巧，效果更好。

音樂專家們，日求上進，漸漸與聽衆們越離越遠。實在，音樂作家與聽衆們，已經各走極端。如何把這兩極端重新拉近，使彼此能够相輔相成，非藉教育之力不可！從歷史故事看，孟嘗君聽雍門子奏琴的事蹟，可以給我們以極好的啓示…

雍門子周以琴見乎孟嘗君。孟嘗君曰：「先生鼓琴，亦能令文悲乎？」雍門子周曰：「臣何獨能令足下悲哉！臣之所以能令悲者，有先貴而後賤，先富而後貧者也。」………（雍門子描述孟嘗君現在的榮耀與快樂，漸說到孟嘗君將來死後的情況，說得蒼涼而黯淡）……於是孟嘗君泫然泣涕，承睫而未隕。雍門子周引琴而鼓之；徐動宮徵，微揮羽角，切綜而成曲。孟嘗君涕浪汗

增；欸而就之曰：「先生之鼓琴，令文若破國亡邑之人也。」（漢，劉向，新序說苑，善說。）雍門

那些全無內心準備的聽眾，總是像孟嘗君一樣，問人說：「你能以樂曲來感動我否？」雍門

子先用解說去為孟嘗君做好內心的準備，然後奏琴；這是聰明的方法。先為聽眾打開情感的心

扉，然後使他們領略樂曲內容；這是合理的步驟。

如果我能用恰當的解說，（並非乾澀的理論解釋，亦非徒然談談作曲者的戀愛故事，而是直

接提供欣賞該曲的線索），則無論是奏鳴曲、協奏曲、交響曲，都能使人人聽得津津有味。可惜

的是，演奏者經常不屑做解釋的工作，肯解說的也害怕開罪於聽眾，（可能聽眾認為被侮辱），

而且，並非每個演奏者都有卓越的口才；於是，演奏者寧願保持緘默了。

我很讚美李斯特 (Liszt) 當年所舉辦的獨奏會。他在演奏前，為聽眾解說其創作原意；演

奏時，也常提出一些段落來，加以討論。這樣的演奏，奏者與聽者融成一體；非但親切，且具豐

富的藝術性與深厚的教育性。

我讚美那些肯幫助聽眾走進音樂之門的演奏者們，他們能設身處地，替聽眾設想，使聽眾沒

有受侮辱的感覺，使聽眾在音樂欣賞之中，獲得豐富的音樂知識與愉快的享受。我認為，音樂會

的節目，總不應該只為專門人士而設。為聽眾解說樂曲，好比帶人登山去欣賞日出的奇景；首先

要為他們造好上山的石級，不必他們在亂石叢中瞎爬；又好比帶人過河去遊覽美麗島；首先要為

他們預備好渡船，不必他們狠狠涉水弄得衣履盡濕。

教人如何去享受一首美妙的樂曲，好比教人遙看天空的星座；如果不加以指引，任由他們仰望天空，則只能看見滿天星斗。如果加以清楚的指引，則極易學到。一經學得，以後可以終生享用；從此在黑夜中，不會迷失方向。

記得幼年時，我歡喜把滿佈水漬苔痕的屋瓦，當作山水畫帖；也歡喜把天上的雲霞，當作變化無窮的風景畫冊。因此，我相信，若能給以一些提點，必可以鼓舞起每個人的想像力，使人人皆能看懂無形的畫，讀識無字的書，聽賞無聲的樂。「落花水面皆文章」的境界，必然可以呼之即至。如此，人人在日常生活中，必可充滿快樂的氣息。作為音樂工作者，我們知道，我們並不能直接給聽眾以快樂；只是幫助他們進入音樂境界中，使他們自得其樂。奏唱者一經了解此點，就必然會更謙遜。事實上，奏唱者，作曲者，經常都是謙遜的；因為音樂工作者，時時都不會忘記，自己只是為聽眾作音樂境界的敲門磚而已。

（三）嘈吵的音樂晚會

抗戰期間，在粵北連縣，有一次音樂晚會，使我非常尷尬。當時那種焦慮心情，至今記憶猶新，使我經常都想起一個問題，就是如何教導聽衆的問題。

這是秋日的黃昏。我答應迪一位小學校長，要去該校，爲數百學生演講，並演奏提琴。爲兒童們解說及奏曲，我是極爲樂意之事。臨時這位校長告訴我，另一間小學校的百餘學生，也要來聽。到開會之前，又另有一間學校的數十個學生，也要來參加。爲了人數太多，校內的場所坐不下；於是借用民衆敎育館的廣場。據說，學生們可以在大樹下，席地而坐；而且這一晚有很好的月亮，聽音樂更增詩意。我都一一答應了。

天將入黑，未圓的月，掛在天空，學生們已經一排排，整整齊齊，坐好在廣場上。看來，這該是一次愉快的音樂晚會。他們爲我在樹下擺好了一張桌子，鋪了白桌布，以便我在講解時可以

把提琴放在桌上。

由於學生們的集合，居民輾轉相告，以爲有戲班上演了；於是扶老携幼，拖男帶女，來趁熱鬧。不久，那些餛飩擔子、水果、凉果的小販們，陸續來了，把廣場圍繞得密密層層，無限熱鬧。

開始，校長在講述開場白。人們照來攘往，嘈雜不堪。當我拿起提琴開始演奏之時，出我意料之外，人們突然靜下來。這眞是出奇地靜。至今我尙能記憶這一下子靜默的奇妙感覺；恰似看見一隻古怪的動物忽然出聲呼喚，所以禁不住驚奇地細看。那時，天上的月亮，特別明朗；黃昏的輕風，特別溫柔；使我深感快慰。可惜這種快慰，爲時實在太短。因爲校長認爲夜裡太暗，臨時租用了三盞明亮的大汽燈；浩浩蕩蕩搬到廣場來，打斷我的演奏；又把一盞大汽燈，掛在我的旁邊。且不說「月下把火」是如何地大煞風景，只是汽燈的喘氣聲音，就足够掩蓋掉提琴的歌唱。因爲有燈，招來了許多飛蟲，亂撲到我的面上，頸上，手上，在奏琴之際，並不好受。聽衆們也同樣遭遇到飛蟲的侵擾；我可以聽到辟拍的聲響，此起彼伏。有了燈光，更惹得不少穿着木屐的人，「郭咯，郭咯」地聚攏來看熱鬧，使到專心想聽奏曲的人們，不覺更圍攏來，越靠越近，快要雙脚踏到席地而坐的小學生身上。那邊的媽媽大聲喚寶寶，這邊的寶寶大聲答媽媽。奏曲之際，工友又端上一盅茶，放在桌上，以表敬意。他們什麼都供應週全，只不供應「安靜」。

當時旣無人可以管理聽衆，亦沒有擴音的設備；我眞恨不能搖身一變，變成一個喇叭手，好用強

烈的聲音，凌駕羣衆的嘈雜。

既然講也無用，奏也無用，所預備要奏的名曲，（包括巴赫、帕格尼尼、聖桑的提琴曲），全然無效；柴可夫斯基的「如歌行板」，也毫無用處。我不得不使用到「唱春牛」的打鼓打鑼，以及抗戰歌曲的變奏。這些誠然有吸引力量，使他們暫時安靜下來；但不久，嘈雜的波濤又以其泰山壓頂之勢掩蓋過來。我很明白，我的講與奏的工作，全部失敗了！

終於，我想到以毒攻毒的方法。我運用了這數百個小學生的歌聲，來對抗這些嘈雜。我用提琴教他們唱一首小歌，那是只有一句而反覆多次的民歌，我替它填入的歌詞是：「我們少年好比一朵玫瑰花。玫瑰花裡貯芳香。噯，噯，少年少年呀，齊把香氣發揚吧。」待他們唱熟了，我又用指揮動作，使他們以最強，忽然變為最弱，忽然又加入拍手的動作。後來，又與他們齊唱些小人都熟識的抗戰歌。於是，學生們唱得很開心，快樂無限，也感染到旁觀的人們快樂無限。直至散會，大家都同聲讚美這個晚會很成功；只有我自己明白，這晚會是如何地一敗塗地！他們並不曉得，我所預備要給他們吃的好菜，可以說，一樣都未吃到。我誠心想送食物給他們，竟然臨時要他們拿出食物來，乃能使我渡過難關；反而要受他們謝我，豈非奇事？！

經過這次遭遇，我不再認為自己所選的食物，必是人人歡喜的食物了。何況，環境一經變換，所用的材料，又怎能不變呢！

但無論如何，必須把握機會，教育聽衆；倘若聽衆沒有進步，中國音樂亦無法進步的。

（四）唱片音樂會

抗戰期內，在廣東戰時省會曲江，青年會的樂教活動，做得極爲出色。每星期擧辦的音樂知識講座，唱片音樂欣賞，都受到廣遍的歡迎。唱片欣賞會裡，雖然只有手搖的唱機，七十八轉的舊唱片；但效果極佳。後來並應各校的請求，巡廻各校擧行，助益音樂教育，實在值得嘉許。

有一次適逢其會，他們介紹貝多芬所作的一首獨唱曲「在黑暗的墓穴中」，這是著名低音歌者沙里阿賓獨唱，管絃樂隊伴奏。雖然唱片舊，雜音多；但仍不失其吸引力量。他們所作的解釋是：——死去了的人，忽然醒來了，發覺身在墓穴之中，不禁心情焦急，非常不安；終於，失望地，沉靜下來。

這是我的老朋友們，按所聽得的印象，穿鑿解說，以引人入勝。實在，既無樂譜，又聽不清楚歌詞，亦缺乏參考材料，當然免不了錯誤。事後我才告訴我的老朋友們，以後應該改變這首歌

曲的介紹材料。這首「在黑暗的墓穴中」，原是義大利詩人及音樂著作家卡爾班尼（Carpani）所作。歌詞的內容是：：

在黑暗的墓穴中，莫擾我安眠。

當我在生之時，你全然沒有顧及我心裡的憂傷。

在這朦朧的陰影裡，讓我再有寧靜的安息吧，

負心的女人，莫用虛偽的眼淚污我遺軀。

這首詩，實在是責罵女人的洩忿詩；當時風靡樂壇。詩人邀請了許多著名作曲家爲之譜曲，印成專集，總數共爲六十三首。貝多芬所作，是最單純而內容最豐富的一首，也是留傳至今，仍受歡迎的一首。

青年會的老朋友們，得到這些介紹材料，深覺快慰。以後，常來信請代查考樂曲的介紹材料；並且約定，凡有機會，都請我參加其唱片會，可能時，代他們負責介紹一些歌曲，以增熱鬧。這是我樂於服務的。但，就是這樣，使我鬧了一次大笑話。

當時我執教於中山大學師範學院，校址在粵北砰石的鄉間管埠。每月我都要到曲江，（火車四小時），赴省藝專講學一星期。那次，火車剛抵曲江的晚上，剛碰上青年會的唱片會。節目中有改編給管風琴演奏的兩首曲；一是馬辛奈所作歌劇「泰綺思」的「默想曲」（Thais medita-tion），另一是達德拉所作「紀念曲」（Souvenir）。他們認爲此二曲由我解說，可以更爲清楚。

我一口答應了。我自信對此二曲，能作切實的介紹；因爲我詳細考查過，也詳細分析及演奏過。

於是我先解說馬辛奈所作的歌劇內容，說明女優泰綺思的內心矛盾，然後說明「默想曲」的結構，由安靜以至衝突，由衝突復歸平靜。這是一首大三段的組織。我順手拿起提琴，爲聽衆們奏出此曲的主題，並請他們注意管風琴的音色。本來這樣的進程，是很妥善的。怎知，唱片一開始，就使我嚇了一跳。原來一開始就奏出中間的一段。（大概是由於七十八轉唱片要在一面奏完此曲，故省掉了頭一段。）這使我大爲狼狽，只好向聽衆道歉。

繼續介紹「紀念曲」。我說明這位作曲者達德拉，是看見舒伯脫失故居，因有感而作成「紀念曲」，是一首情感豐富的小曲。更進一步，以提琴奏出其主題。於是開始唱片欣賞。怎知這一面唱片，又是省了頭一段，從中間段奏起。這使我異常尷尬。又來一次道歉。雖然聽衆們對我很友善；但我對於自己這種愚笨行爲，却深表不滿。

經過這次敎訓之後，凡介紹一首樂曲，必先聽過唱片，乃敢進行。就是爲了如此，戰後在廣州，美國新聞處供應最佳的三十三轉唱片給靑年會應用之時，爲了要編好一季的唱片會節目表，我要連續數日，由早至晚去試聽唱片；終於因爲過勞而病倒了。這也是「衝勁有餘，沉着不足」的不良後果；同時也是我所應得的敎訓。

戰後的物質缺乏，音響器材，樂曲唱片，還未有今日的方便；爲了許多愛好音樂的聽衆，爲

了音樂科學生的音樂進修，我很樂意做義務的介紹工作。我設計應用最顯淺的解說，每次結束之前，加以簡明的結論，使人人能有機會不化錢就可享受音樂同時了解音樂。在每次節目之中，我必須選定一個中心題材，例如：

如何欣賞混聲合唱的歌曲。

各類人聲歌曲所表現的性格，並以名曲為例。

各種樂器的性質與技術，並以名曲為例。

絃樂四重奏與絃樂隊，交響樂隊的分別。

主音音樂與複音音樂的分別。

古典派，浪漫派，民族派，現代派的作品特性。

標題音樂與絕對音樂的異同。

交響曲與協奏曲的異同。

各種舞曲的節奏特性。

各種曲體的了解。

由廣州以至香港，這種唱片音樂會都繼續處處推行。我仍然貫徹我所設計的原則；就是每一節目單之內，必有一個解說的中心題材。當然，一個中心題材，可以用於許多次節目單之內；讓每首音樂曲的介紹，都與此中心題材有關。如此，每次夾入易於消化，不太專門而且有趣的音樂知

識。不作呆滯的說教，不講與樂曲無關的廢話，不用好高騖遠的哲理探討；使他們不只用脚聽，（節奏爲重），不只用心聽，（感情爲重），不只用腦聽，（思考爲重）；而是要三者合一，全心全力地聽，以期能够享受音樂。在安靜的環境裡，有優秀的唱片，有精良的器材，使人人能怡然陶醉於純正的音樂之中，實在是人生一樂。

（五）空襲下的音樂講座

抗戰期中，一九四一年五月的一個晚上，天晴月朗；曲江青年會大堂正在舉行音樂講座，聽眾十分擠擁。他們由於愛好音樂，熱心求知，不少人是從十里外步行來聽講的；散會後，還要步行回去。每念及此，我擔任演講，必須竭盡所能，不要使他們失望才好。

那晚的講題是「對位法的精神」；這是連續八個講題中之一個。對於一般聽眾，這個題目實在是枯燥無味之至；然而他們如此熱心來聽講，使我頗感迷惑。當然，他們是想明白「對位法」到底是什麼東西。我要嘗試，使用一切淺易的，有趣的材料，來說明對位法的內容與用途，以期助益他們欣賞音樂的能力。

開始，我引用著名指揮者漢斯（Hans von Bülow）的話，以作提綱挈領的解說：「對位法的精神在於模仿」。

然後，爲他們解說舒伯脫的小夜曲。這首是黃昏時候唱於愛人窗外的抒情歌，曲調之下，是

模仿六絃琴伴奏的聲音。我在鋼琴上，爲他們奏了頭一段。這是衆人皆已熟知的歌曲，故有親切

之感。於是，我隨着就介紹李斯特(Liszt)所改編的這首鋼琴獨奏曲。這是每一句之後都有模仿

曲調出現，他們聽起來，特別感到興趣。我解釋，這樣的模仿趣味，就是對位法所常用的手法。

隨着，我乃使用管絃樂演奏這首小夜曲的唱片。告訴他們要注意音色不同的曲調模仿所產生的呼

應效果；他們聽得極爲愉快。到了小夜曲尾段的高音與低音的追逐模仿，他們一聽到就表現出能

够了解這種對位處理方法，我可以從他們反應的小動作裡明顯地看出來。

於是，我要用日常所見的事，來說明對位法實在是從我們生活中汲取得來。例如：老師敎小

學生誦讀課文，乃是嚴格的模仿。在誦讀較熟之時，老師未念完一句，學生就已開始，這是句尾

與句頭重疊的模仿，等於賦格曲(Fugue)裡的緊湊進行(Stretto)。街頭賣武的師傅與徒弟問

答，常常使用局部的模仿。山谷回聲，鸚鵡學語，以至粵曲南音的音樂過門，皆有全句的模仿或

局部的模仿。這些例子，我爲之逐一說明，又唱又奏，又講又叫。並且請他們以後，隨時隨地都

注意去聽生活裡的對位音樂；這是一生享用不盡的音樂，誰懂得何謂對位法，誰就能够欣賞。他

們爲此歡笑不已。

隨着，我要選用一批以對位方法作成的小曲，以作例證。正在此時，青年會附近的防空哨站

的警報鐘聲響了。噹——噹噹，一長二短的鐘聲，繼以揚聲筒高叫「敵機幺架，清遠北飛」。

我乃宣佈，「今晚的講會，看來至此爲止了；請諸位原諒。」我必須在電燈未熄之前，做妥疏散的工作。

聽衆們默然不動。於是有一位似乎是敎師的來賓站起來，溫和地說：「請黃先生繼續講吧，我們不怕。」立刻有許多人擧手和議。

這使我感到困難。我說：「這是空襲警報。若有意外發生，我是犯法的。」

另一位女士站起來說：「這是我們來不及疏散，與黃先生無關。可能時，還是請繼續講吧！」

青年會主持講座者說：「這樣好了，願意疏散的疏散，願意留下的留下。」他剛說完，衆人立刻鼓掌贊成。

全體聽衆，仍然不動；使我左右爲難。終於一位較爲老誠的人站起來說：「最近的空襲，常是騷擾性質。因爲敵機只有一架，大概是偵察行動，不會來轟炸曲江。兼之，現在電燈快要熄掉，大家跑到街上，更不安全；不如靜坐此堂中，較爲保險。」

我請他們切勿嘈吵，「防空哨站聽到掌聲，也許不來控告我們；但飛機聽到掌聲，却可能飛下來喝杯茶的。」他們很快樂地笑，但沒有笑出聲。

這時候，緊急警報的鐘聲密響了一陣；隨着，電燈熄了。大堂中一片漆黑，外邊一片寂靜。

在這又黑又靜的當兒，我拿起提琴，爲他們演奏林姆斯基可薩可夫的「印度之歌」。

「印度之歌」是一首柔和的抒情曲，曲調是衆人所愛的。我要用其中一段，加以解說。因爲其中的每句結尾，皆有同聲式的局部模仿句子。我在提琴上，以低音奏出這模仿句子，效果很

好。在黑暗中聽提琴，情調眞美；尤其是在如此寂靜的環境中聽提琴，實在充滿詩意。

這時，哨站宣佈「曲江開機聲」，這是夾着一種恐怖氣氛的呼喊聲音。堂外的聲響全然靜寂了。我們靜坐在黑漆的大堂裡，聽到遠處傳來的飛機聲了。我也暫時停了講奏，好讓大家用耳朶跟踪飛機的方向。此時，眼睛已習慣了黑暗；又因窗外反映着月亮的微光，隱約可以看到靜坐各人的面孔。飛機聲並非在曲江上空經過，只是從曲江側邊掠過，瞬即消失了，留下一陣濃厚的寂靜。這是很難得的寂靜。未體驗過這種寂靜的人，總不會相信寂靜是如此可愛；簡直一粒小沙跌到地上都有回聲。當時使我想起白樂天的詩句：

置琴曲几上，慵坐但含情；
何煩故揮弄，風絃自有聲。

這是令人難忘的時刻！多美麗的時刻！於是我繼續爲他們解說及演奏達德拉的「紀念曲」。

安靜裡的提琴演奏，柔絲樣的縹緲琴聲，閃耀着絢爛的光彩。不論奏者與聽者，都能感到這是極爲愉快的經驗。

在提琴上奏過「紀念曲」，隨着在鋼琴上奏，可以清楚聽出模仿的句子。然後，又在鋼琴上奏貝多芬的「小步舞曲」的中間一段；這段的後半，有明顯的追逐句子。每位聽者似乎都能把握到對位曲調的妙處，反應得極爲快樂。

此時，哨站響出長鳴的鐘聲，表示警報解除；隨着，電燈復亮。各人似乎感到細綁在身上的

繩子都解除了，不禁相視而笑，笑得特別開心。

我爲他們解釋輪唱曲，卡農曲，又提及巴赫所作的樂曲特點，然後解說「對位乃是和聲的曲調化」。於是爲他們演奏谷諾所作的「聖母頌」；這是根據巴赫第一首序曲的和聲所作成的曲調。

最後說到對位法的精巧用途——憑之以結合幾個不同性質的曲調。我選用了貝多芬第九交響曲最後一章的一段合唱爲例；就是「千千萬萬的人們啊，讓我擁抱你們！」與「快樂頌」的主題曲調相結合的一段。在雄厚的合唱歌聲中，結束這個晚會。我看到他們都表露出「歷險歸來，收穫甚豐」的快樂，而我亦分享到他們的快樂。

唱片會是用說話去介紹音樂的內容，演講會應該用音樂例證說話的內容。如此，學術研究與欣賞活動，可以融成一體。法國昆蟲學家法布爾(Fabre)說過：「學問並非枯燥無味之事，卻是與趣無窮之事」。音樂學問，更該如此。

因爲看到聽衆們如此歡喜聽「對位法」的解釋，鼓勵我設計更多此類的題材。下列是其中一部份：

何謂表情速度 (Rubato)

各種速度所蘊藏着的性格表現

有聲的思想與無聲的音樂

聲韻的平仄變化與曲調創作

各種不同性質的卡農曲

曲調與和聲的結合

音樂裡的節奏特性

如何作成一首好歌？（解說由詩作曲的歷程）

如何教唱一首歌？（根據作曲歷程去教唱）

臨時要爲一班兒童上音樂課，該怎樣做？

又因爲解釋對位法的樂曲，常是選用了西洋作品。我必須選些以中國民歌爲主題的對位樂曲作例子。由於此種例子不易獲得，我該自己磨練對位技術，自己編作一些合用的例子。就因爲這樣，使我後來編作「合唱民歌組曲」。安徽民歌組曲「鳳陽歌舞」，新疆民歌組曲「天山明月」，粵北民歌組曲「迎春接福」，粵北僑歌組曲「俍山春曉」，以及中國各地民歌並用的組曲「大板城姑娘」，都是應用對位法編成的例曲。

（註）「大板城姑娘」後來由何志浩先生另配新詞，名爲「三美競秀」；因爲此組曲內，三首民歌，皆用女子爲題材——大板城姑娘，孟姜女，紅綵妹妹。

（六）崎嶇的路途

（一）惡意反激

在學時期，由小學、中學，以至大學，在學校宿舍裡，我經常都能聽到國樂社團的練習。他們都是優秀的國樂社員，常聚在一起，又奏又唱，樂在其中；我則在旁一邊聽，一邊想。

他們的絃樂，奏得太多滑音，使音樂缺少了高貴的氣質。頓音裡加入滑指的奏法，表現出輕佻的色彩。演唱的歌曲，偏於詞藻的堆砌，俚語之活用，實在是文字遊戲而不是音樂藝術。當時，我年紀尚幼，還未有資格去批評他們；只是在閒談中，少不免笑他們奏得好像是軟骨美人，唱起來則重理解而輕感受。

他們不禁生氣了……「那麼，你來一套！」

這也難怪他們生氣，因為他們不够客觀，根本沒有方法找出改善的道路。我想，參考西洋音樂，可能使國樂有所改善。然而，我若不能奏得更好，則空談理論，又有何用處？

首先，我必須能演奏樂器，使他們信服；然後可以說到建設性的批評。於是，我的好友們，借我以提琴與曲譜，更有先進的朋友，樂意給我以指導。窮一個暑假的時光，我專心練習提琴奏法，把弓法，指法，視奏能力，發展到一個良好的階段。當這班社員們要難倒我之時，任他們選出那些小曲或電影歌曲，我都能奏出。他們認為我的視奏能幹，使他們非常驚奇。於是我說：「你能奏奏的能幹是必須磨練的；先要讀熟了譜乃能奏，實不可靠。於是他們另用反激的說話：「你能奏世界名曲嗎？」例如，舒伯脫的小夜曲，貝多芬的羅曼詩，你能奏嗎？」

待我能奏出這些名曲之時，他們又問：「你能自己創作新曲嗎？」於是我不得不學習作曲。

當我為他們奏出一首「哀悼陣亡老友」的提琴曲，他們表示樂曲很能感動聽眾；開始對我表示好感了。但，隨着又來一個反激：「能作鋼琴伴奏嗎？」

於是我不得不勤學和聲，同時也要勤習鋼琴演奏技術。他們輕輕出一個題目，足够我苦練一段長時間。這是一種惡意的反激，給我以不斷的鞭策，實在是生活裡不可或缺的維他命。當然，這種維他命，雖然有益身心，滋味並不好受。

（三） 窮困委屈

我從幼至長，都傾心於藝術，（文學、詩歌、繪畫、音樂），但只愛好而已；對於藝術創作，並無野心，家中亦沒有長輩要培植我向這方面發展。直至後來，在中學時期，決定將來在大學裡選習教育之時，乃急起直追，培養音樂技術，以備用為教育工具。現在當我看見父母栽培兒童，家中音樂器材齊備而且完美，物色教師唯恐不佳；但兒女們卻以音樂練習為苦役，真使我無限感慨。

我在幼年，父親早故，家鄉兵燹，乃隨母親到廣州，寄居於親戚的家裡。這個富裕的家庭，經常妯娌不和，是非很多。無論誰受了氣，必然向我出氣，無端責罵，使我生活於萬般委屈的情況裡。母親為了給我的兄長完婚，辦喜事，向戚家借下了不少債項。後來，我一直要替母親還了十多年債，通過了抗戰期間以迄戰後復員，才算清還乾淨。

這些窮苦與委屈，實在也是生活裡不可或缺的維他命。全靠當年受慣了寃氣，後來給一羣人無理取鬧，惡意詆譭之時，乃覺心平氣靜，絕不緊張。對於自幼就慣受鋼鞭敲擊的人，一旦給皮鞭抽打，又怎算得一囘事呢！

（三）工讀生涯

我在大學讀書的四年裡，時間都在忙迫中度過。為了在校外教學謀生，經常都在舟車之上奔馳。稍有暇時，就躲起來練習提琴、鋼琴、讀樂理、編樂曲。我的畢業論文「中小學藝術課程之

改造」，（是得獎論文中之一），有大部份是在火車上寫成的。（大學四年級時，每星期有兩日搭火車到廣州西邊三十里的佛山鎮教學，畢業後繼續在該處執教。）

待畢業於大學之後，生活反而安定了。因為我可以住在學校裡，除了教學之外，全部時間可以用於自己的磨練工作。此外，更能借款買得鋼琴與提琴，每星期可以留出一天給我到廣州或到香港求師之用。數年之中，李玉葉教授教我鋼琴演奏，並且借我以樂理書籍與名曲唱片。日本飛機經常轟炸廣州的日子，我仍要趕火車到香港，請多諾夫教授（Tonoff）教我提琴演奏技術；直至廣州疏散為止。

（四）病弱身體

因為太忙，經常是工作過勞而不自知；身體病弱，不知調理。後來檢查身體，乃知肺部斑點甚多，都是鈣化了的痕跡；當時沒有病倒，實在是幸運之事。就是由於平日體弱多病，不得不堅守規律的生活，不敢胡作妄為，自尋苦吃。所以，全靠體弱多病，反而救我出於更多大病的厄運。

家庭既然給我以債項負擔，身體健康又並不好，心裡又念念不忘音樂教育的計劃；於是，我怕了組織家庭，決心放棄了尋求幸福的美夢；甘心把一生命運，作孤注一擲，以期完成一項小小的理想。

我曾想過，我雖然獲得了教育學士的學位，如果要獻身於音樂教育，還該考取音樂學位。就在大學畢業的一年（一九三四年），我在香港考取了英國聖三一音樂院的提琴高級證書。因為戰爭所阻，直至一九五五年，我乃能在香港考取英國皇家音樂學校的文憑。一擱二十餘年，眞是平生憾事！

（五） 抗戰歌詠

在抗戰期間，歌詠團的組織，風起雲湧。廣州青年會的歌詠團，是最龐大的一個。我被邀去教唱及指揮，同時要供給新歌曲。「醒獅的吼聲」、「戰士之歌」、「向前拚」、「募捐歌」等，都是因急需而作成的歌曲。

隨着而來的是展開各地的歌詠運動。在佛山、聯合兩間中學校，公開舉行五百人大合唱。繼又聯合十數間學校，擔任指揮三千人大合唱。我設計用歌唱展開音樂風氣，以音樂推行國語，以音樂增強愛國運動。此期所作的歌曲，包括「木蘭詞」、「歸不得故鄉」、「勇壯男兒要當兵」等等。

（六） 內遷粵北

我的一位老同學，祖居粵北連縣，來信囑我說：「若廣州疏散，即到連縣來」。在那邊，他

可以使我不愁衣食，以便我安靜讀書與創作。這位老朋友，實在對我關懷備至，便我銘感五中。

當廣州下令撤退之時，我便立即登程，徒步經四會、廣寧，探望我的母親與兄嫂；然後取道廣西懷集，經連山而達連縣。沿途消息隔絕，却不曉得廣東省政府，也是遷到連縣；使我每到一站，必逢敵機的轟炸。這间，夢想着安靜的潛修生活，全部化為泡影了！

在連縣，喘息未定，省政府就派人來找我為幹部訓練團作團歌，並且編作一批應用的歌曲。原本想入山修道，怎知走到了十字街頭。在此非常時期，也無話可說了。

記得那個農曆除夕，我躲起來，徹夜為幹訓團編作歌曲，又要編為軍樂隊用譜，更要為各件樂器，抄寫分譜；次日黎明，親自送到保安司令部銀樂隊，立刻試奏，以備當天應用。臨離去時，寂寞地走在阡陌之間，在寒冷的晨光中，聽樂隊遠遠傳來合奏的樂音，夾着鄉村的炮竹聲響，心裡不禁浮起一陣欣慰的感覺。若能帶給人們以活潑的音樂，徹夜工作，也是值得的。

（七） 無米之炊

在幹訓團擔任了音樂教官之後，工作就繁重起來。省教育廳開辦藝術舘（包括戲劇、美術、音樂三科，後來改為藝術院，再改為藝專學校），要借我去擔任音樂科的工作。我一方面很歡喜，（因為可以有機會實現我普及樂教的理想）另一方面覺得很徬徨，（因為這乃是「海上無魚」的現象）。看來顏似找不到打掃地方的工人，一手拉着我：「你掃得很不錯，就此繼續掃吧！」

我本來拚命要磨練練技術，要把自己培養成演奏者。我努力練習巴赫、莫槎特、貝多芬、孟德爾仲、柴可夫斯基的提琴協奏曲；但，現實的樂教工作把我絆着了，使我多麼焦慮！好比辛辛苦苦積起一筆錢，想拿去購買華麗的禮服，使自己變成更漂亮；而眼看鄰家衆兒童正在飢寒交迫，求救無門。到底，於心不忍；華麗的禮服放棄了，換取糧食與寒衣，救人要緊！

於是，在這物質極度貧困的環境中，給我在「無米之炊」的情況下當了家。由於人手不足，我不得不敎理論，改習作，編歌曲，寫臘紙，自己印歌，自己敎唱，自己登台指揮演出。這段時間之中，作了很多應用歌曲；無伴奏的「良口烽烟曲」，是我所作的第一個大合唱。直至中山大學由雲南昆明遷返粵北砰石，我乃應母校之聘返師範學院任敎，每個月尚要趕返曲江，在藝專音樂科上課六日。

（八）樂教新論

回到中山大學師範學院任敎，我用不着終日忙得團團轉，乃有時間給自己細心思考，並且可以利用學校圖書舘的藏書為參考材料。我要說明現實的音樂教育理論，於是寫成了「新音樂教育論」（後來在香港海潮出版社印行，改名「音樂教學技術」，一九五七年版）我要藉節奏訓練，唱歌訓練，聽覺訓練，儀態訓練，品格訓練，以完成「整個人的教育」。（Whole man Education)

（九）中國古書

因為無法獲得新版的外國書籍，我乃盡量細讀中國古書。在疏散之時，處處流浪，我却能夠在各個鄉村之中，讀到學校的或私人的藏書；其中包括「四部備要」、「圖書集成」、「萬有文庫」、「律呂正義」、「樂律全書」，以及許多古書，都能細讀。因而使我弄清楚古代雅俗樂的論戰，執筆寫成「中國音樂思想批判」。（一九六五年，臺北樂友書房出版）。這些古書，平日我很想細讀而不可能抽出時間與精神；想不到在顛沛流離之際，反而有機會如願以償；使我不由得想起「何首烏」與「西洋菜」的傳說。

（註）傳說有何某，體弱多病，因絕糧而掘草根充饑。久之，白髮變黑，恢復活力。今人稱此種草根為「何首烏」。又有人久患肺病，自忖無復原希望，日食塘中野草，肺病竟漸痊癒。此種塘中野草，今俗稱「西洋菜」。

又把從各方面搜集得來的音樂故事，音樂解說，編成「樂教新語」，以備教師用於教學之中。（戰後在廣州懷遠書局印行，一九四六年版。）

因為感到新版書籍缺乏，參考材料不敷應用，乃去信給留在美國的朋友們，盼他們寄我一些可用的書本。遍求十多位朋友，都無回音。直至抗戰結束之後，我才曉得，當年實在有一位善心人士，曾寄我以一冊「節奏原理」；但因適值曲江緊急疏散，無法投遞，又退回原寄人了。

（十）中國和聲

一九四一年春天，中山大學文學院學生方健鵬（蕪軍），送來數首小詩。我選了他的一首「杜鵑花」，作成中國風格的曲調。但編爲合唱歌曲之時，總嫌和聲不夠中國味。後來，因爲改編「唱春牛」與「鼎湖山上之黃昏」爲鋼琴曲，更發覺「中國風格和聲」是急需的材料。

我發覺中國的曲調並非限於西洋的大音階與小音階。我也明白中國的曲調是由古代傳來的各種調式所作成；但各種調式的和聲方法，無處可以參考。我如何能研究這種和聲的方法？眼看音樂工作者們，個個忙於創作。不能做的人，做得太不像樣；能做的，又不屑做這項工作；自以爲是的，只模仿西洋以自豪；我必須另尋辦法，解決這個困難。我記得，我能從瓦片上的水漬苦痕，抄出畫稿；也能把天空中的飄浮雲彩，看作舞台；何以不能把林中的紅葉，砌成圖案？何以不能將電線上的燕子，譯作音符？於是，我陷入沉思的境界中。

現在，隱約可以看見我所該行的途徑了！我原想助衆人渡江，送達音樂的彼岸；因爲沒有船，不得不動手造船。因爲要造船，乃發覺沒有木材可用；於是不得不種樹。剛剛種下樹苗，風雨又至；然而我不應失望，我必須從絕境裡跳出來！這件事情，並不曾有誰委託我做；只爲心之所安，所以拿起來做；做得不好，也無須感到難爲情。雖然天上的老頭兒，給我以不少苦惱；但我仍然決心不要雙手空空地間去見他。

（附記）　「中國音樂思想批判」結論的要點，詳見於本集附篇「左傳的季札觀周樂」。

（七）羅馬求師

經過細心分析，我明白中國曲調是用調式作成，中國和聲應該建基於調式之上。為了要深入研究調式知識，為了要學習古代對位作曲方法，為了要學習現代的和聲與作曲技術，我必須親自跑到歐洲求師。我必須能把調式對位技術與現代作曲方法，並與中國音樂語言，一爐共冶，然後可以創作出中國化的現代音樂作品。我不應徒然用這種理論去提醒中國作曲者們，還需實際的音樂作品，以作例證，以實踐來影響後來的作曲者；使將來的中國音樂作品，不至於充滿了外國語調。經過了長時間的計劃，在許多善心的師友幫助之下，於一九五七年秋，我終於去到羅馬。

初到羅馬，憑各方面介紹，我的老師是德寧諾教授（Maestro Alfredo De Ninno），他是國立音樂院的理論作曲教授，據說聲譽甚隆。第一課，我要帶些作品給他看；我帶了一首提琴獨奏曲「阿里山變奏曲」及一首合唱曲「當晚霞滿天」，請他指正。我也說明，我不滿意自己所

處理的和絃進行，盼他指示我以進修的路途。他細看我的作品，又在鋼琴上奏出，看完之後，很

愉快地說，作品極有詩意。他並且安慰我，曲裡的和聲，用得很好，不必過份謙遜。他又說，中

國人慣於謙遜，他很明白；但這些作品，已經很夠水準。——這些讚美的話，使我很不快樂。我

是渴望他找出病源，老實指示我以重頭磨練的方法；我期待的是他看完就大罵一頓，指出毛病所

在。實在他並不明白我不遠千里而來求師的苦衷。也許他見慣了外國學生，曉得外國學生歡喜老

師讚美吧？想及此，使我心中不樂；然而，我不能不忍耐下來。

德寧諾老師是一位嚴厲的學者，才幹不算很高，教學方法亦非很好；但他實在很關切我的學

業。他囑我到國立音樂院去聽課，（每週聽管絃樂配器法，這是由老師主講，而每課皆請每種樂

器的專家來解說及演奏），又為我取得音樂院圖書館的借書證，又於每星期去一個音樂協會所辦

的音樂演奏會中聽音樂；都是免費的。他給我的作業，實在極為繁重：他給我以各種樂曲主題，

使我作組曲，作奏鳴曲，這些作曲工作，把我忙得要命。又給我以莫槎特，海頓樂曲內的主題，

使我作成變奏曲，然後立刻將所作的變奏曲，改編為管絃樂隊用曲。又命我自己作些中國風格的

主題，將之作成奏鳴曲應用。

本來，創作大曲，既威風，又有用，完成了作品，隨時可以交出來演奏，豈不方便？但我總

覺得，我必須把和聲的基礎，重新磨練；至少我自己要真的感覺到我能將各種和絃以及轉調方法

運用自如，又能隨時以對位方法，很容易地作出流暢的低音部，我乃值得開始創作應用樂曲。現

在，老師命我這樣作曲，作好交卷，他細看久久，然後微笑點頭說「很好，很好」，這就使我苦悶不堪。他認爲我的和聲之內，多加些不協和絃進去就好了。然則如何加用不協和絃呢？並無具體的方法給我磨練。——這種敎學方法，使我感到失望。

不久，德寧諾老師告訴我，數月後，他將擧辦各國學生音樂作品演奏會。我認爲他並未曾敎好我，要我參加展覽，爲他的表現，多過爲我的學業。——這種敎學態度，使我心中不樂而且生反感。

誠然，許多外國學生，都希望有這些演奏會的記錄，好拿回老家去報銷。但這件工作，對於我，全然沒有用處。我是誠心誠意要來再造根基，並不需要這些點綴品。我很切實地感覺到，蛹在繭中，翅膀尚未長成，就不要焦急地咬破繭兒攢出來。昔日我被環境所迫，攢了出來，曾經感到無限煩惱，何必現在又來一次？剛才如我，也曉得決定，犯不上再走此途了！於是，我忍耐到暑假，老師要離開羅馬度假，我便去英國旅行；並且向老師說明，可能我不再返羅馬求學了。

在國立音樂院聽講期中，我認識了一位作曲系應屆畢業生 Magdalinos，他是希臘人，已在國立音樂院讀了八年，正在準備畢業試。他爲人沉着而誠懇，我與他談得很愉快。他說爲了應考管絃樂配器法，很想買一套林姆斯基可薩可夫的「管絃樂配器法」的英文本，以作參考；但在羅馬，他無法購取得到，正爲此不勝煩惱。當時我剛有這套書在手邊，於是立刻題贈給他，並祝他考試成功。後來有數次我與他一起去聽音樂會，他乃有機會對我說及他八年前初到羅馬之時，也

是慕名追隨德寧諾老師，學習作曲。學了一年之後，他認爲全然學不到什麼；因爲這位老師只側

重樂曲結構，很少關心和聲與對位技術。這種批評，使我深有同感。待他明白了我的目標，是想

重建和聲基礎，又要學習現代和聲作曲方法，他立刻見義勇爲，帶我去見他的一位恩師馬各拉教

授（Maestro Margola），他認爲，全靠馬各拉教授之助，乃能使他追上畢業水準；因爲這位

熱心的教授，不獨精於古典和聲，且爲世界現代作曲家之一。於是，我乃獲得機會，投身於馬各

拉教授門下。

德寧諾教授的教法，雖然不如我所期望的好；但他曾提過一句話，使我不勝感謝。當我說

及，想細心研究調式和聲，故決意詳讀巴勒斯替拿（Palestrina）的彌撒曲之時，他認爲，巴勒

斯替拿太近代，必須再向古代作品找尋參考材料。這句話，使我恍然大悟；因爲巴勒斯替拿的和

聲，乃是逐漸離開調式，傾向於大調與小調的和聲。後來，我憑此提示，乃曉得參考材料之取

捨；所以，仍該感激德寧諾老師的指點。

（八）重建根基

一九五八年六月二十七日晚上，這位希臘朋友剛剛考完作曲學位的畢業試，便來帶我去拜見馬各拉老師（Maestro Franco Margola），請他給我安排上課時間。這位老師，是一位和藹的學者，態度親切，談笑自然，沒有那種裝模作樣的架子。我呈上最近作好的提琴與鋼琴合奏的奏鳴曲譜，他細心看；一邊看一邊微微點頭，有時欣慰地看看我。看完樂譜後，告訴我：其中的曲調，組織得很好，只是和絃變化少，低音曲調（就是第二曲調，Second melody）有些呆滯，伴奏之中，音型運用得欠靈活。他認為，再把和聲技術磨練好些，配合對位技術應用，則必能獲得更好的成績。

他靜靜想了一會，就走近書架，找出一册「為低音選擇和絃」的課本，（是他所編的），送給我用。說：這册書，可以助我跳出困難之境。這册書，是他放在手邊以便為學生解說之用的，

看來有些殘舊了。我說，恐怕他隨時要用，我不便拿走；不如讓我去書店另買一册應用好了。他

說不必。因爲他知道目前此書不易買得到；而且，他買可以有優待價格，我買則沒有優待，不如

送給我了。於是，立刻在書面上題贈給我。他並沒有向學生推銷自己的著作，也並不以此謀利，

使我更爲敬重他。說到學費，他願照公價減收三份一，好減輕我的負擔，這使我更爲快慰。

使我更快慰的，是他給我以淺易的教材，而以深奧的改正方法。無論多麼淺易的練習，他都

的教師，乃敢用淺易的教材供給學生使用。我素來知道，爲學必須先固基礎，更渴望老師能把我

能爲我提供許多巧妙的編作方法；就是這樣的教法，使我進步極爲快速。我明白，只有才學精湛

帶上穩健的學術之路；所以深爲愉快。我日夕夢想着該學的材料，現在找到了，心中甚感興奮。

每星期上課三次，工作很忙——包括磨練和聲技術，對位作法，編作三重奏，四重奏以及鋼琴小

曲。爲了不使老師失望，不得不勉力從事。回想昔日，我好比蠒內的蛹兒，雙翅尙未長成，就被

迫破蠒而出；到頭來，走不快，飛不起，實在心中痛苦萬分。今日能够重新躱入蠒中，潛伏些

時，乃是幸運之事。這囘，我必須把握時機，專心磨練；忍耐！忍耐！直至翅膀長成，然後再攢

出來，翱翔空際。

馬各拉老師是義大利新派的作曲家。他的舊學深，創作多；任職於國立音樂院，甚得學生們

的愛戴。他師承布梭尼（Busoni），卡塞拉（Casella），屬於以古典音樂爲基礎的折衷新派，

而不屬於極端的現代派。他主張學好基礎之後，再加自由創作，却不贊成放棄舊基礎而隨意創

作。這正與我國聖賢「溫故知新」的明訓相吻合。

他每見我用增減和絃，便嫌其太舊兼俗氣，（因為被人用得太濫了）。每見我用得太多的半

音變化和絃，便認這些並非好東西；（因為用得多就削弱了調性）。有時嫌我選和絃，尚欠豐富

的色彩變化，命我再用轉調方法去處理和絃進行。因為他不滿意我的處理方法，使我心中大為愉

快。他表示不滿意，立刻就給我以有用的提示，使我有新路可行，我就不斷進步了。他不似其他

的老師那樣，看完了作品，給了一些空洞的讚美就了事；他必有不少高見給我，使我憑此可以作

得更好。

馬各拉老師認為各個和絃的連接，必須依據科學方法，然後可以獲得良好效果。把每一個和

絃，隨意連接，就使和聲變得雜亂無章了。（關於和絃連接的方法，是一般和聲教師所忽略的。

許多和聲學的教本，對於選擇和絃的方法，也很不詳盡。我常常發覺到，學了幾年和聲的學生，

對於什麼和絃應該接以什麼和絃的選擇方法，一無所知，實為憾事！）

馬各拉老師認為樂曲裡不必只根據第一曲調去選擇和絃應用，（就是根據高音或低音的主要

曲調選擇和絃，一般和聲練習的題目，所給的都是第一曲調）；也可以根據第二曲調去選擇和絃

應用，（就是根據所作的對位曲調來選和絃）；因為這樣，可能多用了些高級不協和絃，同時也

可能多用了些和絃外音。

說到和絃外音，（就是那些非和聲的裝飾音，例如，經過音、留音、助音、倚音、先現音、

交替音、雙倚音等），皆須處理得宜。它們有如戲劇裡的丑角，用以襯托正角，非它們不行；美術裡有烘雲托月的畫法，和絃外音就是專爲襯托主要的音而出現。這些作曲技巧，惟有磨練對位法，然後得到熟練。

我想用中國民歌曲調爲奏鳴曲，協奏曲的主題。馬各拉老師認爲，民歌曲調的節奏變化太少；若要用爲主題，該加以改造，然後合用。而且，民歌的特點，常在其唱法；給樂器奏出，就失去風味。他說，義大利南部的那波里民歌，若只奏而不唱，也失去特殊性格。以前，許多作曲家嘗試過，以樂隊演奏民歌，效果並不太好。所以，他認爲，除了那些富於曲調趣味的民歌之外，大樂曲的主題，不如採用創作的模仿民歌風格主題，更勝於只用原來的民歌曲調爲主題。

至於那些新派和絃，（如十二音列的和絃，四度編排的和絃，自由組合的不協和絃，）是否適用於中國民歌的和聲？馬各拉老師認爲，中國曲調已經很有優美的民族色彩，加用新派和絃，也不會損害其本身的美質；故不必避忌使用。我所作的藝術新歌「孤雁」，（杜甫詩），「江南蝶」，（歐陽修詞），「離恨」，（李煜詞），提琴曲「讀書郎」，（貴州民歌），「昭君怨」，（廣東古調），都是根據這個原則作伴奏。但我始終認爲，中國民歌的曲調，本來是由各種調式（Mode）作成，其和聲的素材，應該使用調式，乃能配合其身份。這個觀點，遲早我都要研究清楚。

直至一九五九年底，馬各拉老師共給我上了一百九十四課。我從他學到許多基礎知識與重要

的應用技巧，也完成了不少應用的樂曲。他認為教我作曲，乃是一件樂事。他後來奉派到沙丁島

南部的卡利亞里市（Cagliari），任國立音樂院院長，離開羅馬，遂不能繼續教我。

我雖然學到了不少作曲知識，但對於調式和聲之運用，現代作曲法之運用，尚未能詳細研

究；為此我感到實在煩心。後來我請杜賓晉主教為我介紹聖樂院的教授，杜主教乃請李振邦神甫

帶我去謁見聖樂院教授卡爾都祺老師（Maestro Edgardo Carducci），然後，我開始踏入一

個學習的新階段。

馬各拉老師每次因公事經過羅馬，逗留數小時，必給我電話，囑我到火車總站去見他。他每

次見面，都詳細問我學習的進展情況。他對我的關懷使我感激不盡。（是他介紹義大利的提琴

家，多次演奏我所作的提琴曲「讀書郎」、「離恨」；是他指揮巴爾瑪（Parma）音樂院管絃

樂團處處演奏我的「春燈舞」以及「佳節序曲」。）他與我細談，站在火車廂談到開車的哨子響

了，然後與我吻別；他那些宛如刷子的短鬚，刷一下我的左頰，又刷一下我的右頰，然後上車，

揚手遠去。

（九）與樂人們聊天

（○）

馬各拉老師 (Maestro Franco Margola) 的家鄉，在義大利北部，名叫勃列西亞 (Brescia)，距離米蘭不遠。我曾在暑期，到該地小住，每天請老師教課。有一次，老師所作的獨幕歌劇「聖經故事」，在米蘭的國家廣播電台錄音；我曾專程前往，在米蘭觀光數日，同時參觀錄音工作。因此我有很多機會與老師的朋友們聊天。他們都是演奏家、歌唱家、畫家，尤以作曲家佔多數。在閒談之中，少不免問及中國文化的材料；這方面，我不能不細心答覆。雖然他們都是專家，但對於中國文化，可說是一無所知。

（一）

他們最想知道的是中國文字的平仄變化。事實上，只有中國的單音字，能夠有這種巧妙的變

化；而對於歐洲人，這乃是不可思議的變化技巧。我為他們解說國音的四聲——陰、陽、上、去

的四聲變化；並說明每種變化，可以表示不同的涵義；就是因為這個原故，中國語言，被稱為

「音樂化的語言」。

他們很盼望我舉個明顯的例，我只能把重讀音來比喻平仄變化。把前面的音重讀，是指梵諦岡的教宗；把後面的音重讀，乃

是義大利對於 Papa 一個字的讀法。到底他們有一點明白了。只是，當我解說字音變化，如「經濟」、「政治」、

「靜止」、「精緻」的涵義時，他們就覺得又有趣，又複雜。當我說及廣東的九個變化音，他們

就莫名其妙；聽到我讀「分、粉、訓、忽、焚、憤、份、佛」，以及講述那奇妙的對聯「移椅倚

桐同玩月」，「點燈登閣各觀書」，「嶺頂鷹鳴，酩酊兵丁停挺聽」，「山間雁返，懶散鸞番挽

彈彈」之時，他們只有哈哈大笑了。

（二）

這班作曲家，多數是走新派路線。他們認為古典樂派，已經到了山窮水盡的境地，非此不足

以言創作。他們崇尚荀白格 (Schoenberg) 的十二音列，巴爾托克 (Bartok) 不協和絃，米約

(Milhaud) 的多調音樂。他們問我是否也學習這些作曲法。我說，我當然要學這些作曲技巧；

但我只要它們服務於我的創作目標，卻不是無條件地給它們所奴役。我認為我仍要把民族氣質放

在首要地位，我不會忘本。我要替國人製造日常的糧食，卻不是替富人製造新奇的點心。

他們問我，來義大利跟隨老師，到底要學什麼。我說，為了學習老師的優秀才幹，但並非模仿技巧而已，還要憑這些創作才幹，另創途徑，建立起中國風格的作品。我到義大利，學習如何烹調通心粉；但將來我却要為中國人設計燒飯。中國人急需的是日常的糧食，不是古怪的點心。

多調音樂，無調音樂，有如一隻大象；很靈活，很有趣，但我永不想把它養在我的睡房裡。

我的老師認為我所見很正確，這班朋友們也不想再與我辯駁了。事實上，他們的民族性格，比較薄弱；這是我所不願讚美的。

（三）

他們問我，中國有無「多調音樂」的創作。我答，中國音樂落後，乃是不容否認的事實；但「多調音樂」，在數十年前，我每天都聽到。他們大感意外，急問我，是誰人創作的。我答，這是「多調音樂」大師的老師所作。數十年前，我每天早上都聽到一隊軍人在操練時唱歌。那位隊長，並不先給以一個開始的音；只是叫喊「一、二、三」就唱起來。這就是多調音樂的演唱。可惜唱到結尾之時，調子漸漸統一，失掉多調音樂的趣味了！他們奇怪地問，這些多調音樂豈不是很難聽？我答，你們批評多調音樂，眞是「一語中的」了！

（四）

他們問，中國音樂，有無「多種節奏」的作品？我答，這與「多調音樂」一樣，處處都有。例如史特拉汶斯基（Stravinsky）的舞劇「小丑」（Petrouchka）之中，所描繪的墟場景色，多調音樂，多樣節奏，在日常生活中，不用去創作，只要留心去聽，隨時隨地都有。這樣的音樂，只是奇妙而已，並非美麗。我曾參觀過一所幼稚園，孩子們正在練習節奏樂隊，門外來了一個搖鈴叫賣的小販，隔壁的木匠正在鎚釘子，這豈非最佳的「多種節奏」樂曲？我以為，只有那些歡喜搗亂的嬉皮士才覺得有趣；一般人，總不至於被這些樂曲所陶醉。

（五）

他們之中，有一位新派作曲家，最近完成一首合唱曲，是在讚歌之中，加入一個十二音列作成的獨唱曲調；大家聽了，都認為很新穎。他們問我對此曲的觀感如何。我的意見是：人人吃飽了大餐之後，吃些怪味的點心，我並不反對。但對於餓肚子的人，怪味的點心，恐怕得不到讚美。事實上，生活中我也聽過這類的作品。心情好之時，覺得很奇妙；心情不佳之時，就覺得萬分厭惡。我聽過一小組人在室內練唱聖詩，房東太太闖進來，粗聲大氣地罵，罵他們唱得太響，使她無法聽電話。——實在，當時情況，可以與此首作品媲美了。

（六）

他們與我談得很愉快，終於說到中國的烹調與菜式。他們也曾聽過遊美國歸來的親友說及，在美國吃過很著名的中國菜「雜碎」，其味鮮美絕倫；於是問我，中國人是否人人都熟練煮「雜碎」，是否中國人經常吃「雜碎」，宛如義大利人天天吃通心粉一樣？

我說，中國人根本不吃這種菜，也沒有人認「雜碎」是良好的中國菜。「雜碎」在中國人看來，乃是屬於「乞兒菜」。這句話，把他們嚇壞了。我向他們解釋，「雜碎」只是當年招待中國官員的權宜烹調方法。這全不是真正的中國菜式。我們看來，「雜碎」宛似乞丐把許多殘羹冷飯，雜在一起；說好聽一點，是「一品窩」。這是外國人模仿中國菜的製品而已。試想，如果我跑到外國學烹調，學到了「雜碎」的方法，囘到中國耀武揚威，豈不笑壞了國人嗎？

（十）學習的旅程

在羅馬的學習生活，功課很忙，技術也日有進益；但因未能找到專門的「調式和聲」老師，經常耿耿於心。對於找尋中國風格的和聲方法，有理想而無途徑，常覺得自己繞着高高的城牆跑，却終未找到入口之處。每於深夜，從夢中驚醒；在黑暗中，茫然四顧，努力睜開雙眼，苦無所見。這樣的焦慮心情，使我陷入極度頹喪的境況中；苦苦思量，總是無法解決。

我也曾想及，終日埋頭於學習，並非良好的研究生活。我該到外邊走走，遊覽名勝，以舒展身心。因此，在假期裡，我也曾在義大利國內各地，參加觀光旅行。例如南方的那波里羣島，維蘇威火山以及被火山所埋的古城龐貝、郝古拉農。讀萬卷書，行萬里路，雖然見識增廣；但仍然無法消除焦慮的心情。

終於我明白，要做好一件工作，技術磨練固然重要，身心健康也不可少；但還有更重要的因

素，就是寧靜的心境。倘若終日惶惶，憂心忡忡，精神不能安定；則縱使看清楚了遠處的目標，又如何能達到？我曾見過許多藝術界的朋友，理想高，工作勤，只知磨練技巧，忘却修養精神；到頭來，有學無品，有才無德；多可惜！技巧是不可少的，但必須有良善的心靈去運用它！

羅馬原是一座由內心信仰所建立起來的聖城。古往今來，這裡有過無數為信仰而犧牲的偉大心靈。我該接近他們，與他們融合為一，冀能助我獲得更高的智慧，以省悟出更高的真理。

我常在夜間做完功課之後，身心俱倦之時，搭半小時電車，到聖彼得廣場散步。在日間，這廣場給來自各國的旅行團體所擠塞，車輛與人潮，熙熙攘攘，熱鬧非常，宛如墟集。在夜間，燈光朦朧，行人絕迹，留下一片寧靜氣氛。我常常在廣場中，緩步獨行，走到聖彼得教堂的正門，安坐在大石柱側的石階上。遠聽市區的車聲微弱，廣場上寂然無人，噴泉之聲，潺潺不絕。（噴泉例於午夜歇息）。這時候，我的心靈，漸漸甦醒過來；能在我未來的途徑上，隱約地看到一些閃爍的微光。

我記憶起，當年彼得被追緝，逃出城外之時，迎面遇見耶穌的情況。彼得問「我主何往？」答「入城去，重新受死」。於是，彼得立刻省悟到自己的使命。他折返城中，被捕，被囚，被釘。他自認不配與耶穌同樣受死，自願被倒釘在十字架上而死，為信仰而獻出生命。現在世人在歌頌他偉大；在他看來，這實在是多餘的事。我想，他一覺醒來，看見世人們如趨墟集地來朝聖，可能大為生氣…「靜些兒！毋擾我安眠！」

我終於明白，宗教並非教人求福而是教人犧牲——樂於犧牲，歡歡喜喜，自發自願地爲信仰犧牲。當一個人甘心爲信仰犧牲，犧牲本身乃是一件大喜事。犧牲是目標，不是手段。殉教徒的偉大精神，啓示出，最後審判並不在遙遠的未來，而是出現在樂於犧牲的一瞬間；在此瞬間，他已被安放在永恒快樂的天堂裡。

於是我省悟到，如果我已經找到正確的理想，全心全力去實現這個理想就好了；不必計較成功或失敗，也不必想着要自己去完成它。認識了這點，就不會再有過份的焦慮，不會患得患失，心境乃得趣於寧靜。只有心境寧靜，乃能任重致遠。

我常到梵諦岡傳信大學拜訪祕書長杜寶晉主教，（從一九六一年起派任臺灣新竹教區主教），他很關懷我的學業，常常帶我到該校圖書館，爲我借書；所借的多數是宗教哲學、名人史蹟、宗教音樂的書籍。杜主教與我有很好的友誼；他給我解說許多關於信仰與修養的哲理，使我獲益良多。許多神甫們，每見了人，就喋喋不休地說教，高談天堂地獄之別，勸人領洗以求福；但杜主教則絕不如此。他明白我並非要找尋形式上的信仰，而是要找尋內心裡的信仰。

杜寶晉主教每在暇時，就給我電話，約我在功課之餘，帶我到郊外散步。他開車帶我到郊外看許多聖人遺跡、地下墓道，又帶我去看殉教的哲琪利亞故居與其紀念聖堂。（哲琪利亞生前提倡聖樂，殉教之後，被追封爲音樂的保護神，天主教奪她爲「音樂主保」。）當時我就寫了一篇散文「聖哲琪利亞的山林」，以說明人人心中皆有音樂境界。）杜主教也帶我去羅馬數十里外

的諦弗里（Tivoli）看那著名的別墅，該座園林是以大大小小的瀑布與噴泉馳譽歐洲。他說，當年來到羅馬就讀傳信大學，（這是教廷創立的神甫大學），每覺心中煩躁之時，就於暇日來此，靜聽泉水之聲，歸來就如沐浴之後，身心清潔，倍增暢快。後來，每隔數月，我都獨自來此，靜坐聽泉，以求內心的寧靜。每年復活節，聖母升天節（八月十五日），聖誕節，除夕，等等節日，杜主教必爲我安排，某日某小時，到某處某一間聖堂，參與其節日儀式，以細聽各種古調式的聖歌。那些聖歌，除了羅馬公教正統的息斯汀合唱詩班（Sistine Choir）演唱之外，還有希臘古敎，以色列古敎等等不同風格的聖歌，使我能有參考的機會。

一九五八年的暑假期間，老師們都度假去了。我計劃北上觀光威尼斯、米蘭、然後經瑞士、巴黎以赴倫敦，除了觀光，更想選購一批可用的參考書籍。那時，杜主教要去法國露德朝聖。他也想到威尼斯附近的一個小市去探望一位年老的主教。於是他修訂一下行程，使能與我同行，一可以使我免却人地生疏，二可以使我節省些住旅館的費用，（因爲他帶我到每一地，皆可住於修會主辦的宿舍），更可以經過我的老師馬各拉教授的家鄉，順道探望老師。

我們北上，先到達馬各拉老師的家鄉勃列西亞（Brescia）。杜主教要避靜一周，我則住在老師家裡，老師每天給我改正創作的樂曲並帶我到每一個古蹟地區觀光。一周之後，我們去米蘭，參觀歌劇

友們，乃到達馬各拉老師的家鄉的古蹟，然後到威尼斯訪名勝。沿途訪問杜主教的朋院，更去欣賞達文西的壁畫「最後晚餐」。取道熱那亞，搭火車沿地中海邊，經法國尼斯、摩納

哥、馬賽、以達露德 (Loudes)。

在露德的聖母顯聖紀念會中，原有數十位中國學生與神甫，要參加那天的各國朝聖團體大巡遊。但因路上人太擠擁，所有各人，都無法到達集合地點。巡遊開始，只有杜主教與我兩人。我迫得冒充團員，為杜主教擎了朝聖旗幟，走在行列裡。我本來只想去觀光，拿了照相機，想拍些值得紀念的照片；但擎了大旗，什麼照片都拍不成了。為了要用雙手擎旗，實在使我很窘。——回想起來，只好掛滿身上，放入衣袋，弄得一身胖胖的；走在行列中，實在使我很窘。所以手上拿着的東西，然不能脫身。在極度苦惱的情況中，忍耐做去；直至中年，乃能出外求師，說來都覺慚愧萬分！

這實在說明了我一生的遭遇。本來我只是愛好音樂，想以音樂使每人的生活更豐富些，並非能夠負起創作音樂的責任。但環境迫人，我無法卸責，只好硬着頭皮，勉力而為；怎知一經被經，竟皆有聖母顯聖的山洞；只是人們紛紛往外尋找，却忘記向內心尋找；而最不幸的是：走過森林，看不見一根柴。

從露德搭火車到巴黎，真是綿長而沉悶的旅程！我一直在默想，聖母顯聖的山洞，其實不限於露德的一個山洞。信心所至，不論何時何地，皆是聖母能夠顯聖的山洞。實在，每人的心中，

從露德到巴黎，特別去探訪老朋友趙如琳先生。在抗戰期中，物質極度貧乏，他在曲江創辦了廣東省藝術院，（後來改為藝術專科學校）當時我是負責音樂科的工作。抗戰完畢，他到巴黎經營中國飯店，生意興隆。他認為我可以到巴黎求師，不用為衣食擔心。我則認為，我正要研

求調式和聲，以建立中國風格的和聲方法；這些材料，仍是該在羅馬學習。我謝了老朋友的盛情，然後到英國旅行。

杜主教因事先往英國，他給我一封信，告訴我，到倫敦時可以到一家很樸實的小旅館居住。

以後便是我獨自一個人，登上旅途了。

在倫敦，我每天去書店，購取不少音樂理論的書籍。遊地方，看歌劇，聽音樂會，一有暇，就到每一區的圖書館去閱讀；此外，隔天去司徒拔教授（Prof. Harry Stubbs）家中，請他為我改正習作。

司徒拔教授是皇家音樂院的作曲教授，他為我改習作，極為細心。但他只能依據課本材料施教，不能助我解決我所遭遇的創作難題。我很努力，依照他的囑咐，作成不少材料，他也很喜歡我的學習態度；我很尊重他，只是我感到並無多大進益之處。

帶著一批書籍，我重返巴黎。取道瑞士，經過首都伯爾尼（Bern），南下至佛里堡（Friburg），住在杜主教介紹的一間教會辦的國際學生宿舍裡。在這一個月中，我要讀完所買的一批書籍。每天除了讀書之外，就與幾位中國學生出外散步。晚飯後，有時與一班來自各地的青年人談天。一位德國籍的青年要唱歌，但沒人為他伴奏，於是我替他奏鋼琴。那位法國籍的女秘書也想唱，我為她伴奏。一位來自越南的學生，跑回宿舍，拿了一本只有曲調，沒有伴奏譜的民歌來，請我為他伴奏。我一一為他們做了。他們大為開心；於是北非洲來的黑人學生，韓國、日本

來的青年們，都唱在一起，我乃用鋼琴爲他們連結在一起。看來，這裡就是欠缺了一位能即席伴奏的鋼琴手；否則，他們每日都可以因一起唱歌而更覺融洽。主持該會所的神甫伯納甸（Ber-nadin）很愉快，說我們可以代表國際青年大團結。伯納甸神甫知道我想找一位能作曲的神甫來指導我調式作曲，他立刻吩咐一位職員，次日帶我去見德國神甫凱里（M. l'Abbe Kaelin）。

凱里神甫是一位和藹的老人。他詳細看過我的作品之後，認爲我可以加用些不協和絃，以增樂曲的內在力量。但如何使用不協和絃，才可獲得更好效果，他卻無法給我解說。好比教人煮菜，只說要加油鹽，却不曾細說用油鹽的特殊用法，就等於沒有敎了。我很需要找一位厨師指點，譬如，學習煎魚，該在鑊裡的油開到什麼程度，才把魚放入鑊裡？要煎多久，才可以把魚翻轉過來？翻轉之時，該用什麼樣子的手勢？又例如學炒牛肉，我需要人指點我「鑊紅，火猛，油多，水少」；或者，煮蘿蔔湯，我需要人指點，不可把鹽放入湯內去煮，只可在飲之時才把鹽加入湯內，否則湯就變苦了。凱里神甫借給我一册義大利文的書，是法列第（Dom. Ferretti）所著的「聖歌編作法」。這是一册簡單的調式解說，在羅馬我已讀過不少同類的材料。我也很歡喜收下，過兩天再拿去還給他。這位慈祥的老人，不肯收我的學費；但他總是欠缺條理，零零碎碎的隨意解說，使我非常失望。直至今日，我仍然感激他；至少，他敎了我一件事：「切勿如此敎學生。」

在佛里堡住了差不多一個月。我以最小心的努力，把一批書籍讀完，然後，帶住行囊前往日

內瓦，開始我真正的旅行生活。我拿着旅行指南的小書，處處觀光。夜坐於藍夢湖邊默想，與那些孤獨的白鵝對話；攀登白雪山上，喝熱酒以賞冰霜。從日內瓦繞湖而往，由羅姍娜北上洛桑湖，憑弔華格納昔日的居停；然後南下，到了義大利與瑞士接壤的地方，遊遍三個大湖，（一為大湖，二為盧加諾湖，三為哥謨湖）。靜住數日，每早我都租用了腳踏的小艇，駛到湖心。四週的岸已遠離，微風輕拂，水波盪漾；羣山掩映，白雲飄浮。寂靜之中，使我神遊物外。跑了兩個多月的路，看過不少地方，讀過一批渴望已久的書籍，現在可以暫且安靜下來，細心再想個明白：

我必須熟練了古典和聲，現代和聲，調式和聲；把它們聯合應用，服務於我創作目標，然後可以建立起現代中國音樂創作的途徑。以前，我只是認識這些和聲方法，它們在台上表演，我在台下欣賞它們。現在，我必須熟習了它們，了解它們每個的長處與短處，我要站在台上，指揮它們站入隊伍之中，聽從我的調動。以後，我要把舊時所用的方法，嘔吐乾淨，然後再創新生。

記得在倫敦參觀動物園之時，剛巧看見一條彩色斑爛的蚺蛇褪皮。它從頭部開始，褪出乾皮，然後全身不斷地抽縮，一點一點地褪向後邊。我默然地看着它。要擺脫舊束縛，多艱難啊！我很替它焦急；但它却神志清明，心境寧靜，慢條斯理，絕不慌張。我在園中走，不停地轉回去看它許多回。足足費了整日時光，然後褪淨了全身的皮。看它已換上鮮艷而華麗的彩衣，使我禁不住暗暗羨慕，而且更讚美它的忍耐與安詳。要做好一件事情，心境寧靜是多麼重要！臨行時，

我還忍不住向它多看幾眼，心中想：

「但願我能學你！你能，我也必能的！」

（十一）調式和聲與現代和聲

從一九六〇年秋天開始，我受教於卡爾都祺教授，（Maestro Edgardo Carducci），他任教於教廷創立的聖樂院，曾在巴黎研究過很長的時間，精通法國諸名家的作品；但他極為崇奉貝多芬。他精於對位法，賦格作法、曲體學，管絃樂配器法；作品種類甚多。他勤勉於創作，每逢節日，例不休假；他說：「為了紀念一個節日，我就加倍勤勉，好用工作成績來做紀念品」。

這樣勤勉的學者，對於我這個外來的學生，實在是一件最值得欣慰之事。

每一星期之內，我去上課三次。他明白我只是私人出國苦學而沒有受國家資助，特別減低我應交的學費；這使我不勝感激。我請老師先教我以調式和聲技術，然後再教現代和聲技術。我向老師說明，中國的古曲以及各地民歌，皆用調式作成；我該用調式和聲為基礎，融合現代和聲與作曲方法，再加入中國風格的樂語（Musical idiom），可能找尋到現代中國音樂創作的新途

徑。在我看來，此舉有如橫過沙漠以尋水源，實在沒有把握，只求老師憑其豐富的經驗以及睿智的眼光，給我指示路向；成則甚佳，敗亦無怨。老師認為我此設計，必可實現；但，這設計只是一個原則，用之於創作，能否成功，還要加入個人的才華。他囑我先熟習歐洲中世紀調式的內容，然後再學其他。

每次上課，老師總問我發現了多少個問題。那次，我答，問題很多，共有五個。他笑起來，說：「只有五個問題！太少了！」事實上，倘若我不是勤於工作，努力思考，則長年要問，很難每次提出多少個問題來。

老師為我改習作，既敏捷，又精到。他常提及義大利古代留下來細石鑲成的壁畫(Mosaic)，他說，並非只靠靈感就可完成。靈感只是提示的閃光，重要的還靠忍耐與毅力。精美的樂曲，絕非潦草工作所能完成；縱使完成，也必然經不起時間的侵蝕。人皆知貝多芬為偉大的音樂作家，但却不知道貝多芬作成一個樂曲的主題，曾經修改過多少次！作曲者並非徒然坐在琴前，任意即興演奏，而是右手執鉛筆，左手持橡皮，修改，修改，再修改，直至無懈可擊的地步。

由於我所做的功課，都使他滿意；他很樂意把藏書借給我用。他的家中，藏書豐富。以往，馬各拉老師家在北方的勃列西亞，藏書不在羅馬，我在羅馬，無法借用他的藏書。德寧諾老師則每借一冊書給我，例必三番四次叮囑不可弄污，不可失去。卡爾都祺老師則任我借用；其中那些絕版書，殘舊得骨肉分離的書，我例必逐一為之修補，另加封面，然後交還，使老師歡喜無限。

卡爾都祺老師爲我詳細分析巴赫的四十八首「前奏曲與賦格曲」，又分析蕭邦的「前奏曲」，

杜比西的兩冊「前奏曲」與其所作的歌劇「佩雷阿斯與梅麗桑德」，也分析法雷（Faure），洪

尼格（Honegger）諸名家的作品，借我以書本，使我能讀過之後，拿着譜去聽唱片，聽廣播或

者聽音樂會。

老師藏書之中，有很多歌劇的譜本；這對於我，眞是助益無限。在歌劇季節裡，或者夏天在

露天劇場演出的各場歌劇，我先看了一次，然後利用那些廉價坐位爲學習的場所。（羅馬歌劇院

樓上兩側的坐位，是看不見舞台的，票價廉且隨時都買得到。露天劇場裡，最遠的坐位也是很廉

宜。）我可以安坐其中，不必再看台上表演，只是拿着裹以手帕的電筒，細心看譜聽樂，實在是

一樂也。

有時，老師藏書中沒有的樂譜，老師就到聖樂院圖書館借來給我參考。圖書館缺了的，他就

請學院買囘來，先借給我用。記得有一次，我要分析雷斯碧基（Respighi）的幾首作品，圖書

館內缺少了那冊「提琴協奏曲」（Concerto Gregoriano），羅馬各書店也絕了版。老師乃命

聖樂院飛函到瑞士，用航郵寄了囘來，先借給我用。他認爲，這冊書買來用得其當，用得有價

值，就是最佳的處理。這對於我，眞是受寵若驚；再不敢怠慢，以免負老師的盛意。

老師給我解說過許多冊調式論著之後，他認爲英、美、法、德，各國的調式書籍，都不完

善；乃再給我以他手抄的筆記。他說：「我本來要編作調式的專書；但工作忙，精神不大好，擱

了下來。現在交給你運用好了」。誠然，歐洲作曲者時尚新派，並沒有人將調式加以發展。他們看來，調式和聲只是變換色彩的工具；而我則急需調式和聲來充實中國音樂的骨幹。我比他們更需要這些技術。

經過調式的磨練之後，老師為我解說十二音列的作曲方法。他借給我以理論書本以及荀白格（Schoenberg）的樂曲，囑我練習創作十二音列的技術。他警告我，這是烈性毒藥，必須加倍小心運用才好。他說明，這是用數理推算的音樂，理智成份多，感情成份少，故不應重視它。荀白格以十二音列，徹底破壞了調性；舊的調性音樂被破壞了，新的調性卻未建起，把音樂弄到不可收拾。他更用虔誠天主教徒的憤慨口吻說：「猶太人專搗蛋！他們曾經釘死耶穌！」

十二音列的和絃，皆是不協和絃。一位評論家說得好，「也許這是很好的理論；但這種音樂沒有人類的心靈，用它直訴感情，就毫無效果」。

許多朋友們，聞知我正在學習十二音列作曲法，都很替我擔心；怕我走入一條遠離大衆的偏僻路途，攢入「狗牙塔」裡。我安慰朋友們，我永不會忘本；我只是要學習它，使它服務於我，而不是給它奴役了我。

後來，我便使用十二音列作曲法於舞劇「探蓮女」之內，為「青蛙」的主題，用之以破壞柔和清靜的氣氛。又用於鋼琴曲「尋泉記」之內，為「獅子」的主題，以描繪野獸的性格。這是「沒有王法」的音樂，重視倫理，推崇禮樂精神的中國人對它當然沒有好感。但它的不協和絃的尖銳

程度，乃是古典和聲望塵莫及。它實在是烈性毒藥；但只要運用得宜，可以造福而不是為禍。

經過磨練一個時期之後，已經隱約看到此路可達甘泉。此時，心中不勝興奮，恨不得不食不眠，趕快做好能交得出的成績來；所以終日忙碌而內心快樂。朋友們見我深居簡出，連新年敍會也沒有參加，都一致認為我用功過度，快變成瘋顛了。

正當此時，我發現我的用款，已經所餘無幾。多年來，善心的朋友們支持我，借我以用款；經過漫長的道路，還說不上有何傑出的成就；拖延已久，也實在不敢再拖延了。香港珠海書院江茂森校長，亦多次催我回程；他很仁慈，是他贈我以來程的船費，現在亦將回程的船費匯來，我不該再拖延了。我立刻下了決心，到船公司，定了船期，付清了全部船費。看來，我的學習生活，該到此為止。每唱起「縹緲的希望」歌曲，不禁酸淚盈眶。親愛的彈身亡的戰士，一切努力，該告一段落了。

聲音啊！你曾在我焦慮煩惱的日子，給過我以無限的安慰，現在何處去了？！

我默默收拾行裝，杜寶晉主教忽然來訪。我相信，必然是我的老師曾與杜主教談過話；因為杜主教告訴我，有一位善心人士，曾給他以美金五百元，用來資助困難的學生；他想把這筆錢給我用，好使我多學些時。這使我意外的驚喜。於是，到船公司延了船期，又向江校長請准我遲歸，幸而江校長亦不強我早回，照樣每月補助我以學費的用款。就是因為有了杜主教的賜助，我之能有勇氣延長學習時間，實在應該感謝杜主教的盛意。（後來，乃有勇氣再向朋友們求借；我

直至十年之後，我乃能清還了杜主教的五百元美金，真是心中有愧。）惟其如此，我的學習，不能不倍為用功了。

（十二）從頭再學對位法

卡爾都祺老師知道我能延期返港，就命我從頭再磨練對位法。——包括十六世紀調式的嚴格對位法，古典派的各種複雜對位以及現代的自由對位法。

我看學習時間雖然可以稍爲延長，但恐怕所延的期間，不够我學習全部對位技術。老師則認爲，學不完也勝於不學。我終於給老師說服了。我當然明白，對位技術未經嚴格訓練，則作曲才幹始終未得成熟。我曾記得，喜歌劇作曲家奧芬巴赫（Offenbach）是成名之後，乃急起直追，再學對位，拜師於蓋魯比尼（Cherubini）門下。鋼琴演奏家布梭尼（Busoni）也是成名之後，再學對位法，遂成作曲家。我也記得舒伯脫（Schubert），準備好求師學習對位法之時，就染病身亡。

目前我旣有時間可學，欲讀有書，欲學有師，何以我還這麼愚笨，不立刻着手？於是，我開始從頭磨練對位技術。

老師借給我許多冊書本，其中兩本，是絕了版的對位名著；是德國哈累（Haller）的調式對位作法與法國杜布瓦（Debois）的賦格曲作法。我用極勤勉的態度，在五個月之內，做完學院裡的全部對位練習；包括單對位，八度、十度、十二度音程的複對位，以及三重、四重的對位與雙低音的八部對位。老師見我如此用功，極感快慰。

除了做練習，我並創作器樂的與合唱的賦格曲，也用現代方法，作些不同調式的對位樂曲。藝術新歌「陌上花」（蘇軾詞），「秋花秋蝶」（白居易詞），都是例子。

在使用歌詞唱出對位曲調之時，我發覺到，這實在是多重對位的技術。因為，除了音程運用與曲調進行之外，還要顧及字音的平仄聲韻是否恰當。縱使對位曲調作得很優美，很流暢；如果把「相思」唱成「想死」，把「桂花」唱成「鬼話」，則這些對位曲調，仍然是失敗的。

經過和聲的練習，又經過對位的磨練，能幹似乎忽然進步很多。以前覺得很難處理的曲調，現在看來，居然覺得很容易。這使我切實地領略到「桃花源記」的漁人所得的感覺：「林盡水源，便得一山。山有小口，髣髴若有光。初極狹，纔通人；復行數十步，豁然開朗。」我相信，這乃是一切學習生活的共同現象。

老師囑我先作些古代的賦格樂曲Ricercare，（或者稱為Ricercata），這是古代曲體之一。其中是將主題的片段，用模仿技術加以開展，然後再把整個主題重現。我選了中國民歌「蘇武牧羊」為主題，在曲中將每句的片段，以賦格手法開展，宛如逐句加以討論，然後總括再現全首樂

曲。因爲這種作曲方法，是將每句加以演繹；所以我想爲之定名「演繹曲」，或者「演義曲」，

「註釋曲」、「研究曲」、「探奇曲」、「釋義曲」；到了最後，我終於選定了「碎錦曲」的名

稱。

老師爲我解說這種曲體，又找了一册古代作品，是十六世紀著名風琴師卡華梭尼(Girolamo

Cavazzoni)的「碎錦曲集」，逐首分析，使我能吸收其優秀的方法。我乃把「碎錦曲」的原

則，運用於管絃樂曲「散楚歌」及獨唱曲「聽琴」之中。

我設計作些鋼琴奏鳴曲，想用中國民歌曲調爲主題，以例證調式和聲與中國樂語之結合使

用。老師很贊成這個設計。但他提醒我：民歌的節奏太過單純，用爲主題，必須改造其中節奏

使有多些變化，以利開展部份，有素材可用。在「奏鳴曲式」的兩個主題之中，老師主張第一個

主題使用現成的民歌，第二主題則用創作的材料，(當然可以模仿民歌)。如此，在開展之時，就

可有豐富的材料可用。我佩服這種設計。所作的「家鄉組曲」、「百花亭組曲」，皆是根據此原

則。稱爲「組曲」，只是不想使用西洋化的名稱「奏鳴曲」；其實，第一章乃是「奏鳴曲式」，

只是不想篇幅太長，使更精簡而已。

老師喜歡簡潔而厭惡冗長。他說，華格納(Wagner)喜歡排場，冗長的段落，令人

了，不可拖長，更不可照前一樣反覆。凡是主題再現，他總敎我把它約簡些；只再現它的重要部份就够

生厭。杜比西(Debussy)愛好精簡，常以摘要的形式叙述長篇的素材。他認爲，排場與精簡，

各有短長，該以明智處理，適時運用。

我對老師說明，中國藝術最愛精簡，我當然也該如此，以保持中國作品的風格。作曲家勃洛克（Ernest Bloch）曾經說過，他最愛中國水墨畫的精簡洗練。他讚美一幅中國畫竹名家的題詞，既清新又透闢：「一二三竿竹，其葉四五六；縱或覺蕭疏，胡爲嫌不足。」至於宋代詞人蘇軾的精簡以及杜牧清明詩之簡化芻議，都是我們所佩服的。因此，我依老師所示，每把再現的主題簡化。

（註）蘇軾在「永遇樂」中云：「燕子樓空，佳人何在，空鎖樓中燕」；晁無咎最爲讚美，謂他能用十三個字，說明了整個故事內容。（按，這是說及徐州故尚書張建封的愛妓盼盼，在尙書死後，念舊而不再嫁，居燕子樓中十餘年）。又唐代詩人杜牧的清明詩，也有人認爲可以簡化。下列括弧內的字，實在可以省略而成爲五字句：「清明（時節）雨紛紛，（路上）行人欲斷魂。（借問）酒家何處有，（牧童）遙指杏花村。」這些都可說明中國人喜歡精簡。

我設計用中國民歌爲賦格的主題。想把鋼琴曲分爲兩部份，前部份，用中國民歌作成抒情曲；後部份，就把這民歌的主題用爲賦格的主題，作成一篇結構嚴密的賦格。老師認爲可行，且有趣味。但把民歌用作賦格的主題，必須把句內的節奏型，加以改造，否則太過呆滯，趣味就不多。

我的鋼琴曲「綉荷包」（Aria e Fuga），A調提琴奏鳴曲，都是依此原則。老師認爲，抒

情曲與賦格之間，可以加入一次變奏。我所作的鋼琴曲「台東民歌、變奏與賦格」(Aria-Vari-zione-Fuga)，就是按此原則。老師乃爲我詳細分析法朗克 (Franck) 的鋼琴曲「前奏—抒情曲—終曲」，「前奏—讚歌—賦格」，並且鼓勵我用這種曲式。

老師喜歡仿照勃拉姆斯、舒曼，按詩意作成樂曲。就是選取著名的詩，取其詩意，作成樂曲。(不限於獨奏，也用合奏或樂隊)，我則想把中國古曲、民歌，作成獨奏曲；選出其中片段，用「碎錦曲」方法，加以開展。鋼琴曲「悲秋」、「琴歌」、「駡玉郎」，都是用此原則。

「駡玉郎」是給鋼琴獨奏的，後來再改編爲獨唱用曲。

老師認爲中國民歌豐富，古代詩詞，琳瑯滿目，美不勝收，實在令人羨慕。身爲中國作曲者，有如生活在寶山之中，音樂素材，俯拾即是，眞值得慶賀。老師對於我所提出的設計，就是「發揚民歌」，「榮耀古代詩人」的作曲設計，極爲讚許；於是，使我倍加忙碌。

然而，我的歸期已近了。在我看來，恰似壯志未酬而必須離開人世，實在內心傷悲。我很明白，一個人，生在世間，並不可能親手完成太多的工作。只要竭盡所能，問心無愧，也就知足不辱了。每念及此，我就能開解自己，不再陷於焦躁的心境中。

這時，義大利政府有幾份贈給中國學生的獎學金，在羅馬的中國學生，都紛紛申請。大使館的秘書，曾經問我，有無興趣參加申請。我婉謝了。我的行期已定，也不想勉強逗留；而且，獎學金不過數份，而申請者數十人；我實在不想加入去爭奪了。他們再問我何以不加入申請，我就

講了「捉小雞」的故事，以作遁辭。（附註）

老師知道我正在收拾行裝，很爲我惋惜。他認爲，我尚須創作一件夠份量的作品，乃可囘家。老師說，可以爲我問問杜主教，看能否給我以助力。我求他千萬不要這樣做；因爲，長貧難顧，杜主教並沒有幫助我的責任；而且，「一之爲甚，其可再乎?!」我不敢妄想了。

過了兩日，杜主教給我電話。問我，人人都很熱鬧地申請獎學金，何以不見我去申請。我說不敢再有非份之想了。我給他說笑話，如果外婆有心給我東西吃，她必然留給我吃，我又何必去爭奪？他笑我已悟道了。最後，杜主教告訴我，于斌主教到了羅馬，明天早上要與我談談。

于斌主教很慈祥，問我學習的情況，並說，願意設法助我再學一段時期，以成全我的志願。又說，他在台北，把輔仁大學復校，將來辦音樂系，問我能否囘去工作。我說，香港珠海書院，大同中學的創辦人江茂森校長，多年來資助我以求師的學費，將來我必須返香港工作，償還這份人情。至於輔仁大學音樂系的工作，凡有使喚，我必定竭力協助。但我不是天主教徒，不曉得有無資格接受所賜的助學金？于斌主教說，給我的助學金，乃是輔仁大學贈我的研究費，毫無附帶條件，我可以接受。我敬謝他的賜予。於是又去船公司延期；那位職員認得我，說我必然是在羅馬噴泉所許的願望，已經應驗了。

于斌主教給我半年的助學金，每月美金一百元。雖然這數目不算多；但有了這點基礎，我乃

有勇氣再向江校長請求延期返港，以及向朋友們繼續求助；終於，使我多學了一年半的時光。

（附註）這是我在幼年常聽母親講述的故事之一。據母親說，這並非虛構，乃是眞事。我家的後園很大。粗父的園丁每夜睡醒，必見到一隻白色的母雞，帶着一羣小雞，從園中走來玩耍；而且例必走過他的牀下。那位園丁聽人說過，這些白雞，乃是地下藏銀所化的精靈。他就暗中設法捕捉這羣白雞。終於有一晚，他預先挖開了牀板，守望到了中夜，待羣雞走入牀下之時，突然一手抓下去。羣雞四散，消失了踪影。他雖然抓不到母雞，但却抓着了一隻小雞。在燈下細看，手裡抓着的，乃是一錠白銀。翌日，他把這錠白銀換了錢，萬分的快樂。可是，他抓小雞時，曾給母雞啄了一下；傷口發作，痛楚不堪。求醫半月，然後痊癒。那錠白銀所換來的錢，剛够藥費的開支。

（十三） 中國風格的和聲

卡爾都祺老師知道于斌主教賜我以助學金，深以爲慰。他說于主教此舉，甚爲明智；並相信不久的將來，必有事實可以證明此言不謬。這使我只覺得負擔更重，眞使我戰戰兢兢，如臨深淵，如履薄冰了。

老師說，我在離開羅馬之時，應該作成大型的作品帶囘去；例如作好一二套交響樂，或者一齣大歌劇之類，以表多年勤學的成績。在我看來，交響樂與歌劇，誠是最佳作品；但我們的國家，這方面的人力與物力，都未齊全。目前，我們急需的，乃是培植健全的作曲人才。我該編成中國風格和聲的參考材料，以助後學；這才是切實的音樂教育工作。老師讚許我這種見解，並囑我早日着手編寫。

於是，我開始編大綱，寫解說，引例證，作例曲；並選出各種不同調式的民歌，根據我的理

論，爲之編作和聲。老師把我所作的例曲，詳加訂正。我又把所寫的解說，口述給老師聽；他再加了一些補充意見，使我寫入解釋文字之內，以求透闢。這件工作，使我足足忙了四個月。老師見我完成全稿，極爲快慰。

老師認爲我這册「中國風格和聲」，對於歐美的作曲家，都很有用處；故主張我立刻將文字譯爲英文，他負責介紹給英國倫敦一家出版公司印行。他並且說明，稿酬必然不至太低，可以助我學習的支出。在我看來，這册書內的材料，乃是中國作曲者所急需；縱使未有人欣賞，也應該用中文出版於中國。將來倘若眞有價值，然後譯爲外國文字，尙未爲晚。我當然明白，在中國出版，報酬極低；但我仍該如此做。我們的國家很窮困，我該加以諒解。我不能因父母貧窮，就另找乾爹；老人家儘管忘記了照顧我，但我卻不應忘記去照顧他們。老師覺得我所說有理，立刻爲我寫了一篇序文。序文的內容是這樣：（摘要）

……調式作曲方法，已被歐洲的作曲家們重新認識其價值；因爲調式音樂，非但能表現出遠逸的意境，且亦爲豐富和聲的泉源。

黃君研究的出發點，是由於想把中國的五聲音階，加以和聲上的擴展；求取更多變化，而不陷入大小音階和聲的圈套。他深究由希臘古代音階所演變而來的「中世紀調式」，經過數年艱苦努力，替中國找到了配作民歌和聲的新方法。他不僅以完成了純粹理論爲滿足，且運用其理論，創作了許多應用的樂曲以證明其理論的實際用途。所以，這位作曲家的貢獻，不獨替中國創立了

新的作曲技術，同時亦建立了運用該項技術的理論體系。………

（註）這冊理論，完成於一九六二年，直至一九六八年，教育部等九個文化機構邀我赴臺北、臺中、高雄、花蓮等地區，講學兩個月，正中書局為配合講學需要，乃分兩冊出版，名為「中國風格和聲與作曲」，「中國民歌的和聲」。序文的全部譯文，見該書內。

完成了這冊理論之後，我立刻要創作更多應用樂曲，使能印證理論。除了編作獨唱，獨奏的樂曲之外，我要作好一些大合唱曲、音詩、舞劇，以備演出之用。這些樂曲，作好，抄好，經過老師訂正，又再抄好給老師審查；然後改編為管絃樂隊用譜。凡此種種，實在使我既忙且亂，喘不過氣。回想起來，當時沒有因為過勞而病倒，實屬大幸。（這些作品，包括「金門頌」、「中華大合唱」、「琵琶行」、「探蓮女」、「大禹治水」、「尋泉記」、「鹿之死」）。

一九六三年春季，我很幸運，得到諸位長輩的垂顧，推薦我給教育部，經過數次評審，頒給我以民國五十一年度文藝獎金，（美金五百元）。我的舊學生，（東菲，馬達加斯加的楊偉山先生，美國的蘇芰女士），從報章上得知此一消息，不約而同地，立刻寄我以一筆用款。他們的意見是：獎金之滙出，必延擱些時；恐有急需，故先滙來此款，以表賀忱。他們的盛情，使我感激不盡。（後來，直待我返港數年後，乃能將這些債項逐一清還，實在抱歉）。

因為有了這些用款，我決心繼續上課，直至上船的一天為止。離開羅馬之前，我與老師拍

照留念。我在送給他的一張照片後面，題字謝他作育之恩。他也題贈了數行給我，內容是：好的教師很難找，好的學生亦一樣難找；如你之勤勉而具有信心的學生，更為難找。與你共同研究的時光，使我非常愉快。中國音樂之發展，有賴你的努力。正如你在「尋泉記」曲中所述，你必能成功。謹祝事事順利。

我準備離開羅馬的一天，我向所有朋友們辭行。我說，先到北方旅行，數日後我會再返羅馬，然後告別。人人都很愉快地祝我旅途快樂，又約好我，返羅馬時再舉行歡送餐會。只有老師最為傷心；他知道我並非北上而是南下，到那波里搭船返香港。他給我上完最後一課，（這是他教我的三五九課，差一課就到三六○課，但可惜不能！）諄諄囑咐，然後送我到大門，默默地擁抱我，吻我，眼眶裡滿是淚水。我很明白老人家的心情；在他看來，一旦分手，永難再見；這不是生離，實在是死別了。

（附記）我返香港四年之後，還未曾開始我的講學旅行，就接到老師的家人通知。一九六七年九月十七日，老師壽終於其故鄉多里諾（Torino），享年六十九。回溯當年受教的時光，實在不勝懷念！

（十四）造形音樂

「造形音樂」是我早年的一種夢想，我想用它來幫助聽衆，更深入地欣賞音樂。我想藉視力之助，補益其聽力之不逮。

許多人聽音樂，總是過份倚賴歌裡的詞句。他們常是理智地從歌詞裡去尋求其內容，而不曉得感情地從音樂中去領悟其意旨。這樣的聽曲方法，實在是聽講故事而非欣賞音樂。一旦要他們把注意力移到樂曲本身，要他們聽那些「無言之歌」，就無法找到門徑。要把他們從「用理智去聽」的習慣，引到這「兼用感情去悟」的境界，必須運用一種提示式的教育方法，當作一道橋樑；這道橋樑，便是我所設計的「造形音樂」。

我認爲，聽衆們都具有很强烈的「看的慾望」。如果運用他們的視覺，可能幫助他們聽得更精細。但我必須牢記，在演奏音樂時，絕不應供給太多「看」的材料。我只是用最單純，最美麗

的造形提示；例如燈光的色彩，舞蹈的姿態，啞劇的動作等。我們只是用提示去協助聽眾，鼓勵他們親自發掘寶藏；却不是替他們發掘寶藏。

（一）用燈光的色彩去解釋樂曲──在音樂演奏會中，我們可以用各種燈光的色彩，顯示樂曲的性質。這樣的色彩變化，是不會騷擾聽眾而同時可指引欣賞的方向。例如晨歌、夜歌、夕陽曲、月夜曲、田園曲、宗敎曲、海洋曲、森林曲、狂舞曲、戰鬥曲、圓舞曲、進行曲，皆可用燈光的不同色彩配合演奏的進行。至於燈光的漸暗，漸明，突暗，突明，都可以與音樂的漸弱，漸強，突弱，突強，緊密配合。控制燈光變化的技術人員，正如演奏樂器的音樂家一樣，對樂曲內容都要有精細的瞭解。對於曲體結構，我很想用不同的燈光，顯示不同的主題。倘若能認識主題的重現，則廻旋曲、奏鳴曲、協奏曲，都易於聽賞而不至於只會聽音響了。

（二）用舞蹈姿態去解釋樂曲──運用動作的節奏去解釋聲音的節奏，是可行的方法。舞蹈家從聽音樂時捉着樂曲中的詩境，以姿態動作表現出來；觀衆也不難從其姿態動作裡，配合着所聽的音樂，體會出樂曲原意。

對於那些不同地方，不同時代的舞曲，實在最需要以舞蹈動作去加以解釋；否則那些特性節奏，很難使人領悟。例如法國小步舞的三拍子，波蘭舞的「女性結束」（Feminine ending），義大利蜘蛛舞的旋轉步法；若不看過舞蹈動作，很難從音樂裡欣賞到其特點所在。

（三）用啞劇去解釋樂曲──有些樂曲，我們不能單純地只用燈光或舞姿去解釋得清楚，可

以用啞劇演出去解釋。用啞劇演出，必須使音樂為主，啞劇為副，不能過份偏重看的成份。在舞台上，我們寧用剪影式、象徵式；却不要過於具體與切實。我們用啞劇，只是憑它的暗示，提點聽衆欣賞音樂，而不是當作具體的戲劇來觀賞；所以，該盡量使用色彩與線條，剪貼式的圖案造形。

上面所說，是我對「造形音樂」的夢想。但這種演奏，需用很多道具，更需用很多人才。合作得不好，就很容易出毛病。抗戰期間，我曾做過很多次「造形音樂」的演出，每次都有很好的效果。只是其中有一次，雖然很成功；但給我留下一個很難堪的記憶：

抗戰期中，一九四〇年，在粵北戰時省會曲江的演奏會。這是一個籌募善款的音樂會；為了場中沒有鋼琴，我只用提琴，獨奏我所作的「鼎湖山上的黃昏」。省立藝術專科學校戲劇科全體人員，為我負責佈景、照明，配合音樂的演奏。在我看來，此舉有絕對成功的把握；所以沒有再過問佈景與燈光的枝節問題。

鼎湖山是廣東西江的名勝；因為它在我的故鄉，我對它常有深深的懷念。中國道家說：世上有三十六洞天，七十二福地，為仙人及有道之士往來之所。鼎湖被列為第十七福地；故鼎湖也是天下名山之一。鼎湖山得名的由來，因山頂有龍潭，相傳黃帝昔曾曾鑄鼎於此，後來化龍飛升；故稱為鼎湖。有時也寫作頂湖；據說山頂有湖，天將雨時，即有雲氣升起；

山上最古的慶雲寺，乃由此得名。鼎湖山上，有許多大大小小的瀑布與水潭。最大的是飛水潭，瀑布高三十餘丈，終年流瀉，如百尺重簾。瀑布之南，便是慶雲寺。山上白雲寺附近，更有一瀑布，便是龍潭飛瀑。這些都是使人留戀的勝蹟。

提琴獨奏曲「鼎湖山上之黃昏」，是一首東方色彩的夜曲。曲體結構爲大三段式：首尾兩段是柔和安靜，中間一段則是輕快活潑。曲中所描繪的：

竟日流連山上，歸途己是斜陽滿樹。小憩於溪水淨淙的小橋邊，可以聽到慶雲寺的晚鐘，聲傳空谷。那時候，深心處不覺共鳴，盪漾起一陣柔和的曲調，與溪水相和。回到慶雲寺前，可以聽到那羣小和尚，正在大雄寶殿裡，跟隨老和尚，齊聲朗誦佛號；這是他們的晚課。（小和尚都是附近鄉村的兒童。父母把他們送到寺來受敎，據說可以增福添壽。）這羣活潑天眞的兒童，反複齊誦百數十遍的「佛佛喃嘸阿彌陀」，「喃嘸觀世音菩薩」，根本不知所謂，誦聲裡充溢着嬉笑的頑皮口吻；這使山寺上的黃昏，平添了不少活氣。直至低沉的鐘聲再響，晚課已完；一切都漸趨寂靜。暮色漸深，在朦朧的星光下，草木無言，羣山也都默然睡去了。

戲劇科的負責人爲我解說其設計。所用的佈景，是立體的寺院與山林。天幕上有一彎新月。開始，台上是一片柔和的燈光。樂曲中間的一段，活潑的和尚念佛的曲調出現時，寺院窗戶透出的燈光也更明亮。樂曲後段，提琴奏出雙音的夜曲時，新月慢慢下沉，燈光也漸漸變暗，可以描

繪出曲中景色「羣山也都默然睡去了」。這原是極為完美的設計。為了要達成燈光漸暗的效果，曾經費了很大的力量，才借到了一具發電的馬達。但總沒有料到，當我站在台上開始演奏時，就立刻被陷入極其尷尬的情況裡。

聽衆很安靜，他們是抱着一番熱誠來聽音樂的。我開始演奏了。在光亮的照明之下，看到佈景的黑色寺院輪廓，踏滿了亂七八糟的膠鞋底的泥印，眞是難看極了！我心理很不愉快，但不能不繼續奏曲。

台上燈光，配合着樂聲，漸暗漸弱，聽衆更為靜穆；後台的馬達聲就愈見嘈雜；掛在會堂門口的兩盞大汽燈，發出的嘈雜聲，也愈來愈響；馬達聲，汽燈聲，與提琴聲，互相呼**應**，使我心頭焦躁不堪。但我不得不忍耐着繼續奏去。

台上的燈光漸變爲朦朧，提琴的雙絃合奏出安靜的音樂。此時，天幕後面的燈光，更爲明亮起來。我一邊奏琴，一邊可以清楚地看到後台的種種動態。後台的幾位工作人員，正在躡手躡脚爭吃果餅，同時側邊又有人在禁止他們吵閙；看來十足是一幕滑稽的剪影戲。旋緊在鐵柱上，貼在天幕後面的一盞燈，是那「一彎新月」的道具；現在要慢慢向下移勤了。那位舉起「新月」的人員，在後台的各人面前，又故意擺出「舉獅觀圖」的古怪姿勢，以作嬉戲。他沒有想到前台黑暗，後台光亮，雖然隔了一層天幕，我同樣看得清清楚楚。看到這些怪樣子，使我非常生氣。我用了極大忍耐，終於把全曲奏完。聽衆給我以非常熱烈的掌聲，使我半信半疑；「難道他們沒有

發覺後台有這許多討厭的事?!」

入到後台，我實在又生氣，又失望。聽眾的掌聲又起，我不得不把火氣按住，再返台上謝幕。我的老朋友們，到後台來賀我成功，讚美「造形音樂」的設計。我請他們休得再來挖苦我了；但他們似乎全然看不出我煩惱的原因。

後來，我終於明白了！就是掛在大堂門前，嘈雜不堪的兩盞汽燈，救了我出險。因爲台前有光照着，觀衆就看不到後台的動態；由於聽衆沉醉在提琴聲中，他們的注意力，追隨着樂曲遠去，根本沒聽到汽燈的嘈雜聲響。至於佈景板上的鞋底印，「舞獅觀圖」的怪姿勢，滑稽的剪影鬧劇，只是我站在台上乃能看見，場中觀衆則全然看不到。試想，當時我用什麼樣的情感奏出「鼎湖山上的黃昏」？倘若聽衆之中有些與鍾子期同樣的心耳，他們會聽出些什麼音樂來？

經過這次教訓，我切實體驗到，道具器材未得精良，人員未經嚴格訓練，最好不要着手「造形音樂」的演出。勉强去做，只有使到神經緊張，脾氣變壞而已。

（十五）尋泉記

我在羅馬求師的第六年，把中國風格和聲的理論完成以後，乃設計用中國民歌爲主題，作成鋼琴獨奏曲，以作例證。這些應用樂曲，有些是用奏鳴曲式，（例如，家鄉組曲、百花亭組曲）；有些是用變奏曲或賦格曲式，（例如，綉荷包、臺東民歌）；也有些是用抒情曲式；（例如，悲秋、琴歌、戒定眞香）。我想再多作幾首這類性質的作品，以供應用。

自從我將「琵琶行」音詩，由管絃樂改編爲鋼琴獨奏之後，我切實感覺到，調式和聲有恬靜脫俗的氣質，十二音列和聲則有粗獷不羈的野性；這是兩個截然不同的境界。如果找到適當題材，把調式和聲與十二音列，合一使用在同一首樂曲裡，乃是一件奇妙之事。但，這只是一種幻想，未能具體進行。直至有一晚，我在歌劇院看過「悲傷美人」歌劇的演出，乃加速了我對這個創作設計的興趣。

「悲傷美人」（Ariadne auf Naxos，直譯名稱應該是「那素島上的阿里安娜公主」）是一齣充滿機智與幽默的歌劇，作者是李查史特勞斯（Richard Strauss）。這是他的晚年作品，沒有再使用「莎樂美」（Salome）與「弒母記」（Elektra）的尖銳不協和絃，却囘到「玫瑰騎士」（Der Rosenkavalier，意譯應爲「求婚者」）的抒情優美風格。歌劇中敍述維也納的一位富豪，在宴會時邀請了兩組劇員，演出兩齣不同的歌劇，以娛賓客。

一齣是莊嚴歌劇「悲傷美人」，敍述悲傷的阿里安娜公主，被愛人遺棄於那素荒島之上，日夜痛哭，一心等候死神之降臨。

另一齣是一羣小丑演出歌舞鬧劇，以惹笑爲主。

這兩組演員，互相鄙視，爭先演出。「悲傷美人」的演員們，認爲演過莊嚴歌劇，再看鬧劇，實在是破壞藝術的尊嚴；他們根本羞與小丑爲伍。小丑們則認爲，觀衆看過呆滯的「悲傷美人」之後，必定連笑的心情都消失殆盡了。兩組演員，正在爭持之際，主人的命令來了：因爲時間無多，要把兩齣歌劇同時演出；即是將莊嚴歌劇與歌舞鬧劇同時進行。如不願演，即將全部節目取消。爲了不想損失了酬金，兩組演員不得不合作起來，修訂劇情。演出的進行，是這樣：悲傷美人正在悲歌之際，小丑們相繼登場，安慰她，鼓舞她。小丑們的歌舞，使悲劇氣氛變爲輕快。公主一心等候死神；結果，到來的不是死神，而是另一位新的愛人。

這是巧妙的安排，把矛盾的兩極端，一爐共冶，把絕望變爲勝利，將求死變爲求生。

我想，若能選得適當的題材，也可以嘗試把調式與十二音列，一爐共冶。最初我設計創作一首用「神、人、鬼」為主角的樂曲：以調式和聲顯示神的莊嚴，以大小調表示男人與女人，以十二音列代表魔鬼。但這種題材，太過偏重了宗教氣質；暫時我還不想用。終於，我選定了「尋泉記」，作成一首鋼琴獨奏的傳奇曲（Legende）。這是我到達羅馬次年（一九五八年）所寫的一篇散文，內容是說明「置諸死地而後生」的話，具有至理；只要有堅定的信念，窮途即有生路。

下列是這篇散文的原稿：

這是羅馬的初秋天氣。在露台小立；暮色漸深，夜涼如水。遠看聖如望教堂頂上一羣巨大的聖人石像，屹立於朦朧的月色中，把我帶進了退思的境界。

今年秋日，是我母親逝世的第八年了。她在晚年經常給胃病所苦，每對我說：「聞山上岩中有聖泉，足以治我宿疾；將來你且為我到山上去找找看！也許那些泉水，可以治好無數人的病！」此言一直印在我心裡。這夜，我夢見母親仍然臥病床上；於是，我迅速帶備了水囊，走向山中，尋找她心中的聖泉。

在暮色蒼茫之中，我發覺，遠處草叢中，有一頭獅子埋伏着。幸而我還來得及閃避；但倉猝之間，竟失足跌落一個深坑之內。這一跌，使我遍體鱗傷；跌下時的失聲驚喊，竟給這頭獅聽到了。牠跟蹤而至，伏在坑口，俯視着我。憑藉明朗的月色，我辨出牠是一頭年輕的母獅。閃着綠

寶石般的眼睛，看來並不兇狠。牠有一張似笑非笑的面孔，使我想起彷彿是我曾相識的朋友。

但，牠張大血口發出低沉而粗獷的咆哮之時，我便省悟：牠並不是我的朋友，而是要置我於死地的野獸。牠沉默地注視着我，徘徊不去。這坑很深，牠也不會笨到爲了要攫取我而跳進坑裡來。

這樣相持久久；忽然我聽到另一頭獅子的吼聲，由遠而近，走到坑邊。天啊！這是一頭巨大的雄獅！毛色犂黑，滿身污漬。牠不獨向我咆哮，且對着這頭母獅咆哮。「讓牠們打起來吧！也許因此我能得到生路！」我想。牠們相對咆哮，互相唱和，逐漸親近。從這些聲音裡，我可以辨出，牠們並非敵意的爭鬪，而是野性的溫存。終於，牠們相將遠去了。

我便乘此時機，焦急地，奮力掙扎，攀着藤蔓，抵着亂石，摸索而上。好不容易才攀到坑口，氣力都竭了！

喘息稍定；突然，在月色下，遠遠地，我看到這兩頭獅子，正在歡天喜地，邊跳邊跑，齊向我這裡奔馳而來。這一嚇，使我重新跌下坑中。幸虧那個厚布包裹着的水囊，把我墊着，乃得免於折斷脊骨。

現在，牠們顯然已經融融洽洽，聯合起來對付我了；守着坑口，不斷地眈眈探視。幾次嘗試撲下來而又縮住，無可奈何地，大發脾氣，狂吼一陣。

在這絕望的時候，我先要禱告病牀上的母親：我已竭盡所能去實踐她的囑咐；但不幸有此遭遇，無法達成任務。這只能求她饒恕我的失敗了。

默禱既畢，神志清朗，泰然等候死亡的來臨。這時，皓月當空，正照坑內。我能清楚地看到坑內的側邊，有一岩洞，略可容身。於是我掙扎而起，匍匐而前。探身洞口，乃微聞內有淙淙的泉聲。我精神為之一振，「啊！但願這是活路！」……

陣陣沉重的鐘聲傳來，黎明已至。這是聖如望教堂的晨鐘。我於是醒來，一直複述這句話：

「但願這是活路！」

「尋泉記」樂曲之中，各段均附以小標題，今說明各段內容如下：

晚鐘聲裡——愛奧里亞調式的主題，以鐘聲為伴。

我在悠然退思——伊奧尼亞調式的主題，代表故事中的主角。

想起我的母親——以鐘聲為引導，表現急切的熱望。

她曾囑我尋泉治病——聖泉主題，以反復的四個音表示。

我即登程上山尋泉——主角的主題有興奮的低音對位進行。

突遇母獅——十二音列的無調音樂。齊奏的十二個音連續出現，便是這個音列。其中加揷的

不協和絃，是描繪獅子的吼聲。

失足落坑，遍體鱗傷——下跌的琶音，是一個分割的增和絃。不用屬和絃，也不用滑鍵奏

法，以免俗氣。

獅在坑口，徘徊不去——十二音列主題的簡化與變形。

再來了一頭雄獅，牠們相對狂吼——運用十二音列的移位曲調，追逐對答，並加變形。

牠們相將遠去了——音型的反覆出現，由強至弱，由低至高，以繪出遠去的印象。

我乃力攀而上——主角主題之局部開展。

爬上坑口，氣力都竭了——調式和絃，顯示寧靜。

兩獅再間，我再跌下坑中——前段材料再現，以作回應。

山洞之內，微聞泉聲——聖泉主題以倍減時值出現，並以最強之和絃，重述聖泉之存在。

我默禱母親——把主角的主題引入於鐘聲主題，再使母親主題在低音部以倍增時值出現。

「但願這是活路！」——以喜悅情感奏出樂曲主題。

感謝天父——將鐘聲主題，主角的主題，交織出現，顯示黎明之到臨。

在演奏時，這些小標題實在不必說白。將來，我希望能於暇時，改編爲管絃樂曲，夾以詳細的敍述，可能有更好效果。鄧昌國夫人藤田梓女士在中國廣播公司介紹此曲，演出成績甚佳。鄧夫人的演奏，極富情感，她在各處演奏拙作如「百花亭組曲」、「家鄉組曲」、「戒定眞香」，以及與合唱團演出的音詩「聽董大彈胡笳弄」，都有優秀的表現。藤田梓女士把中國現代音樂作品介紹到世界樂壇，實在功勞最大；她這種埋頭苦幹，默默耕耘的精神與毅力，常使我敬佩不已。

「尋泉記」，蒐集在拙作「鋼琴曲集」之中，於一九六四年在香港由幸運樂譜社印行，又於一九六九年由國防研究院與中華學術院音樂研究所聯合印行，列爲「中華大典」之一。最初由陳之霞女士演奏於香港音專學校的音樂學術講座，其後，潘德小姐奏於青年會音樂中。一九七〇年，英國廣播公司在倫敦舉辦的聖誕音樂會裡，由張小筠小姐獨奏此曲，得到聽衆熱烈的讚賞。

一九七二年十二月香港市政局與樂友社聯合舉辦「香港詞曲家作品音樂會」（第一輯，黃友棣作品），由青年鋼琴家陳世豪先生獨奏此曲，效果極佳。看來，聽衆喜愛設計精密而具有中心意旨的樂曲，作曲者應該多創作這類的材料。

一九九〇年三月，幸運樂譜社印行我的「鋼琴獨奏曲選集」，有樂曲二十首，包括「尋泉記」，均由鋼琴名家劉富美老師詳校之後再編奏法，可供查考；此爲最正確的譜本。

（十六）為灰姑娘製玻璃鞋

記得在二十多年前，我乘搭內河渡船。正在沉思之際，給賣唱的人騷擾，使我心中不悅。賣唱者是一位老人；他在客艙裡打竹板，唱南音，所用的油腔滑調，實在低劣，使我越聽越生氣。我生氣的原因，一由於他騷擾了我的沉思，二由於他的油腔滑調，過份地損害了傳統歌曲的單純風格。他唱完，走過來向我討錢。當時我有些氣惱，表示很憎惡這種音樂。他默默走開，向其他搭客逐一討錢。之後，他走近我身旁，用極低沉的語調，開始對我埋怨。他的說話內容是：「你討厭音樂是你的事；但你應該明白，我靠賣唱為生。你不施捨也就算了，何必對我生氣？我上船賣唱，是要納租的；試想，人人如你一樣，不肯施惠，我如何維持生活？忍耐一下也不算太難為了你吧？」

音樂啊！多少人靠你來謀生！包括我在內，由賣唱求乞，唱廣告歌曲，以至紅伶、歌星，無

一不是憑你的賜予而生活！但他們都如此委屈你，蹧蹋你！不獨未能愛護你，却把你純潔的容顏，濃抹脂粉，把你打扮成一副下流模樣！

一個立心要使中國音樂中國化的人，當然熱愛中國的民歌。對於中國音樂創作，很難忍受那些全盤西化的風格；同時也不能忍受中國民歌被庸俗裝飾所污染。賣唱者使我厭惡之餘，我不得不詳細檢討一下。

民歌，好比樸素的鄉村姑娘。平日我們可以見到，鄉村姑娘之中，有些是蓬頭垢面，舉止粗魯，語言鄙俚；有些是厚塗脂粉，衣不稱身。如果我看見就憎厭她們，實在欠缺公平。她們之所以如此，完全由於未經教導，或者受了錯誤的教導，過失不在她們本身，而在教育工作者。倘若得到善心人士的教導，把她們救出於愚昧之境，改正她們的語言習慣，爲她們縫製新衣，爲她們製玻璃鞋；則灰姑娘必能成爲公主，晉爲皇后。

然則，如何可以使灰姑娘高貴起來？――這是一個嚴肅的課題；區區一個課題，却使我窮年纍月在忙碌工作之中，看來還是得不到好成績。

我所設計的辦法，約爲下列數項：

（一）在曲調裡，掃除那些俗氣的裝飾音。用純正的奏唱方法，不再使用那些肉麻的滑音。

（二）爲中國民歌的曲調，找尋適當的中國風格和聲方法；好比給予村姑以稱身的中國衣

要表揚民歌曲調的樸素純潔，秀麗端莊，而不是厚塗脂粉，亂添顏色。

服，而不是三點式的泳裝。

（三）在伴奏之中，加入趣味節奏；好比使村姑振作起來，變為活潑，掃除呆滯之態。但，活潑總應有個限度。我不想用太複雜的節奏變化；因為我只想村姑活潑得可愛，不想她變成嬉皮士。

（四）將民歌組織成大型的樂曲，（廻旋曲體，奏鳴曲體），或者把數首歌曲串連起來，有如串珍珠而為項鍊；使不再是零零碎碎的小物件。

（五）把民歌的詞句，加以淨化，以增文藝的價值。好比教導村姑，清除其粗野的說話，訂正語言的文法，使有高貴的談吐。請詩人為民歌配作新詞，是文藝復興工作之一。這件工作，說來容易做時難。英國民歌因為得到許多詩人為之創作新詞，遂有輝煌的成就。中國民歌也要借助詩人的努力，然後可有更光耀的前程。為了此項工作，我讚美何志浩先生默默耕耘的精神。不論你對他的配詞喜歡與否，他的努力都值得欽佩。

根據上述各項的設計，我開始編民歌為合唱曲。我想用對位技術，將兩首民歌結合起來。例如：

（一）福司脫所作的「懷念家人」（Old Folks at Home——Foster），與杜夫扎克所作的「詼諧曲」（Humoreske——Dvorak），同時奏唱，可以得到結合為一的趣味。

（二）「西班牙騎兵」與「所羅門里韋」兩首小曲，也可以同時唱出，互相結合為一。

（三）「當你我年青時」與「愛人尼里葛雷」兩首小曲，同時唱出，也可得到諧和；同時，上列三組材料，都可以說明，用對位技術，能夠把兩首各自獨立的小曲，組合而爲一；同時進行，可以得到互相呼應的趣味。當然，並非任何兩首歌曲，都能這樣組織起來。我必須考察可用的材料，然後應用作曲技術去編織它們。能將兩首民歌組合，可以增加民歌的趣味；同時也就增加了它們的音樂價值了。

很久以前，我就想把「鳳陽歌」與「鳳陽花鼓」兩首民歌組織起來。這兩首民歌，同屬於安徽民歌，而它們各有不同的陪襯樂句。如果我能把這些陪襯樂句用爲串珠的絲線，則很容易將這些珍珠結爲項鍊了。

在編這個合唱曲之時，我想淨化其歌詞。於是我選出何志浩先生爲「鳳陽歌」所配的新詞兩段爲歌詞。因爲詞句內容是描寫鳳陽花鼓的舞蹈情況，故將編成的合唱曲，取名「鳳陽歌舞」。

歌詞如下：

（一）歌鳳陽，舞鳳陽，鳳陽姑娘巧模樣。
鳳陽花鼓跨腰上，一步一搖走街坊。
打起花鼓多多響，盤旋來往俯與仰。
儀態萬千姹紅妝，對對起舞喜洋洋。

（二）歌鳳陽，舞鳳陽，鳳陽旖旎好風光。

麗日和風裊垂楊，燕子呢喃掠花香。

春到江淮春夢長，春山含笑鶯飛翔。

春水微暖戲鴛鴦，青春結伴好還鄉。

我把這兩段歌詞，分別填入兩首不同的歌中。第一段填入「鳳陽花鼓」，第二段填入「鳳陽歌」。我將這首合唱曲，編成大三段的組織；各段分配是：

（一）「鳳陽花鼓」，以活潑爲主，唱第一段歌詞。先由男聲齊唱，再以女聲二部合唱，男聲則唱出鼓鑼的節奏聲爲伴。

（二）「鳳陽歌」，以柔和爲主，唱第二段歌詞。先用女聲唱出，再以女聲二部合唱，男聲仍唱鼓鑼的節奏爲伴。

（三）「鳳陽花鼓」與「鳳陽歌」兩首歌曲同時唱出。男聲齊唱「鳳陽花鼓」先行半小節，女聲二部合唱「鳳陽歌」後至，成爲追逐的形式。其間唱出的鼓鑼節奏聲，此起彼伏，成爲結合全曲的線條。

「鳳陽歌舞」合唱組曲，是一九六九年多編作完成。大概由於側重對位技術，一般合唱團，感覺到不容易處理；尤其是指揮者，對這曲的提示動作，頗感困難。一九七〇年底，香港市政局主辦聖誕音樂會，老慕賢教授指揮藝風合唱團唱出此曲，才是此曲的首次演唱。關於指揮此曲的技術設計，老慕賢教授對我說，曾經費去她不少心血。演唱時，指揮與唱衆合作得有極好的成

績；又因曲調為聽眾所熟悉，故情況甚為熱烈。一九七一年三月香港校際音榮比賽，選此曲為混聲合唱比賽用曲。後來許多團體在演唱會中，常列為合唱項目，聽眾遂有機會多接觸它。但我仍然覺得，此曲結構較為複雜，非有充份時間磨練，不易拿來表演。為了要將民歌組曲廣為推行，我必須編作更多內容豐富而技術容易的合唱曲。這又一次提醒我以「大樂必易」的原則，指出了我以後編曲所該走的道路。

（註）中國民歌組曲，後來印行的有：天山明月，蒙古牧歌，金沙江上，西藏高原，山地風光，阿里飛翠，江南鶯飛，湘江風情，苗家少女，傜山春曉，長白銀輝，彌度春色，西京小唱，灕江之春，雲南跳月，滇邊掠影，錦城花絮，三美競秀，春滿人間，紅棉花開，嶺南春雨，古黔花谿，新春組曲，月夜情歌，久客還鄉。出版者為華岡中華學術院。

（十七）爲兒童作藝術歌

把中國詞句塡入外國的兒童曲譜，用作中國兒童的音樂教材，只是一項介紹的工作。縱使詞與曲都配合得不錯，終是借自他人，難免張冠李戴，衣不稱身。

中國兒童應該有自己的優美歌曲。無論語法，哲理，曲調，和聲，皆應具有中國風格，以發揚中華民族文化的優秀傳統。其實，中國有無數優秀的詩詞作品，也有無數優秀的民歌曲調，加以整理運用，素材不虞缺乏。但是，在許多小學音樂教材裡，仍然常見不少呆滯的歌曲。校長、教師，每爲缺少新歌應用而煩惱。他們問我，能否爲兒童作些趣味豐富的歌曲，用爲補充教材。

因此，我不能不細心設計。

我認爲，兒童需要富於暗示力量的歌曲，以鼓舞起想像力和創造力，由此而增進智慧。創作兒童歌曲，必須在歌曲之中，供給一個趣味豐富的情感境界；兒童一發現到這個境界，便禁不住

自發自動地，企圖用歌聲去把這境界表現出來。這時，一切技術上的學習，都爲服務於這種創造需要而出現了。好比嬰孩看見美麗的玩具在前面，不由得不努力向前爬去。當然，這有賴於明智教師的教學技術；但歌曲本身，先要具備這種內容。如果玩具本身沒有吸引力，則嬰孩是不會向前爬的。所以，我認爲，編作兒童歌曲，應該使用「替兒童編作藝術歌曲」的設計。

記得抗戰期中，在粵北的「兒童教養院」需用一套生活歌曲爲表演材料，以介紹院內生活實況。（兒童教養院分佈在粵北七個地區，共收容兒童七千餘）。我爲他們編了一套組曲，名爲「新生」；在活潑的歌曲裡，我加入許多適合兒童的口技與歡呼聲音，增強其「動的振奮力量」。這套組曲，我能觀察清楚，聽者愛聽，唱者愛唱。因此，後來我敢於使用口技材料，以增強兒童歌曲的內容。

一九四四年，我隨省立藝專由粵北遷往西江之時，曾應羅定師範之請，將國定小學課本內的詩篇，作成歌曲，以供使用。我設計將我的音樂教學觀點實際使用於歌曲裡，把節奏訓練，口形訓練，發聲訓練，聽覺訓練，儀態訓練等等，都融化於歌曲之中。當時疏散奔走，顛沛流離，全憑集中精神於作曲，然後不至於給那些恐怖的謠言所嚇壞。抗戰結束後，這批歌曲，送給了廣州文建出版社印行，名爲「小學音樂教材一百首」，（實在是一百零二首）。後來我爲廣州市立小學教師聯誼會編「小學合唱歌曲教本」，也是根據這個作曲的原則。

一九五九年以後，在香港爲大成文化事業公司作兒童新歌四十首，名「音樂課本」。爲世界

書局作「兒童藝術歌曲二十四首」。為海潮出版社作「最新兒童歌曲」兩册。作曲所用的趣味材料可以概說如下：

一、輕快的，或者歡呼的啦啦啦，側重節奏感覺。

二、讚美的「啊」，嘆氣的「唉」，皆要訓練發聲與口形。

三、表示讚美的彈舌聲音，側重節奏靈敏。

四、用鼻音「哼」，要訓練口腔放開而閉唇唱出。

五、模仿風聲的「呼呼呼」，實在是口形訓練。

六、動物的叫聲，如母鷄的各各各，小鷄的支支支，以及牛叫、羊叫、狗叫、貓叫，皆給以樂句，以增趣味。

七、着急的情感，表現於漸快漸强的樂段裡；例如母鷄見了老鷹來襲擊，小朋友要救助老公之類，皆要使用此種速度與力度的變化。

八、鬆弛的漸慢漸弱，表現出趨向安靜的情感；例如太陽下山，萬物安靜，小孩子安睡下來，皆為節奏上的變化，融化在歌曲進行之內。

九、突强突弱的唱音，要配合歌詞的需要。

十、描繪不倒翁的曲調，每隔一個音即回到主音，暗示不倒翁的動作。實在，我要用這些唱法使兒童練習唱準音階。單獨聲樂練習，嫌其欠缺趣味。為了描繪不倒翁，兒童唱得更開心。因

此，作曲者要隨時發現活用練習材料的機會，這是歌曲趣味的作曲設計之一。

十一、笑聲「哈哈」用頓音唱出，實在是訓練口形動作，同時也是訓練腹壓技術的材料。作曲者見到歌詞裡的「哈哈」，並不一定只給唱者兩個音；可能連續多唱成為一句，兩句，一段，兩段。有時，詞句裡並無「哈哈」的字，而詞意快樂，作曲時可能也用笑聲為各段的尾聲。只要作得有趣的曲調，「哈哈」就能增加不少快樂。

十二、曲調裡使用一些頓音，使歌曲唱起來有跳躍的趣味，最能增加唱者的愉快氣氛。

十三、學習聽伴奏，或把伴奏的小句，用極弱的歌聲唱出，有如空谷回聲，最能養成控制強弱聲量的能幹。例如布谷，杜鵑的伴奏聲音，亦可編給唱者用輕聲唱出來。

十四、輪唱曲是可以增加趣味的，這可以練習唱者同時聽到別人唱的能幹，是訓練聽和聲的好方法。

十五、各種卡農曲可以使用為增加趣味的方法。絕對模仿的卡農，可以養成更靈敏的聽力。減時，增時卡農，可以引起欣賞節奏變化的趣味；（描繪龜兔競走，更易說明減時與增時的特點）。局部模仿的卡農，也有其特點；（描繪鸚鵡學人言，聲傳空谷，都極恰當）。逆讀卡農，最能說明中國回文詩的巧妙；（例如張孝祥的宋詞「菩薩蠻」詞云，「落蓮紅亂風翻雨，雨翻風亂紅蓮落。深處宿幽禽，禽幽宿處深。淡妝秋水鑑，鑑水秋妝淡。明月思人情，情人思月明」。這是每句逆讀的詞，能用每句逆讀的曲調唱出，就可增強兒童欣賞中國詩詞的趣味。張孝祥的另

一首回文詞「白頭人笑花間客」，也同樣美妙。我把它們譜成樂曲，使四部合唱，各部皆為逆讀，以增趣味。在一首敍述古人「孫叔敖勇殺兩頭蛇」的歌詞裡，我將歌曲作成全首逆讀卡農，以暗示兩頭蛇的樣式，都是想藉趣味的唱歌，引起兒童對音樂知識的注意，以鼓舞他們求知的慾望。

十六、二重唱，三重唱的歌曲，能增加對合唱的認識。我把「新年歌」與「新年好」各作成一首歌曲。分組同時各自唱出，可以得到互相呼應的協調進行。我把「大家忙」的題目下，分為三段，解說「青年」、「老年」、「婦女」，大家忙着建設富強的中國。我把各段作成獨立的歌曲。待唱熟之後，分三組同時唱出，可以得到和諧統一。這比之輪唱和卡農，較進一步。憑這些活動，可以使兒童們認識對位法與和聲學的巧妙。不用他們去認識對位與和聲的名稱，只要他們從趣味的唱歌裡去感覺到它們的存在。這是我在編作兒童歌曲時的原則。

一九七二年周澤聲先生請我為他所編的一套小學音樂課本增作一批新歌。我為他作了五十首兒童藝術歌。這五十首歌曲創作的原則，仍是根據上迹各項。今將一些特點，解說如下：

（一）歌詞內的字音與曲調的高低音，配合得更嚴密。其中有些字音，特別小心，避免產生誤會——例如，蝴蝶飛不能唱成蝴蝶肥，新鮮魚不能唱成神仙魚，飛機不能唱成肥雞。

（二）中國文字的雙字組合，常在曲調裡使用切分拍子，以加強其效果。

（三）歌詞裡凡有值得引伸的字句，常用音樂去加以發展。例如，「一個哨子」裡的哨子聲

音，有時唱出長音，表示命令；有時唱出連續的短音，表示緊急報警。「小樂隊」裡，鈴聲「令令」，鼓聲「多多」，並加入指揮的打數。「演話劇」裡的老人咳聲，小狗叫聲，唱歌的啦啦，洋娃娃的呀呀，以及唉唉的嘆氣聲，皆是口技的音樂化。

（四）曲調之作成，活用各種中國的傳統調式以及中國歌曲常用的樂語。這是要使兒童有更多機會親近中國風格的音樂而不再徒然以唱西洋歌曲爲已足。

（五）強弱變化，速度變化，突強突弱，漸強漸弱，漸強漸快，漸慢漸弱等等，都設法與歌詞相呼應；務使唱歌之時，同樣重視速度與表情，而不是只求唱出曲調爲已足。

（六）輪唱，卡農，逆讀卡農，增減時值卡農，重唱，合唱，都分配在不同程度的教材裡，以增音樂知識。

這些歌曲，除了分配在周澤聲先生所編的「小學名歌選」各年級課本之內，另印成集，以供音樂教師參考，由香港天成出版社印行（一九七三年秋季開始應用）。

除了爲兒童作藝術歌曲，我也要爲兒童設計一些用爲表演的材料。一九五四年作「小猫西西」（于伯齡原作「懶惰的小猫」，由李韶改編詩句；一九五五年作「大樹」，（許建吾作詞），都是演者不唱，唱者不演的舞劇；皆由香港大成文化事業公司印行，香港眞光中學首次演出。本來，音樂與舞蹈的訓練，都很易做好；只是服裝設計，既費人力，也耗物力，就不易普遍演出了。後來香港教育司署，也曾鼓勵以傀儡戲的方法演出「小猫西西」；但只適合課室表演，

不能在大堂招待來賓，故亦未能廣遍推行。

這些舞劇的創作，我曾鼓勵青年作曲者加以發揚。也有不少作者嘗試，成績傑出的有鍾道穎女士的幾個作品，值得稱讚。鍾女士在一九六七年至一九六九年之間，編作了一套五冊的「小學音樂」課本，另外自己作詞並作曲，印出九套「兒童歌劇樂曲」，一九六九年天同出版社合訂為一集。其中包括「鷸蚌相爭」，「龜鴨搬家」，「新校落成」等等，在香港電台兒童節目裡，經常廣播。這是可喜的成績，更盼有更多作曲者肯為兒童創作更多內容豐富的新歌。

最近我請王文山先生創作歌詞，供給少年學生，用為表演合唱歌曲。在一九七三年初印好的有蜘蛛，蚊子，黃豆頌，種瓜得瓜，小貓捉魚，猴戲，巧兔三窟，(不用狡兔而改用巧兔)，絕處逢生；後來再作好的，有獴哥鬥蛇，馬德里看鬥牛；都是二部合唱。蜘蛛已經由香港音專合唱團及藝風兒童合唱團演唱於音樂會及電視節目中，成績甚佳。王文山先生的歌詞，趣味豐富；從下列「蜘蛛」的詞句裡，可以看得出，兒童們極為喜愛：

我佈置我的網，在偏僻的地方。

被風吹破了，我會補得更堅強。

朝露黏在我的網，

一串串地比珍珠還漂亮。

我的八掛陣容，威鎮四方。

人人說我像黑臉的包龍圖，

實在不敢當。

不過我有一點確實像他：

除暴安良，扶弱鋤強，

不讓人類的頑敵猖狂。

老慕賢教授極愛兒童歌曲，她選出廣州兒歌「鷄公仔」、「團團轉」，請我編成合唱組曲，給她指揮藝風兒童合唱團演唱。我為她做好之後，她訓練藝風兒童合唱團，也費了偌大氣力。於一九七二年十二月演唱，曲中用及鷄公仔的啼聲，多多鑼的龍船鑼鼓，小鷄支支，母鷄各各，以及遊戲的啦啦，歡笑的哈哈，演唱成績，甚獲人愛。我想，這些節目，頗似卡通電影，只要材料有趣，必可老幼咸宜。只是，我所編的二部合唱，指揮者仍嫌其艱深，訓練極為吃力。我期望作曲的朋友們，與我一樣，再努力替兒童們多作些更有趣，更易唱的藝術歌曲，以充實節目內容。

(附記) 後來出版的兒童歌曲集，有兒童藝術歌曲集 (五十首) 台北三民書局。兒童藝術歌集 (翁景芳作詞，五十首) 高雄衆成出版社。

（十八）樂曲的印行

一首音樂作品，由作成以至印出來，實在要經過一段很艱難的路途；因為謄譜，校對，製版，印刷，技術人員能熟悉樂譜的，萬中無一。如果交了稿之後，以為毫不費力，就可順利印出來；那真是大錯特錯的想法。若非親自校對所謄正的樂譜，若非在印刷之前先加詳細審察，則印出來的東西，常是錯誤滿紙，使人啼笑皆非。我常見那些團體、雜誌，拿到了一首歌曲之後，既不曉得如何找人謄譜，也不曉得如何校對；放上印刷機去，更不知如何安排頁數；發表一首樂曲，根本不知道如何給以稿酬。

一間學校，請我作校歌。我以為，他們當然有音樂教師負責謄譜與校對的了；怎知印出的樂譜，錯得一塌糊塗。音樂教師只有拿着我給他的原稿，乃能奏唱。試想，印出來有何用處？

一間輪船公司，請我為他們的新輪船作一首合唱曲，以榮耀下水禮的盛典。直至歌曲印好，

送我一份之時，才使我大吃一驚。該公司的當事人，把歌曲交給廣告公司，花了一筆大錢，等了很長時間，然後印了出來。音符寫得很美，印刷富麗堂皇；但寫譜的人，全然不懂音樂，高音與低音同時唱奏的音符，全然沒有對正位置；鋼琴的右手寫在一頁，左手又寫在另一頁。到頭來，全不能用；仍然少不免要我請人為他們膽譜，也不得不親自校對。這些商業機構，缺少熟練音樂人才，實在很難加以責怪。但，却有一家音樂雜誌，向我求稿之時，我送他一首鋼琴獨奏曲。印出來，錯誤百出。看來是，寫譜的人並不能寫出位置正確的音符，亦未經校對就拿去付印。這首樂曲，根本無法演奏。這真是莫明其妙的事！幸而這家雜誌，不久就關了門，我也禁不住為他的安息而快慰了。

說到校對樂譜，許多人以為把樂譜唱奏一次，就可校對完成。其實，認識樂曲的人，心中明白而眼看不清，經常是錯誤當前而一無所見。從我的經驗看來，最好使一個全然不懂唱奏的人，逐個音符，逐個字母去校對；然後可以得到正確。

往昔，我曾校對過很多自己所作的樂譜，校對完畢，以為必可全部正確了。但，印了出來，才看到有些地方漏去一個本位記號或者錯誤的音符尚未被發覺。更使我難於下台的是，標題的幾個大字，漏了一個字，而我居然看不見。這使我大為懊惱，不勝追悔；由此養成我不敢粗心大意，更不敢輕視校對的工作。

記得在羅馬時，馬各拉老師有一次剛剛校對他自己的新作鋼琴奏鳴曲。他說已經細心校對過

三次，可能很正確了。我則認爲，作曲者自己校對，經常自以爲是，很易有漏網的東西不曾被發

現。他囑我爲他再校一次，我遵命做了。只在一頁之內，我就爲他找出五個錯漏之處；其中有一

個臨時記號，且是極爲重要的。這使得他不斷地叫 "Mamma mia"（我的天啊！）自從這次之

後，他凡有已經校對過的新樂曲，例必交給我再校一次，然後放心。在他的朋友之間，流傳一種

見解，就是「中國人做事非常精細，絕不粗心大意」。他們不曉得，無論是否中國人，凡經過無

數挫折之後，做起工作來，必然不敢粗心大意。

許多朋友每見我校對就笑我，問我何必如此小心。我卻有很好的理由去氣倒他們：「小心校

對乃是因爲方便翻印樂譜的人，使他們不必犯了以訛傳訛的罪過」。

然則校對正確，利益何在？實在，校對正確以及發表作品，只不過是「敬業」的精神，這是

本份，不必問及利益所在。說到稿酬，我卻有些奇妙的遭遇，值得談談。一家雜誌刊登我的歌

曲，要送我以稿酬。但稿費並不是爲了那十多頁樂譜，而是屬於那篇數百字的解說文字。至於樂

譜，他們沒有訂定酬金多少，所以從略了。至於樂譜的謄寫費，他們並不曉得要還給我；在他們

看來，樂譜交到編輯部之時，應該謄寫完善。他們只覺得影印樂譜十分方便，既不用交給字房排

版，也不用再加校對，非常易辦。

記得二十多年前，一位詞作家，請我爲他譜好了二十多首兒童新歌。我作好了樂譜，請人謄

譜，校對正確之後，還要我寫好各首歌曲的解說。他便托了一位經紀，拿去把版權賣給一家出版

公司。那家公司很爽快，立刻依照經紀人的條件，一次付清了港幣三百元，於是交易完成。經紀人先拿起一百元，詞作家拿了一百元，把餘下的一百元送給我，並說明如此分配，非常公平。我笑謝了他。他根本沒有想到，給我的一百元，尚未足夠支付謄譜的費用。等到這冊歌曲出版之後，我想取十冊來送給朋友，也要自己用錢去買。經過這種遭遇之後，我寧願自己花錢去印刷樂曲。因為印了出來，至少可以有自由去贈給朋友使用。一旦賣出了版權，則非但賺不到錢，想拿一冊應用，也要付錢。若賣完一批，未有再版，就連買也買不到了。

提到作曲的版權法，本來是一件很合理的事；但在目前情況看來，很難實踐。人們每說，歐美的作曲家，作成了一首受人歡迎的歌曲，入息就很豐富，一生不愁窮困了。版權法之執行，實在是由很多因素結合而成，並非如此簡單。生於中國的作曲者，還未能有此福氣。如果我因被人翻印自己的作品而生氣，則在版權問題解決之前，早已被氣死了。

我的朋友，看見別人印他的一首歌曲給小學生唱，就大發雷霆，在報章刊登啓事，聲稱提出控告。這是很合理的事，但我卻不至於如此之笨；因為，生氣乃是「別人做錯了事而懲罰自己的笨行為」。我還有更好的看法。如果我認為別人翻印我的歌，是侵害我的權益，則我當然大為生氣，要立刻想辦法去控告他。如果我認為別人翻印我的歌是想與我共享歌曲之樂，則我該感到快慰而不是生氣。如果我認為別人翻印我的歌，是熱心推廣音樂教育，不管他能否賺錢，我都應該感到快樂，而且鼓勵他，謝謝他的熱心樂教工作。事實上，我認為這不過是一了錢）

個心理上的問題。與其焦急於辦理版權法，不如自己先把心情放鬆；既然我無法禁止下雨，我不如張起傘來。

如果作曲者把作品送給別人應是抱着祖母分贈食物給衆兒童的心情，則必然不至於爲利益而生氣。祖母分贈食品，看見兒童們吃得開心，她自己就更開心。兒童們因食物而快樂，祖母則因衆人快樂而快樂；這種快樂是兼衆人的快樂而成倍的快樂。如果她認爲衆兒童是搶了她的食物，則當然只有生氣。生氣的結果，除了自損天年之外，並無好處。

在目前，複印與影版油印的技術，已經很進步；人們不願用錢去買高價的樂譜，也是常有的事。出錢出力，把樂譜印了出來，而別人不願買，只想複印，也是常見的事。曾經有一個合唱團，請我爲他們編一首合唱新歌；我爲他編好了，託人謄譜，製版，印刷好了，他們拿了一份樣本，立刻去影版油印給全團應用，不肯向出版人買一份。當然我不同情他們的做法，但我並不想爲此生氣。與其要求別人處事合理，不如要求自己心境放寬來得容易。

一九六八年我赴臺灣講學時，我乃曉得，在香港印行的許多種我所作的樂曲，他們都很難購買得到。爲了供給他們參考中國風格和聲的例證，我無條件將十八種作品的版權，送給敎育部文化局，分贈與正中書局、中華學術院、天同出版社，三個出版機構，負責印行。影版印書，不必費力於謄譜、校對，也不用付給我任何稿費；我只期望他們以廉價售出，方便各人使用。待印了出來之後，我才曉得，這些期望只是我一廂情願的期望而已。

記得在臺中訓練團裏，為省教育廳主辦的全省音樂教師講習會解說中國風格和聲與作曲；教師一百二十人，在一周之中，所編作的歌曲不少。我選出各種調式的作品共一百三十首，加以訂正，並為之加上伴奏，以供參考。由省教育廳印成「中國風格歌曲創作選集」。在臺北市，為市教育局主辦的市校音樂教師一百二十餘人講學一周，亦選出各教師之作品八十三首，由臺北市教育局印成「中國風格和聲及作曲講習會學員作品選集」。當時我立刻付出那筆謄譜費，使謄譜者着手動工。因為只有如此，我乃能在留臺期間親自校對；只有如此，將來付印之時，可以不用再被延擱。其實，負責出版工作的人，對於樂譜的付印，全然外行。若不先把謄寫校正，臨到要拿去印之時，就束手無策。事隔一年餘，這兩集作品乃能印好。他們肯印出來，已經算是難能之事了，我還好意思抱怨嗎！

惟其是經常受到謄譜、校對、印刷之苦，所以遇到樂於服務的香港幸運樂譜社白雲鵬先生，見到他的堅毅精神，使我懷有無限感激之情。但一般人對於這個幕後英雄，經常是一無所知；好比孩子們在吃飯之時，有多少人能切實地感覺到「粒粒皆辛苦」呢？

在此時此地，負責推行樂教，實在需要有傳道的精神作基礎。

以前，我聽朋友說過，在窮困忙碌的環境中，實在沒有心情學習音樂。許多人都有這種見解，他認為，將來生活更富裕些，有更好的音樂環境與設備，然後再學音樂好了。我相信，如果他們一旦有了富裕的生活，則更沒有心情學習音樂，當作生活享受之一種。我相信，如果他們一旦有了富裕的生活，則更沒有心情學習音樂，當作生活享受之一種。我相信，如果他們把學習音樂，當作生活享受之一種。

音樂乃是助人振作精神的教育工具。只有用爲助人獲得快樂生活的音樂，才有眞正的價值。

若無助人之心，學習音樂乃毫無意義。若有助人之心，學習音樂並不須等待生活環境之富裕。立心要賺錢的人，最好放棄從事音樂的工作；無論作曲、演奏，富裕的音樂家，油膩太多，使人聽了生胃病。音樂工作者，有如負責救護的醫務人員；倘若沒有仁愛的心腸爲基礎，只爲支取薪金而工作；則必然終日抱怨，沒有一天能快樂地過活。

人生乃是一場甘心情願的犧牲。凡眞正瞭解此言的人，必然可以得到快樂的生活。我曾有過一個夢，夢見冰天雪地之中，雙手凍得發僵。忽然看見路邊有一堆熊熊烈火。我聽到很溫柔的叫聲：「來吧！來暖暖雙手啊！」——說話的是一個木偶，它的雙腳正給烈火燃燒，快要全身燒成灰燼了；然而它却溫柔地招呼我上前取暖。一覺醒來，我略有所悟了……——作曲、印歌的人，彷彿像它！

（十九）現代中國音樂的創作

二十世紀的世界樂壇，頗似歐洲十六世紀的樂壇狀況。當時的音樂，由調式（Mode）演變為大小音階（Major-Minor Scale），對位的（Contrapuntal）變為和聲的（Harmonical），橫的關係（Horizontal）變為縱的關係（Vertical），複音音樂（Polyphonic）變為主音音樂（Homophonic）。直至今日，變化更多——多調音樂，無調音樂，音羣和絃，微分音階，多樣節奏的綜合使用，——一切可能運用的材料，都同時被用為音樂創作的工具。作曲者但求恰當地使用它們，使它們服務於藝術創作之中，而不再計較何者為新，何者為舊。諺云：「太陽底下無新物」；最舊的可能成為最新，最新的亦可能是最舊；何況舊的未必全壞，新的亦未必全好。在此情況之下，中國音樂創作，應該何去何從呢？

在我看來，中國音樂必須中國化，同時現代化，世界化；但不應忘掉中國文化的傳統精神。

如此，乃不至於在現代的狂潮中迷失了方向。因此，我們必須重新認識自己。

（一）重新認識中國傳統的樂語

誠然，音樂是世界語言；但切勿忘記，音樂不能缺少個性。沒有個性的音樂，流於平庸；沒有個性的民族，受人藐視。

我國聖賢倡導「世界大同」，「四海一家」，並不是教我們可以毫無個性；亦不是教我們為了「世界大同」而放棄了民族傳統精神。我們的　國父孫中山先生喜歡說的一個故事，可以說明這個意思：——昔日香港有一位苦力，買了一張彩票。他把彩票的號碼，默記在心中，而將那張彩票藏於挑擔用的竹竿之內；因為這根竹竿，時時刻刻不離身邊，永不會失落。開彩日期終於到臨，頭獎的號碼，就是他的彩票號碼。這使他欣喜欲狂；從此，他成為大富翁了！於是他把竹竿往海裡一拋：「去你的吧！」彩票掉了，彩金領不到了，夢想也成空了！——拋棄民族傳統文化而夢想世界大同，亦屬如此！

數十年來，中國人要將音樂現代化，多多少少，愚昧地走了一段冤枉路程。學習音樂的學生，從開始就已經全盤西化。熟習了巴赫、莫槎特、貝多芬的樂語，不知不覺，誤認它們是音樂的唯一樂語；對於中華民族的樂語，反而覺得陌生，甚至鄙視。恰似有些出國深造，學成歸來的人，非但忘記了建設家鄉的責任，反而憎恨了自己的家鄉，嫌它落後。——多可悲的現象！

創作現代的中國音樂，首先要認識我們民族的優秀傳統。且看岸邊成雄博士（Dr. Shigeo Kishibe）在其所著「日本的音樂教育」提及的話，可以給我們以警惕。他認為，引西方音樂來現代化自己音樂的國家，不應該忘掉本國傳統音樂而像日本一樣，晤走了一百年的寃枉路。他說：「我相信每個國家都可在保存他們自己的固有音樂色彩的情形下，給世界樂壇以貢獻」。

（二）音樂要現代化，但不忘要中國化

現代化並非徒然模仿歐美時尚，世界化並非徒然放棄民族個性，中國化並非徒然保守殘舊的材料。在我們源遠流長的傳統文化裡，好的材料，必須保存；壞的材料，必須掃除；缺少什麼，必須創造；不應徒然模仿他人，就以為滿足。

然則傳統文化之中，何者應保存？何者應拋棄？這必須明智抉擇。「我們保存國粹，先要國粹能够保存我們」；此言有理。例如中國女子之纏足與束胸，皆是陋習，且不健康；不應視為國粹去保存。若用這些來表現中國文化，實在是一件羞恥之事。

要使中國音樂現代化，同時要中國化，下列數項材料，不應被忽視：

(1)中國古曲以及各地民歌，所用的音階，並非歐洲古典樂派所用的大小音階，而是各種調式。因此，樂曲所用的和聲方法，不能只用古典樂派的方法，而必須研究中國的調式和聲方法。

(2)中國樂曲的慣用語（Idiom）與句法（Phrasing），必須組織於樂曲之內，然後能增加

親切之感。

(3)中國詩詞，字音的平仄變化，直接影響曲調進行以及樂句的結構。中國文字的聲韻知識，是優秀的文化成果；在聲樂作品之中，必須善於運用，然後可以使得中國音樂作品更為中國化。

下列問題是經常有人提出質疑的材料，應加解說：

（三）關於音律，調式，和聲諸問題

(1)中國樂器並非皆為十二平均律。既然中國音樂要中國化，何以不用中國的樂律而用歐洲的十二平均律？

（答）音階之內，為了要有純正的音（Just intonation），在一組音之內，並不能分為十二等份；這是不平均的調音制。（稱為 Meantone system）。這樣的音階，音響雖然較為純正；但有某些音程，聽起來並不順耳。因此，要轉調時，就受到限制；就是，不能轉到較遠關係的調子去。反之，一組之內分為十二個等份，聲音稍嫌不純正；但運用起來，轉調極為便利，和聲就更為流暢。

十二平均律（Equal temperament tuning）與不平均律，兩者之中，到底該用何者？這是十八世紀以前，音樂界衆論紛紜的問題。事實上，以純音為主的音階，活動範圍較小；十二平

均律則活動範圍較大，利於運用。當時巴赫作曲，證明十二平均律，利多於害；我們今日也就不必再來爭辯了。

為了中國音樂必須現代化，要使現代各國的樂隊，皆能演奏；我們必須使用十二平均律。如果不是十二平均律的樂器，則和聲方面，就產生許多複雜的難題；到頭來，音樂只能變成理論的音樂，而不是實踐的音樂。對於我們唱奏時所用及的非十二平均律的音，（一切小於半音的微分音），我們皆用為裝飾音，而不用為和絃音。只有如此，中國音樂能夠現代化，世界化。

中國音樂，由漢、唐以來，樂律之精，世無其匹。為求音律之純正，數理之真確，一組之內，分為三百六十個微小的音，各給以名稱；但這只是止於理論，無法使用於日常的音樂裡。（當然，這些微小的音，常可以用為裝飾，尤其是人聲與絃樂，為了表情上的需要，用得不少）。

明代，朱載堉為了顧及理論與實踐之合一使用，倡議在一組之內，分為十二個平均音；就是以半音為最小的音階內的音。朱氏的十二平均律，實在比歐洲先了一百年。因此，我們採用此制，就是以非抄襲歐洲樂制。這原是中國的產品，可惜當時未被賞識，只是「宣付史館，以備稽考，未及施行」。（見「明書」）。

(2)中國音樂是否以五聲音階為主？

（答）由一個單音向上到達完全五度音程的距離，中國樂律稱之為「隔八相生」（完全五度

音程，包括八個「半音」在內）。將一個音，連續向上移五次完全五度，逐得到五聲音階內的各

個音；這是自然音律的構成。五聲音階並非中國所獨有，世界上許多民族，都同樣有。蘇格蘭的

五聲音階民歌，是人所共知的了。中國音樂的特點，並不在五聲音階，而在五聲音階所組成的

「樂語」。（Idiom）

中國音樂的音階，本來是用五聲音階爲基礎。在歷史上的記載，自從唐代由西域傳入琵琶之

後，音階就不止是五聲。宮、商、角、徵、羽，加入了變宮、變徵，（就是降低半音的宮音，降

低半音的徵音）；一組音之內，就有了七聲。「宋玉對楚王問」，說及「曲高和寡」的意思之

時，曾並說音階的變化，可以用爲參考材料：

「客有歌於郢中者，其始曰下里巴人，國中屬而和者數千人。其爲陽阿薤露，國中屬而和者

數百人。其爲陽春白雪，國中屬而和者數十人。引商刻羽，雜以流徵，國中屬而和者，不過數人

而已。……」

這裡所說的引商，刻羽、流徵，就是升半音的商音，升半音的羽音，升半音的徵音。這就不

止七聲音階了。

中國所流傳的古曲以及各地的民歌，所用的音階，可能只用四聲、五聲；但這只是音階的一

部份；換言之，歌曲所用的，乃是「不完全的音階」。根據蒐集的古典、民歌，可以看到中國音

階並不止用五聲，而是七聲。這就是各種調式（Mode）。調式的七個音，是構成樂曲的基礎；

其他升降變化的音，皆是裝飾音。

樂曲裡的和絃組合，是採自調式裡的各個音。要替不完全音階的曲調配作和聲，和絃之內，

應當用及調式內的各個音。倘若只用五聲音階內的五個音爲和絃材料，則範圍太過狹窄。偶然使

用這方法於一段之內，尚屬可行；長久使用，即成呆板與單調了。

(3)何謂調式？各調式的中文名稱爲何？

(答) 在鋼琴上，C調一組之內，有七個白鍵。將這七個白鍵，輪替做音階的主音，不加任

何升降變化，就可以得到七個不同的調式 (Mode)。例如，用 Re 爲主音，可以稱爲 Re 調式；

在歐洲中世紀，稱它爲 Dorian mode，相當於中國的羽調。今列如下：

Re 調式 Dorian mode ……………………………………………………………羽調

Mi 調式 Phrygian mode……………………………………變宮調（即降半音的宮調）

Fa 調式 Lydian mode ………………………………………………………………宮調

Sol 調式 Mixolydian mode …………………………………………………………商調

La 調式 Aeolian mode ………………………………………………………………角調

Si 調式 Locrian mode……………………………………變徵調（即降半音的徵調）

Do 調式 Ionian mode ………………………………………………………………徵調

註　請勿誤會宮調的主音就是C調的 Do 音。如果要把宮調的主音，唱爲大音階的 Do 音，則必須升高它的

Fa音。因爲宮與變宮，徵與變徵，距離都是半音，（小二度音程），其他各音的距離，皆爲全音，（大二度音

程）。試在鋼琴上奏出，立刻可以明白。請以C爲宮音，其餘各音應該是：

C.D.E.升F,G,A,B,C,（其中升F與G，B與C，都是半音距離）。

這樣的音響，唱出來，C音就等於G大調的 Fa音。但這並非G大調，却是用C爲主音的

Lydian 調式。

（Tonic sol-fa）唱出各音，更容易認識它們是何種調式。例如：──調號是一個升號，我們慣

各個調式，並無絕對高度，可以任意移高移低應用。在樂譜上，按其調號，用首調唱名

於說它是G大調或E小調；但在調式說來，它可能是G大調裡，七個不同的音上的七個調式：它

們的名稱，應該是：

A Dorian 調式（即是A音唱爲 Re 的調式）

B Phrygian 調式

C Lydian 調式

D Mixolydian 調式

E Aeolian 調式

升高的 F Locrian 調式

說。）

（上列調式的歷史演進以及和絃之運用，均可在「中國風格和聲與作曲」裡獲得詳盡的解

G Ionian 調式

（4）中國音樂，本無和聲，何以要用和聲？

（答）無論古今中外，流傳下來的民歌，都是只有曲調，並無和聲。一首曲調，以男女聲齊唱之時，就產生相距八度的音程。由於男女聲各有高低音域，移高移低，同時唱出，便產生了不同度數的平行音程。這是和聲產生的自然進展程序。音樂愈進步，和聲的方法也愈複雜，愈精巧。歐洲音樂，近三百年來在和聲發展的歷程，就是如此。

凡是合唱，合奏的樂曲，不應只是全體齊唱與齊奏，而應該有主有賓，有唱有和；有對答，有呼應。要如此，則編作樂曲之時，必須先有和聲法則，然後有所依據。

以繪畫來比喻，曲調獨奏或獨唱，好像線條素描；加用和聲，好比加用彩色，誠然，美術作品可以只用素描或只用水墨；但美術工作之內，不能沒有一套彩色渲染的技術。縱使中國繪畫常喜歡用水墨與素描，中國音樂偏愛獨奏獨唱，齊奏齊唱；但仍不該缺少一套中國風格的和聲技術。有而不用是可以的，但不該眞的沒有。我曾費了不少歲月，溯本尋源，希望能找到合用的中國和聲方法，乃爲此故。

中國風格的曲調，來自調式各音的節奏組合；中國風格的和聲，來自調式各音的組合，同時

響出來。歐洲近代的和聲，是用大小音階為基礎，並非以調式為基礎。歐洲的優秀和聲原則，我

們可以使用；但不能只用大小音階的和聲為已足。我們既然認清中國古曲，中國民歌，都是以調

式為基礎，就必須發展調式和聲的技術。有了這種和聲技術，用之以處理古曲，民歌的編作，然

後不至於張冠李戴，衣不稱身。

(5)何謂中國風格和聲？何以只說和聲而不說及節奏，音色，曲體結構以及中國樂器之使用？

(答)從上所述，我們知道中國古曲，中國民歌，都是由各種調式所作成。以往，中國作曲

者所研究的和聲方法，都追隨了西洋方法，偏重了大小音階的和聲方法，尚未有關於調式和聲方

法的材料可以參考。我蒐集了值得參考的材料，編成「中國風格和聲與作曲」一冊，只是從這方

面，向作曲者們，獻出棉薄力量。

樂曲創作，當然不能缺少節奏變化。有許多中國式的節奏，應該適當地使用於作品之中，以

增強中國色彩。音色與曲體，以及中國樂器之採用，也大有助於「中國音樂中國化」的設計。我

編作「中國風格和聲」的方法，並非要求作曲者只顧和聲就不顧其他，更不是作曲之時，只要和

聲，不要其他。當我們看到身份證上的照片，總不應這樣問：「為甚這人既缺手足，又無心肝？」

⑹現代作曲，時尚不協和絃之使用，和聲法則已經很自由，何以還要用三和絃？

（答）現代西方音樂，由於增減和絃之變化，特殊組合和絃的運用，多調音樂，無調音樂之蓬勃；顯示音樂的表現力，已經大爲擴張。但這並不能說現代音樂必以不協和爲基礎，也不能說現代音樂必是無調音樂。調性好比物體的重心，這是自然的穩定力量。無調音樂所表現的是失重狀態的情況，這可以增加趣味；但並不能代替了我們正常的生活。

三和絃的構成，是根據物理的泛音列（Harmonic Series），它是和聲的重要材料，它比世界上第一位音樂家更老，它永不會消失了地位。你可以變化它，冲淡它，却不能消滅它。任你如何愛好不協和絃的辛辣味道，你也無法把不協和絃代替了協和絃。辣就是辣，甜就是甜；一個人可以偏愛吃辣，但不能認爲人人皆應吃辣；亦不能以辣代替了甜；因爲我們不能逃脫自然的法則。禮樂的精神，是禮主外，（守紀律，重秩序，互助合作）；樂主內，（心誠意正，融洽和諧）。所以，中國音樂並非無調的音樂而是有調的音樂。爲了表現樂思，我們當然可以使用一切現代的作曲方法，——不論是多調，無調，或者全部用不協和絃，——但決不能喧賓奪主，失却原本善良的個性。

中國文化的傳統精神，是重倫理，尚禮樂，處事以中庸之道，絕不偏激。禮樂的精神，是禮主外，

根據科學原則，古典樂派的和聲方法，實在有其優秀的成果。例如，能替曲調作成良好的低音部，能處理多部對位進行，能有巧妙的轉調技術，能使和絃改換色彩等等；都是前人辛勞所留下的文化寶藏，我們不應拋棄。當然，我們並非堅持原狀，一成不變地保守應用，而是保存成

果，再加發展，使其服務於我們創作的目標。也許有人以為，世界音樂已經進展，到達無調音樂的階段了，一切有調的音樂，都該拋棄了，三和絃也不再有其價值了！——這種見解，天真而愚昧，並不正確；我們絕不同意。

（四）結論——中國風格的音樂創作

中國風格的音樂創作，應該以中國傳統的調式為骨幹。（五聲音階是調式的一部份，當然可以使用；但不必困處在五聲的牢籠之內）。樂曲之中，要側重調式的曲調，調式的和聲。和聲的基礎法則，根據古典音樂的法則而擴展其範圍，跳出了那狹窄的限制。至於一切節奏變化，音色，曲體，中國樂器之運用，皆可自由選擇，各適其適。要使音樂作品中國化，同時不忘現代化，世界化。

中國音樂創作，必須具有堅強的中華民族個性。如此，一切現代作曲方法，乃能服務於我，而不是給它們奴役了我。具有堅強民族個性的作曲者，面對着種種作曲技術，宛如醫生面對着各種藥品。憑其明辨的才幹，一切藥品，皆可自由使用；甚至毒藥，都能使用得效果卓越。

從歷史上看，中國文化，素有大熔爐的力量。外來文化不能消滅它，而是它將外來文化熔解，使之成為中國文化的一部份。數十年前，也曾有不少人感到中國科學落後，事事不如人；故提倡「全盤西化」之說。這實在是「只知其一」的見解。說到科學技術，中國實在很落後，我們必

須迎頭趕上西方國家；但中國文化的傳統精神——重倫理，尚禮樂，不偏激，——却不能失落。唯因我們有堅強的文化傳統精神，故能有文化熔爐的力量。中國音樂之創作，也正如此。

附記——這篇材料，是簡化的「中國風格和聲」理論的講稿，乃應香港中文大學崇基學院音樂系監督祈偉奧博士（Dr. Dale Craig）之請，在一九七一年十月七日發表於其舉辦之「中國音樂作家座談會」中。所述只是我個人對音樂創作的見解。這條路徑，好比在沙漠中摸索出來的一條可走的路；但我並非說這乃唯一的路。我相信，可能尚有更多充滿豐盛水源的其他路徑可行。譬如登山，四面皆可上達峯巔，固不限於一個方向。中國樂壇，宛如花園，園中不應只有一種花；必須遍栽各種各式的花，然後更美。我不過只是守在一隅，種着一種小花而已。諺云：「旁觀者清」，我期望着高明人士的積極指示。

此稿於一九七二年十二月刊於中華學術院出版之「華學月刊」第十二期。

（二十）音樂的欣賞與創作

能用創作的精神去欣賞，

然後是真正的欣賞。

（1）好曲不厭百回聽

且看天空中的白雲吧！它們看來像甚麼？你說它像綿羊，他說它像白兔；可能有人說，它很像他爺爺的面孔，也可能有人說，它似鄰居的胖婆婆。且莫管他們描述得如何不同，有一點却是相同的：——就是每人都運用其想像力，去增加所見形象的意義。這是一種創作的精神，是一切藝術欣賞活動的基本要素。同一篇文章，同一首樂曲，流傳千百年，給千千萬萬人吸取靈感而永不枯竭，就是由於欣賞者具備創作精神之故。

然而，過份運用創作者的欣賞者，有時竟然全不在乎作品本身之是否完美；因爲欣賞者只要加入聯想力，就利用作品爲橋樑，使自己很容易進入陶然的內心境界。例如，熱心的母親，聽

她的小女兒奏一首生硬的小曲，就覺得極受感動。這是因為她能用創作的精神，去增加，補充，使所聽到的琴音，內容更為豐富，足以把她帶入醉人的境界。更有一位老太婆，聽到劣等的提琴演奏，也感動得眼淚汪汪；因為由琴音使她思念已故的兒子。（她的兒子，生前是彈棉花的工人）。記得三十多年前，我到粵北連陽區的傜山旅行，常聽人說，「聽！遠處傳來的美麗山歌！」我細聽，果然有一縷清脆的歌聲，繚繞空際。可惜這種愉快的欣賞，並不久長；因為我立刻就發現到，這只是一只蚊蟲，在我耳邊嗡嗡地飛過而已。何以我會聽到山歌？因為受了別人的指示，專心要聽山歌，遂把蚊蟲的嗡嗡聲，美化而為音樂。這次經驗，每一想及，都使我不禁啞然失笑；但，同時給我啟示：「用創作的精神去欣賞，效果必然更佳。」

任何人都具有創作的慾望。要發展一個人的欣賞能力，最佳方法，是鼓勵他經驗到創作的快樂。在創作活動之中，縱使其技術很低，但其創作時的內心之喜悅，精神之飛揚，並不遜色於任何偉大藝術家。牧童在山上順口作詩，且莫管其句法是否通順；人們在浴缸裡大聲唱歌，且莫管其發聲是否正確；都是由於創作潛力湧現，發表出來，實在是精神生活的正常出路。這是合理的、健康的。許多人因為沒有機會磨練發表的技術，無法使用發表的工具，例如，未曾學過唱歌，未曾練習奏琴；但音樂的創作精神，仍然不會消失掉。然則，對於一般無機會練習技術的人，如何享受創作的生活？就是把創作力量，寄於欣賞之中。這樣的欣賞音樂，才是真真正正的

欣賞音樂。在欣賞音樂之際，整個人的精神，附託在音樂的翅膀，翱翔於無極的境界之中；內心

得以舒展，身體得以和暢，精神得以振作。——音樂之所以能陶冶性情，其理在此。

（2）作者的內心生活

欣賞音樂，必須運用創作的精神，去領悟曲中的內在之美。古今中外的音樂風格，數百年

來，像流行時裝一般，不斷地更換。現代音樂作品，變化更多。然而，種類雖多，它們都只是要

表現出音樂的內在之美。無論是結構堂皇的古典派，情感豐富的浪漫派，色彩清新的印象派，鄉

土風味的民族派，標奇立異的現代派，光怪陸離的虛無派；作者的目標，都是想藉音樂去表現出

其內心的情感。他所用的表現方法，可能不是你所喜歡的；但它仍是言之有物。言中到底有何物

？聽者非用創作的精神去把捉它不可！倘若無法把捉得到，就無法去欣賞它了！可惜的是　許多

聽眾不夠忍耐力，總不能客觀地去聽賞新作品。他們只是依據其平日習慣的愛與憎；未經細聽，

就遽下判斷。這實在是欣賞者本身的一種損失！

然則，作曲者何以要用許多不同的手法去作曲呢？這就要明瞭作曲者的內心生活了。

當作曲者看到內心至美的境界，他必然設法把它描繪於樂曲之中。這種情況，宛似小女兒漫

遊仙境，心曠神怡；快樂之餘，便想檢些東西帶回家去給母親分享其樂。她到底檢了些什麼東

西？

從前的小女兒，盡量檢取珍珠寶貝，帶回家中，使衆人一見到，就能隱約看到仙境的壯麗輝煌。後來的小女兒，嫌珍寶過於庸俗，便歡喜檢些精緻清新的材料，專擇一些與衆不同的，或自己偏愛的；有時只檢了幾滴晶瑩的露珠，幾枝濃香的枯草；有時則什麼都不檢，只是空手而回，回到家中，只是吞吞吐吐地敍述仙境的奇妙。有時在敍述之中，想不出適當的字句，非創用新的字句不可；但新的字句，便不易得到衆人的了解。吞吞吐吐的敍述，更需要聽者用智慧去塡補，闡釋，意義乃得明顯。除非聽者皆曾遊過仙境，否則當然不易領會了。

倘若再進一步，小女兒連吞吞吐吐的說話也節省掉，新創的字句也懶得說了，露珠、枯草，都懶得檢回來，只是心領神會，微笑不言；那就達到了「無聲之樂」的境界。這時，衆人就可能爲她歎息：「她瘋了！」「到底見過些什麼古怪的東西？中了邪術了！」

（3）無聲之樂的境界

「至文無字，至樂無聲」；這是我國聖賢的名言。這是說，最好的文章，不必用字寫出來；最好的音樂，乃是沒有聲音的音樂。「好鳥枝頭亦朋友，落花水面皆文章」；這是至高的藝術境界。

莊子在「天運篇」說：「鐘鼓之音，羽旄之容，樂之末節也」。又在「天地篇」說：「視乎冥冥，聽乎無聲；冥冥之中，獨見曉焉；無聲之中，獨聞和焉」。這些名言，與西方音樂名家的

話，完全一致。莫樵特說：「語言靜止之處，便是音樂開始之時」。貝多芬也說過：「聽得到的音樂很美，聽不到的音樂更美。」

無聲之樂的境界，乃是音樂創作者生活所在的境界。作者自己，當然陶然自樂於其中；且看他如何把這境界，描述給別人聽。那美妙的境界，並非鼓樂喧天，而是一片靜默。好比一本無字天書，並非人人能讀；必待他詳加解說，然後可使衆人明瞭。他應該運用人人能懂的樂語，以引導衆人進入未懂的新境界，然後可以與衆共樂。若他生活在仙境之中，隨便拈出一些零星碎片；則衆人聽了，必然無法了解。此時，他也不應生氣而大罵「蠢才！這也不懂！」

根據傳說，晉代詩人陶淵明，每於醉後，便拿出一具無絃琴，撫之以寄意。這是極端重視內心音樂境界的好例子。以我看來，其實連那無絃琴也可以不用撫。因為，一個人的心中有樂，則不必用琴；心中無樂，則捧着琴，也未足以進入音樂的境界去。

司馬光在其所著「資治通鑑」裡的「樂論篇」說得好：「夫禮，非威儀之謂也；然無威儀，則禮不可得而行矣。樂，非聲音之謂也；然無聲音，則樂不可得而見矣。譬諸山，取其一土一石皆去，山於何在哉？」這是教育者最公允的見解。

無聲之樂，是音樂欣賞的終極目標，但不是音樂欣賞的活動過程。終極目標，並非可以一步踏上去。我們只是靠它的光明指示方向，好朝着它走去。一般人把目標與過程淆混，爭執就多了！

（4）聽眾的心理準備

聽眾欣賞音樂，當然都有心理準備。可惜的是，並非每個聽者都有良好的準備；而且，各人準備程度之高低，亦大不相同。他們赴音樂會，恰似飛機場上的記者羣，在等候着拍攝新聞圖片。他們各人所携帶的照相機與軟片，各有不同；各人拍照的技術，亦有不同；所以拍出來的照片，就大有差別。何況更有些人，都是有相機而無軟片；而且更有不少人，連相機也不曾帶來，只在人叢中擠來擠去，與朋友交際趁熱鬧。

聽眾程度雖然各有不同；但有一點是相同的，——就是他們赴音樂會，多多少少是爲了想欣賞音樂。他們有如走入餐館的顧客，目標乃是爲了吃些美味的食品。如果廚師給他們一顆藥丸，便算是一份大餐；則他們當然大爲生氣了。如果給聽眾們以「最高境界的無聲之樂」，試想，聽衆們會如何反應？這就好比那位被人請去吃「下半魯」的朋友，非大發脾氣不可了！

註：這是一個民間的笑話。甲請乙去吃「半魯」，只是請他去晒太陽；因爲這是「下半魯」，而不是「上半魯」。去吃「半魯」，原來是吃魚；因「魯」字上半是「魚」。改天，乙請甲聽衆一心一意去聽音樂，如果聽到的不是理想中的作品，他們就不禁生氣。這是由於他們心理上準備要吃「上半魯」，却臨時吃了「下半魯」！或者，也許有人意外地歡喜，欣然相告：「我久欲晒太陽的了！可惜總無機會。今於無意中得之，其樂何如！」話雖如此，餓着肚子晒太陽而

覺得甚為快樂者，人數總不會多。

現代的作曲者，最害怕的是「平庸」。他們抱着「要與別人不同」的宗旨去創作，寧願光怪陸離，也不願流於庸俗。因此，作曲者所用的方法，愈趨奇妙，使聽衆瞠目結舌，莫測高深。恰似那位當代大廚師，覺得山珍海錯已經太過平凡，硬要替客人換換口味。他創製了許多新菜式，例如，「高度幻想的大餐」、「羅曼諦克的酸酒」、「野獸派的牛奶茄汁加醬油」、「未來派的胡椒芥末加甜醋」。胃口正常的食客，看見便無法下咽。雖然有些好奇的青年人，吃了一口，譽之為超級美味；但總不能天天吃它作為飽肚之用吧？

（5） 紛紜的現代樂派

現代的作曲者，同時分向多方面發展；他們側重創造特殊效果，不惜流為怪誕。史特洛斯（Richard Strauss）在他的音詩裡，已經使用到括風機、雷聲機。安達爾（Antheil）則用電鈴與飛機的螺旋獎聲。葛羅菲（Grofe）則用打字機。史隆尼姆斯基（Slonimsky）則用貓叫，又用汽球給針刺破時的爆裂聲響。達韋遜（Davison）則指定在某節某拍之中，用鎚打破碗碟。這些都是越弄越古怪的音響效果。

哈拔（Haba）專用小於半音的音程作曲，（用三份之一，四份之一的微分音作曲），以模仿人說話的語調。艾韋斯（Ives）專用密集音羣的和絃，寫在紙上的音符，常似一串串葡萄的樣

子。科威爾（Cowell）運用音羣於鋼琴曲中，奏起來便要用手掌，用拳頭，用前臂去按鍵。華烈塞（Varese）則愛用最高的音域與最低的音域結合。這些都是在音律、和絃方面，創用特殊效果。

史特拉汶斯基（Stravinsky）以及艾韋斯，都常用各種不同的節奏，結合進行。直到了荀白格（Schoenberg）又用了人造音階，徹底要打破音樂的調性。於是，樂曲裡充滿了離奇，複雜的節奏以及尖銳刺耳的不協和絃。

電子音樂發展之後，作曲者從電機裡創造了另一個聲音的天地。將一首樂曲的錄音，加速，放慢，或者倒轉來奏出，形成了另一種音樂作品。至於叫喊式的合唱，偏重節奏強力刺激的樂隊演奏，或者以電腦作成的樂曲；凡此種種，聽衆實在無法逐一瞭解。使聽衆更爲困惑的，便是每派作曲者，各執極端，互不相容。他們各人都認爲只有自己才是正確，經常企圖用自己所用的一部份材料，去否定別人所用的材料；十足似盲人摸象的情況。好比一雙男女，男的儘說「男人好，女人壞」；女的儘說「女人好，男人壞」；終日紛爭，了無已時。如果他們能交換來說，局面就全然改觀了！但事實却不可能！他們將一直紛爭到世界末日！

聽衆遇到這種情形，如何應付？聽到極端派的作品演奏，有何感想？硬要他們發表意見之時，則勢必如禪師與補鞋匠談佛偈，你解說得神聖無限，他解說得俚俗不堪；如此，對於樂曲原意，實在距離太遠了！

（6） 教育者的態度

給聽衆欣賞音樂，必須能帶他們進入那內心的音樂境界。因爲他們各人的準備程度皆有不同，我們該運用多量雅俗共賞，老幼咸宜的優美作品。這些材料比較難找，但實在有，而且爲數並不少。雖然聽衆很懶進修，但仍該尊重他們，幫助他們。我們必須使用他們能懂的樂語，去引導他們進入未懂的境界。

記得「西遊記」裡，有這樣的敍述：唐僧師徒，到西方取了經，乘龜背渡河。爲了忘記替那烏龜求問佛祖何日得成正果，烏龜生氣了，往下一沉，把經文全部浸濕了；晒乾之後，都成了無字經。（其實，那烏龜這麼容易生氣，該是未堪成正果）。這些無字經，只有才人能讀得懂。賢哲有言：「以無字之經度上智，以有字之經度衆生」。誠是高論！

我們認爲，那些有字之經，也不應太過難讀；必須人人能讀，人人愛讀，然後可以引導各人上進。所以，對於現代樂曲的古怪和絃，複雜節奏；倘若衆人尙未覺得美妙，實在也不必勉強他們愛好。到底，聽音樂並非如吃苦藥。他們不喜歡吃，也不該罵「你們不配吃！」却該告訴他們：「吃不下的，讓別人去吃吧！吃不下，並非表示自己能力低劣，而是無須乎吃它！」——這是教育者的態度。

但，音樂欣賞的程度，必須用教育之力去培養起來。只是安慰他們，仍是不够的；還須積極

設計去幫助他們進步。幼稚園的學生，若只能唱一首「先生你早啊」，那就嫌太少；；我們必須使他們日益充實，日益進步。所以，音樂教育工作者乃是站在兩個極端的中間：一端是老唱着「先生你早啊」，一端則已飛馳到無聲之樂的境界去。這兩端的距離，何其遙遠！但我們必須運用赫邱利（Hercules）的無比神力，把此兩極端，盡量拉近，使它們連成一起，永不脫節。這是一件艱難的工作，非有極大的忍耐力與同情心，不足以負擔其點滴。

記得有一個夏夜，許多鄰人在草地上乘涼。我曾靜觀弟妹們如何向鄰人解說尋找北極星的方法。因爲弟妹們剛從童子軍課程裡，學了「方位」，故教人找北極星，甚爲熱心。大弟弟指手劃腳，解說那是大熊星座，那是小熊星座。可是鄰人們舉首望天，但見滿天星斗。於是嘻哈大笑，亂說亂叫：「大熊小熊，那裡有熊？鬼纔看得見熊！」大弟弟失望了，心灰意冷，一聲不響，走開了。

小弟弟不服氣。逐一逐二，再爲他們解釋一頓。可是，他們仍然只見滿天星斗。小弟弟忍不住氣，大罵他們愚蠢。他們則嘻笑愈甚，更來欣賞小弟弟生氣的樣子。

小妹妹趕快走回家中，拿來一枝强力的電筒。憑這一道光芒，指示他們看到大熊星座、小熊星座。結果，人人都能尋到了北極星，個個歡喜無限，更欣賞小妹妹的聰明辦法。

大弟弟是屬於藝術家的態度——人們既然不了解，只好走開，我行我素了。小弟弟則有教育的心，但無創造之力；情急起來，便禁不住大罵別人愚蠢。小妹妹則以其同情之心，體察到衆人

因難所在，設計用電筒去幫助他們。這是教育者因同情心之驅使，運用智慧而得的設計。

這種教育性質的設計，在創立時，是多麼困難！看來實在簡單，簡單得有如哥侖布之把雞蛋

豎立在桌上一般容易；可是，在人們尚未想出來之時，便覺太難了！讓我們爲音樂教育者們祝

福，祝他們都能手持明亮的電筒，幫助每個聽衆都能在黑夜裡找到北極星！

註　哥侖布發現了新大陸之後，人們說，此事並無困難。哥侖布請衆人試將雞蛋豎立在桌上，衆人皆不能。

哥侖布把蛋敲罕了一端，就將雞蛋豎立在桌上。並且說明，別人做了出來之後，當然並無困難了。

（二十一）「創造的音樂」

我曾參與一羣孩子們的歡敍會。有人提議輪流講故事，但他們各人推推讓讓，都說想不到可講的材料。終於我先講了。我講了一個笑話，很古怪的笑話。還未講完，就有三個孩子，同時爭着要講；反而要我爲他們排列次序了。這個事實，不但說明「引起動機」的重要，同時亦說明一個情況：每個人內心的創造潛力，一經受到了鼓舞，其動力是何等強大！

每個人的內心，都蘊藏着一種強烈的創造潛力。若能利導這種潛力，從創造活動上供給發表機會，則在其發表時，就連帶有機會去發展每個人的品格。——這是一切教育訓練的總目標。

一般人欣賞音樂能力之低微，感受力之遲鈍，實在都是由於欠缺創作的經驗。缺乏創作經驗，缺乏發表的經驗，則對於所欣賞的作品，就缺少了同情心，也缺少了親切性；於是變成了漠然的旁觀者，遂無法找到瞭解的門徑。惟有經過創作生活的人，乃曉得如何親切地欣賞。

我們所聽到的樂曲，不過是陣陣互相交錯的樂音。聽者必須用其想像力，去把它組織起來，然後成為有內容的音樂。這種真正的欣賞，就需要創作的力量。諺云：「好書不厭百回讀，好曲不厭百回聽」。千萬人從一首樂曲裡汲取靈感，永不枯竭，都是由於欣賞者的自我創造。所以，創作與欣賞，都要有相同的感覺、經驗、意識；不過其經過的程序，稍有差別而已。

為了要發展每個人的欣賞力，增進音樂知識；我們必須鼓勵每個人嘗試創作的生活。在此活動裡，縱使他們的創作技術很低；但創作時，其精神的活躍程度，並不遜色於偉大的作家。古哲有言：「藝術可以陶冶性情，涵養德性」；這話正可從創作活動裡得到明顯的解釋。創作活動，可以使我們的精神得到正當的出路。創作之際，我們的精神，得到任意的發揮，對象可以任我們自由加以組織；因此，情緒受到有力的激勵。創作，是一段最緊張而最精彩的生活。──精神的解放與高揚，使我們入於無極的境界；我們的人格，就因此擴大，情感逐得以超昇。在創作活動之中，我們不斷地改變自己，發展自己，表現自己；因此能逐漸改進我們的人格，使之變成更深厚，更偉大。由此，可以達到品格陶冶的目標。

也許有人以為，音樂創作乃是一種天才；一般學生皆來創作，恐怕很不像樣。但我們必須曉得，這些創作活動，只是一種教學活動，切勿用嚴格的藝術眼光來評價。我們要在創作的過程中去取得教育效果，而不是要在創作的成績上去收穫傑作。

創造的衝動，實在是人人都具有的一種強烈潛力。一個人，當發現到一種美的境界之時，他

便急切地樂與他人共享。他要把這曇花一現的印象，寫成曲調，作成詩句，繪成圖畫。這種毫不自私的仁愛之心在推動他，使他全心全力，忠實地抓着一鱗一爪，以傳達給別人。在這熱心的刹那，正是教育者珍貴的施教時機。在此時，因勢利導，學習發表能幹，必可事半而功倍；因為這時，他不再是被動地去做符號與工具的僕從，而是一切符號與工具，都服務於自我表現的創作活動。

為了要極盡傳達情感之能事，創作時，必須熟悉各種符號與工具之運用。在創作活動之中，每個人都自顧自動地去學習如何使用符號與工具。創作者無論是否天才，總要自顧自動地經過一段刻苦的準備工夫，然後能豁然貫通。人們僅看到了豁然貫通的一刹那，便以為是天才、靈感；這豈不可笑？所謂天才，不過是準備極早而又專心致志的結果。若不熟悉傳達情感的符號與工具，那又怎有天才成績之可言呢？

「創造的音樂」教學活動，就是要藉創作的熱情來推動每個學生，使他自己去學習使用各種符號和工具。在教學活動的過程中，我們非但要收穫音樂訓練的成績，同時也要收穫品格薰陶的效果。

這種教學活動，可分為四項：

(1)根據創作的歷程去教唱一首歌曲——從詩句的朗誦，強弱拍分節開始，進而為詩句作曲調，加入表情記號、樂句、樂段的結構，均依從創作過程而進行。我們並不把學生當作不懂音樂

的人那般去教唱一首歌；却把他們當作創作者一般，帶他們重走一遍歌曲創作所經的路。

(2)按譜填詞的教學活動——這是先有譜，後填詞，其進程與前者稍異而殊途同歸。

(3)創作自己的曲譜——先從敲擊樂器着手，以練習聽寫節奏的能幹。進而學寫鼓鐃合奏譜，號角獨奏譜。

(4)製造樂器與即興作曲——這是製造一般簡單的管樂與絃樂，並爲所製的樂器作即興曲。這牽涉到勞作、物理、美術、歷史、數學等等科目的設計教學。在學校內，是很難應用的，只有在假期活動中，乃易推行。

（二十二）聖「哲琪利亞」的山林

聖「哲琪利亞」(Santa Cecilia) 是第三世紀殉教於羅馬的聖女。因她生平提倡聖樂，後人奪奉她為音樂的保護者。（天主教奉她為音樂主保）。聖「哲琪利亞」原葬於羅馬郊外的「卡里斯托」地下墓道，後來遷葬於其故居，並於該處建立一座聖堂。她的聖堂，樸素無華。堂內的聖壇前，安放她的石像，——是她殉教時的造像。（頸項被砍而沒有斷，不血而逝；臨終時仍以手指表示篤信「三位一體」的真理。）石像之下，有地下墓室，是她的靈寢所在。

我素來欽佩殉教徒的精神，更因她是提倡樂教的聖者，尊敬之心更切；她實在是我心靈上的保護者。聖「哲琪利亞」的山林，乃是每個人「內心的音樂境界」。這篇散記，是一九五八年我在羅馬巡禮其聖堂後所寫。

這些年來，對於中國音樂創作的理想，我似乎隱約看到前路的曙光；但是，實際做起來，卻不是一蹴即幾；我甚至感覺到，愈做愈難。我很明白此中的原因：螳臂雖然可以輕易地捕捉得小蟲，但用以當車，就太艱難了！

那天，杜主教與我散步，路經聖「哲琪利亞」聖堂，我也曾向這位聖人虔誠禱告，求她賜我以指示，以慰焦灼的心靈。

從聖堂走出來，在花圃中，遇到那位主持聖堂的神甫。杜主教與他原屬知己，他便前來紹晤。他知道我是研究音樂的人，便大為興奮，立刻為我祝福，說：「願聖哲琪利亞賜你以美妙的音樂泉源」。於是他們兩位神甫暢談起來。就在此時，我看見聖堂大門的石柱旁邊，安靜地站立着一位老人，正在向我凝視。

這位老人，滿顋銀鬚，一頭蓬鬆的白髮，身上披着黑色的斗篷。他似乎來自鄉間，有些僕僕風塵的樣子；但精神矍鑠，目光銳利。當他向我凝視之際，似乎有兩道光芒，直透我的心底。我向他招呼，他瞇起眼微笑的神態，便十足似聖誕老人的造像。

老人招手叫我走近他，輕聲問我：「你已經看過聖哲利亞的聖堂了；但，你可曾到過她的山林？」這是極其悅耳的男低音，語聲輕輕而音量豐滿；說話時操着純正的翡冷翠口音。（按，Firenze 的語言，是義大利的標準國語）。

這一問，使我不勝詫異；乃問他：「她的山林在那裡？」

「不遠！只是峭壁懸崖，不大好走。但，那邊的月夜，晨曦，都充溢着無盡的音樂，你該去聽聽才是！」

「老伯伯，您可願意帶我去嗎？」

「當然！只要你決心去，隨時我都樂意與你同往。」

「但我該到那裡找您呢？」

「放心吧！我會來找你的。我找你，比你找我更容易。」

⋯⋯⋯⋯⋯⋯

就在這天的夜裡，正當我準備入睡之際，這位老人便微笑着走進我的住室中。他充滿喜悅的神態，說：「看！我現在踐約而來了，你能去嗎？」

我不禁猶豫：「太晚了！怎好到山林去？」

他大笑起來：「我們都慣於夜行的啊！今夜月色如銀，對你該是更好！」

於是，我乃與老人同行。一路踏着月色，走向郊外。他是一位和藹的長者，沿途引導着我，又為我說些有趣的故事，使我全然不會感到寂寞。他說：「我經常都獨自夜行於荒野之中，有時給人見到，總以為我是獵人。硬認定我是嗜殺之輩。實在，也很難怪。人原不是神；人們慣用其有限的知識去妄自猜度別人的事，還自以為了不起的聰明哩！」

「他們亂說您是獵人，您曾否糾正過他們？」

「不！我只笑笑。還是緘默最好！」

我們漸漸走到荒山之上。亂石嶙峋，實在無路可走。老人便指給我看：「你該運用智慧，找尋出可走的路。對後來的人，你的責任便是建立道路。」

「老伯伯，這裡如此荒僻，是否也有虎狼？」

「當然有！我們時時都要警醒！不獨要提防那些兇惡殘暴的虎豹，更要提防那些誘人迷路的狐狸。要避免它們的襲擊，首先要勇敢些，穩定些，毫不着慌。正視他們，它們將會躲避你，而不必你去躲避它們了。」

在崎嶇的山上，老人健步如飛；我只好努力追趕，不敢怨他走得太快。忍耐着，經過許多辛苦路程，終於他說，「到了！我們且在此休息，以待天明。」

於是我們坐在一棵橄欖樹下的石塊上。我嗅到陣陣清香，飄浮在微風裡。老人悠閒地吸烟斗，指着山下的一帶原野說：「看！這全是聖哲琪利亞的山林。這個區域是由我料理的。」

憑着明朗的月色，我能看清楚，這棵橄欖樹，是生長在懸崖之巔。俯瞰崖下，林外山巒起伏，遠至天際。湖水映着月色，澄明如鏡。湖邊是一片草坪，接以延綿數十里的密林；這懸崖的邊沿，遍及整個峭壁之上，長滿了無數鮮花。——就是她們把清香播送在微風裡。

多美的月夜！這澄明如鏡的湖，使我忽然記起朱熹的一首詩來：

「半畝方塘一鑑開，天光雲影共徘徊。

問渠那得清如許，為有源頭活水來。」

這優美的境界，才是心靈中的源頭活水。看崖邊的羣花，在夜裡盛開，似乎對月凝望。這使我記起海涅的詩「蓮花」，舒曼（Schumann），法朗玆（Franz），都曾把它譜成了優美的歌曲。這些花，也如蓮花一樣，「月亮是她們的愛人，她們默然向着月亮，展開了整個身心，盡情傾訴。」在歡欣，在顫慄，在低泣；花瓣上閃耀着萬點光芒，是盈盈珠淚。

老人看着我，輕輕問：「你愛這些鮮花？」

我點點頭。

「想不想摘些帶回家？」

我搖搖頭。

「為甚麼不？」老人顯然帶些頑皮的口吻。

於是我冷冷地答他：「我想帶回去的，是她們的美，却不是她們的屍體。」

老人聽了，放聲大笑起來。這些笑聲，使山鳴谷應，令我為之戰慄：「老伯伯，您笑什麼？」

他繼續笑了又停，停了又笑；久久才答：「笑你有這種儍勁！」歇了久久，他才自言自語，慢慢地說：「這是難得的儍勁！許多聰明人，就是在這方面不够儍！但，具有這種儍勁的人，到頭來，還是更幸福些。多少人為了要獲取，要佔有，摔下懸崖喪命，還自詡是「為愛犧牲」，自

命爲「羅曼諦克」（Romantic）。他們把「羅曼諦克」誤解爲「放縱」，多罪過！其實，只有至善，乃爲至美；善與美乃是合一的！只有得到內心平安的人，然後可以了解善與美的眞義；只有得到內心平安的人，然後可以與天地並生，與萬物合一，這才是愛。」

這時，老人自言自語，彷彿忘記了有我坐在他的身旁。他閉起眼來，語聲說愈模糊，繼之以輕輕的歌唱。他的歌聲，實在把我懾服了。那種輕輕唱出的宏厚低音，使羣山爲之響應。這種響應的歌聲，把原來的歌聲擴張，開展，模仿，重叠，應和，交織而成一篇美妙的樂曲。這不是一個曲調附以伴奏的抒情曲，而是一篇對位化的樂章。恰似月下獨酌的詩人，擧杯邀月，對影起舞；非但不再寂寞孤單，且更和諧相應，熱情奔放。他忽然停了歌唱，留下一片餘音嬝嬝，與清新的花香，融合於月光之下，歷久不散。老人顯然注意到我在凝神諦聽，於是問我：

「歡喜這些音樂嗎？能抄一些囘去給衆人分享嗎？」

「我懷疑自己能否抄得到！而且，抄襲乃是壞事！」

「當然！抄襲他人的作品乃是壞事！但抄襲神明的境界卻是好的」。

「但人們對此，也許難於領會」。

「人們都能領會的！許多人都曾到過這裡的至美境界，只是日久漸忘了。如果你能帶一點囘去，則從你所抄的材料中，可以使他們立刻記起這個至美境界，他們便可獲得重見此地的快樂。

他們是藉你的提示而重見神明之境，因而快樂；並不是你能直接送給他們以快樂。」

但我還是不明白：「他們既然曾經到過這個境界，為甚又不能自己再來，却要我用抄襲的材料來做引路的媒介？」

「是的，他們的心靈，給世俗的塵埃所染污，他們的智慧給生活的重擔所糾纏；所以他們不再能自由，恰似濕了翅膀的蝴蝶。你該努力抄些材料帶回去。這是值得的！為了這是直接傳達了神明的意旨。這可以使他們再接近於神明，而重新獲得內心的平安。」

這時，月已西沉，膝下星光照遍原野。山林中一片靜默，這種靜默之內，洋溢着無盡的音樂在進行。我很想唱它一句出來；但，它們是如此飄忽，有如凝在蛛網上的露花，一觸手，又消失掉。我不勝懊惱，深恨自己的低能。——雖然身入仙境之中，又能帶得什麼回家？！

老人笑起來，顯然看穿我的焦躁心事。他慈祥地安慰我：「好孩子，且莫焦急！不是這樣把現成東西帶回去。千萬不要只取它一部份曲調，囘去堆砌起來成為樂章。不！不可如此！該整個地吸收了它，使它生長於你的心中，使你的心靈與它合成一體；然後運用人們所能懂的樂語，去表達出他們所未懂的境界。不要忘記：你要做靈魂的工程師，而不是砌磚的泥水匠。」

「但當我工作時，總該逐塊磚砌起來，不能一筆寫成了全體。」

「當然！但你總該在內心先把全體完成，然後動筆。動筆之時，可以「目無全牛」；可是動筆之前，必須「胸有成竹」。既然你說只想取得花之美而不是花之屍體，何以對此又胡塗起來了？」

「但我的表現能力還是太差！人們不斷都在追求新派方法，而我則連舊派方法都未能全部熟習。我太遲鈍！」

老人莞爾而笑，輕鬆地說：「新派、舊派，只是人們的時髦病。在神明的境界裡，並無新舊之分，只有好壞之別。在你創作之際，你全是自由的。讓一切方法，都來服務於你，而不是要你去做某一個派別的奴隸。不必隨波逐流去向醉漢們討取喝彩。他們歡喜學盲人摸象，硬要把握一個小部份來代表整體。這是可笑的幼稚行為！看這崖上的橄欖樹吧！它的葉，不斷地「新」；但它的根，必須不斷地「深」。若無更深的根，那有更新的葉？人們但見枝頭的新葉欣欣向榮，卻疏忽了地下的深根艱苦伸展，多麼可笑！」

「但我總覺得愈做愈難，愈學愈覺得自己愚蠢！我為此，不勝苦惱！」

「真的覺得自己愚蠢，乃是聰明的開端。從來創作的人，沒有一個不是生活於這種苦惱之中。他們能超越而過，你也當然能超越而過。為甚要悲傷苦惱？」

這時，月既已沉，羣星又隱；一片漆黑，籠罩了整個大地。我不禁慨嘆：「這麼黑暗！我憑什麼去辨認出美與善呢？」

「傻孩子！這是黎明前的漆黑，何必慨嘆！不要儘怨目前的黑。該想想隨之而至的光！何況，在漆黑中，你並非不能見。只要睜開智慧的眼睛，你便可與神明同在，比肉眼看得更真切了！」

突然，崖下傳來陣陣洶湧的波濤聲響，由遠而近，勢如萬馬千軍。我們頭頂上的橄欖樹，枝葉也被震撼得搖勁起來。老人說：「這是黎明將臨的狂飈。你該覺得冷了？」隨手脫下他的黑色斗篷，披在我身上；說：「我是慣歷風霜的，你還未堪受此狂飈的突襲。」這斗篷頓使我全身溫暖起來。回想我經年纍月去幫助他人，只是希望能帶給人們以一些微小的幸福；但，沒有一次能與這位老人的小勤作相比！他的動作來得如此快捷，而又如此自然，我真無法可以學其萬一！

漸漸地，我看到黎明的微光，把整個宇宙染成一片碧藍。我從來不曾想到，黎明的色澤，是碧藍如許，宛如置身海底。我開始聽到林中的羣鳥歌唱，隱約可見到湖上有白鳥在翱翔，湖邊的草坪上有鹿羣在奔馳跳躍。

天上的雲層都鑲上了橙紅色的花邊。忽然，從雲幕的裂縫間，射出了金光萬丈！真想不到，太陽竟已升得這麼高！我還以爲它是從遙遠的山頂，慢慢爬出來的哩！

老人在喃喃自語，顯然在答覆我心中的疑問：「給人們看着自己毫無隱蔽地上升，乃是極爲不智之事！」這時，我才看清楚，老人身上穿着深紫色的衣裳。他坐在石塊之上，靜穆地，瞇着眼對着太陽。銀白色的鬚髮，飄拂在清涼的曉風中；兩頰輝映着朝陽，閃耀着紅潤的光彩。乍看來，也分不清是太陽照亮了他，還是他照亮了太陽。

我沐浴在光明之中，細心欣賞這輝煌燦爛的山林。它實在蘊藏着無窮無盡的音樂。

老人站了起來，說：「我得回去了！」

「老伯伯，您家在那裡？」

他指指湖邊的密林。我不禁羨慕…：「我真願隨您住在這裡，終老是鄉！」

「你本來就生長是鄉！但，現在你還該回到人間，去完成你的任務。且待你的任務告一段落，我必去接你歸來。安心回去吧！盡力教人認識這座聖哲琪利亞的山林，使他們都能獲得快樂與幸福的生活。」

「我實在不敢向人亂說！我雖來過此處，但毫無證據，他們會罵我撒謊。」

「對了！慣於撒謊的人們，總歡喜去否定一切；包括他們的幸福在內。但，給壞人罵，乃是好人的標誌，何必怕？好吧！」他順手在橄欖樹的枝上，摘下一片橄欖葉，遞給我…：「把這葉放在你的枕邊，以便時時記起我！在必要時，我當會前來助你。」

「老伯伯，您到底是誰啊？」

「我是音樂女神的使者」。說完，他飄然而下懸崖。紫色的衣裳，宛若一朵彩雲，倏忽隨風遠逝了。

我悵然久久，乃覓取來時腳跡，獨自下山。老人的斗篷，使我有如長了翅膀；踏着崎嶇亂石，如履平地。這時，陽光普照山林，一片光彩輝煌。遠看山下，仍然昏暗冥冥，有如井底。

終於，我回到我的住室中。

我張開眼睛，窗外昏黑如夜。耳邊仍然聽到懸崖下的狂飆，繼續未歇；原來是早晨的滂沱大

雨，使天色暗晦無光。在我枕邊，真的有一片橄欖葉！這是牆上懸掛的聖母像架頂的那枝橄欖葉，（是在復活節日房東老太太插上去的），乾了，便有一片，於昨夜恰恰落在我枕邊。在昏暗的晨光中，我拿起了這片小葉，細細端詳。我多麼懷念這位慈祥的老伯伯！我多麼懷念這座壯麗的山林！

（二十三） 雙夢記

羅馬的八月，天氣灼熱，有「熔鐵的八月」之稱。那天，夕陽初下，我散步到郊外，坐於松林之下。看着眼前一片碧綠的葡萄園，使我不禁夢返故鄉。

我的家鄉，遠離城市，是一片高原。鄉中稻田萬頃，灌溉全賴溪澗，平常水源充沛，並無苦旱；只在秋收前的一個月裡，若遇酷熱不雨，溪流水少，則灌溉就甚感艱難。鄉人常因爭水灌田，纍積小爭端，演成大毆鬥。鄉中父老，久欲造林，開井，以闢水源。也有不少人，曾經熱心地開鑿過幾口井；但水源不盛，瞬即乾枯。還有更重要的問題，就是種籽不良，加上灌溉不週，施肥不足，雖然耕耘不輟，可是並不豐收。歷年都有不少鄉中子弟，獲得祖嘗，出外求學，負責尋良種，學造林，與水利；但總是有去無還，使鄉中農業，陷於不生不死的狀態。

但每年都存了僥倖苟安的心理，但願平安捱過那乾涸的月份；過了秋收之後，此事便即擱置下來。

我從小就給這些問題所縈繞。這回，我忽然想到，靠別人，總是一件難事。要解決這些急切問題，到頭來，仍然要靠自己。於是我決心自己到城中走一遭，物色良種，購買器材。鄉中交通不便，我必須跋涉長途，以十日的路程，越過那幾座高山，乃能抵達城中。臨行，我拜別鄉中父老。他們皆大喜悅，好意叮嚀，告訴我說，我們有一位同鄉兄弟，人人稱他做牛叔的，住在城中二十年，聽說已經飛黃騰達；若我到了城中，務須專誠去拜謁他，請他指引門路，必可收到事半功倍的好效果。

於是，我立刻登程。經過十天的跋涉，終於抵達城中，按址前往拜謁牛叔。牛叔住在一幢堂皇華麗的大廈裡，門前有美麗的花圃；難怪鄉中人人羨慕他！

牛叔是一位壯健而豪爽的獨身漢。以同鄉之誼，他與我一見如故，非常得意地，帶我參觀大廈，招待我到瑰麗絕倫的客廳坐下，呼喝女僕，以酒奉客。喝過兩杯之後，牛叔欣然告訴我以他的近況：

「這幢房子是我們老爺新建的！」隨著，他敘述二十年來，追隨這位富甲一方的珠寶商人，一直都在他家中當管家。前年，老爺又中了大彩票，成爲財雄勢厚的富豪。在這幢新建的大廈中，他要管理十個男女僕人。老爺經常不在家，所以這幢大廈，便等於是他的了。……

牛叔繼續說，鄉中的兄弟姐妹們，初到城中之時，沒有一個不是經他提携和指引。他樂於助人，又熱心發展家鄉；所以人人都敬重他。他認爲，做人必須要有道德，像他這樣，乃能獲得神

明賜福，然後可有今日的榮華。

我告訴他，鄉中的父老們，很盼望熱心人士回去領導，以謀鄉中福利。我並且告訴他，我此來，是想求良種，覓器材，並謀取造林、水利之計。他立刻興奮起來，加上有些酒意，說話又多又急；又因爲怕我挿咀，愈說愈迫促，一堆堆不同題目的話，爭先恐後地，從他咀裡擠出來。開始，大罵同鄉們毫不爭氣，不知振作；然後，說及現代科學是如何地進步：「看！人家的物質條件多麼好！我已經研究到如何用原子動力去耕田了！只要稍待些時，我們便可坐在家中，一按電鈕，便有原子機器替我們去耕耘，去收割。那時，我們全鄉人，都可以不愁窮苦了！回去告訴鄉中各人，等着瞧吧！我牛叔全有辦法！」

我漸覺得，有些文不對題了！便提醒他，鄉人們正焦急地想解救目前的困難，恐難久待。

他便解釋：原子機械尚未完成，還該忍耐等候些時。「做人必須忍耐，小不忍則亂大謀，古有明訓的了！」他又說，若他立刻回鄉去耕田，放棄了現成的幸福生活，未免愚蠢，且不值得。

「而且，我們都是神的子女，四海一家，處處工作，都同樣是爲神服務，何必一定要囘鄉去呢？我住在這城中二十年了，比你知道得更爲清楚！你試試看！多住些時，恐怕也和我一樣，捨不得回到鄉間去。」——停了一下，他又補充一句：「不只是我，每個同鄉，都與我有同感。」

「我羨慕他們能够如此善忘！」我冷靜地答他。

「何必扳起面孔做人呢！該快樂些才是！我們既生人世上，就該識時務，不必自討苦吃。」

現在，我明白了，不再答話。我改換了另一種心情與他聊天，只做一個熱心的聽者，專用

「是，是」，去替他的獨白作點句。

牛叔大為開心。於是談及他的主人何等潤綽。當他的老爺住在家裡時，每夜都有大宴會；來

賓們非富即貴，女賓們更是雍容華貴，艷麗非凡。上流社會的交際，談吐典雅，學識高深，恨不

得同鄉們個個都來此見識見識！「但，同鄉們總是土頭土腦，一些兒也不懂，真是笨蛋！」

他生氣地停了下來。我便答他一句：「也許他們不懂，只為了不需要懂」。

「這就是低能了！」他立刻反駁過來。隨着，大罵這班同鄉的兄弟姐妹們；初來時，個個靠

他指引；到後來，個個都避開他，冷落了他。「真是忘恩負義的傢伙！」他盯着我，又問我會不

會像他們那樣沒良心。我一時感到非常滑稽，不禁大笑起來；他也便得意而笑。我問牛叔，「住在這裡二十年

來，必然有許多得意的見聞了吧？」他樂開了，再喝了一大口酒，然後為我叙述，他的老爺有十

二個情婦，隨即加上一句按語：「那是做人不夠嚴肅，你可千萬不要學他！」於是，又說及他老

爺的侄兒，專愛玩弄女人；而這侄兒的太太，又挾款跟別個男人私奔去了。……

「還有更好的事蹟，足為我鄉人爭光的！」他說着，得意洋洋地，拉我到他的住室中。鄭重

其事，指着牆上的鏡框說：「這是最珍貴的紀念品！」鏡框裡嵌着一方女人用的手帕，有焦黃的

酒漬：「這是嘉達小姐送給我的！」

「嘉達小姐是誰？」

「是我們老爺的小女兒。自幼被寵壞了，全然不肯聽從父母的說話。但，她却肯聽我的話！她是很可愛的少女！老實說，她也私心愛我！去年，她十八歲生辰，家中為她舉行一個大宴會。她嫌母親給她的那只金鐲子花紋太古老，一把摔在地上；整天亂發脾氣，開口便罵人。你想想看！在賓客面前多麼糟糕！她的父母為此焦急萬分！幸虧我靈機一觸，設法逗她發笑，我扮豬八戒跳草裙舞。喝！引得嘉達小姐大笑大跳，賓客們皆大歡喜，人人向我敬酒；那場面眞精彩哩！可惜當時沒有拍照，眞可惜！嘉達小姐立刻把這方手帕送給我，留爲紀念。看！這是極名貴的白絹！……我實在不是爲自己出鋒頭，只是爲我鄉爭光哩！……」

我似乎打了一個寒噤。但仍能忍耐地，陪他得意一番，然後告辭。臨行，我告訴牛叔，我此來乃是買種籽與器材，稍留數日，便卽首途返鄉了。他說，也有幾位同鄉弟妹，早已學成，留此未歸；據說要等候有人同行，然後登程。這囘，最好能與我結隊返鄉，旅途更感安全了。他囑我明日下午，來此與各人共叙。我答應了。於是他送我出大門。

經過花圃之時，遇到一位艷裝少女。她是剛剛在大門前向一位男友揚手道別，然後轉身進門的。牛叔一見她，便得意洋洋，親暱地，以右手搭其肩上，介紹給我：「這位就是我們的嘉達小姐。」又向她說：「這位是我的同鄉。」

那位小姐，側着頭，竪着眼，向我端詳。用淡紫色的聲調向我說：「啊哈！你與你的同鄉

們，全不相似！」（註：淡紫色，粗心的人往往誤認爲粉紅色）。這句話，也不曉得是讚美還是諷刺。也許這是她的習慣，常憑女性魅力，拋出親暱的軟索，好綁些可用的嘍囉。我不禁滑稽地笑起來，問她：「我是不是有三頭六臂？」

她放輕了聲，瞇着眼答：「改天再告訴你！」說完，一溜烟跑進屋裡去了。

我抿着咀笑。牛叔很歡喜，告訴我：「她很天眞！又不擺小姐架子！可愛得有如天使！她對我很好，經常單獨向我傾訴她的心事！」

「也許她也常向別人傾訴你的心事！」我答。

牛叔嚴肅起來：「不要把人家看得那麼壞！做人要有道德！否則很難發達的哩！」

辭別出來，我先找到一個樸素的小旅店住下。細想此行，若要達成任務，勢必要自己另尋門路了。

＊　　　＊　　　＊

次日，牛叔果然約了一班同鄉共叙。他把準備與我一同返鄉的幾位弟妹（編列爲大、中、小弟妹），爲我逐個介紹。他們各人都在此已經完成學業的了。由於興趣關係，他們多數是學栽花，養鳥；對於農田，水利，並無過問。大家談及如何發展鄉中福利，個個熱情無限。這個說要美化全鄉，使成爲全世界最美麗的風景區。那個說要提倡旅行事業，好讓各國遊客常去觀光。小妹妹更堅持要請鄉長下令，每家門前，都要築花圃，種滿洋水仙。各人爭着發表意見，熱鬧非

常；甚似孩子們討論騰雲駕霧，愈談愈有趣味。牛叔很高興，便又教訓各人回鄉，要為我鄉爭光。

大弟弟比較沉着，看來頗有幹練之才；輕聲問我，曾否聽過牛叔談原子復興計劃。我笑笑。

大弟弟告訴我，他最需要的是聽衆；千萬不可駁他，以免他神經失常。這時，牛叔繼續對各人訓話：「你們記住，做人要有道德！做事必須勤奮！我正研究原子復興計劃……，」大弟弟看看我，衆人不約而同地互相看看，都笑起來。

終於，我與這幾位要返鄉的弟妹們約定，三日後的早晨，便即登程。屆時，各人執拾好行裝，由我經過他們各人住所之時，逐一召集，結隊同行。分手之時，大、中、小，弟妹共六人，連我便是七位，互相叮嚀：「一言為定，決意返鄉。」

在這三日之內，我奔走得非常忙碌。牛叔曾經熱心地為我介紹一批朋友，（一位是厨子的伯父，一位是奶媽的叔叔，一位是汽車司機的哥哥），他們對於我所要尋找的材料，毫無所知。後來，還是在路上隨處探問，遇到不少義勇為的善心人士，引導我到各處尋找；終於買到了一批良種及器材。把這些物件，分為四擔；又雇好四位挑伕，就在三日後的清早，啟程返鄉。

＊　　　＊　　　＊

那天凌晨，便由四位挑伕，分別挑了四擔物件先行，我輕身殿後。我要路經各位弟妹的住所，逐一叫喚他們同行。

開始，路經小弟弟的住所。小弟弟並未預備行裝。室內凌亂不堪。他坐在窗前，神不守舍，喃喃自語：「我病了！我今天不能同行了！」我懷疑他是否真的生病。他哭一陣，笑一陣，吞吞吐吐，無限委屈地告訴我：他愛上了一位小姐，但那位小姐的父母，非常瞧不起來自鄉間的窮小子。由於被人藐視，實在不甘心；可是，又無從報復。於是，他恨自己生在鄉間，又恨父母不夠富貴。他不斷喃喃自語：「我恨我自己！我恨我的家鄉！我恨一切勢利的人！我必須報復！……」

這是一個長篇的論題，很難在登程之際討論。我只好對他說：「小弟弟，你好好休息吧！明天再想它，總有解決的辦法。」

再來到中弟弟的住所。他穿得非常整齊，在門前等候；我心中暗感欣慰。他一見到我，便快樂地告訴我以這兩天纔決定的重要事情。他說，他久已愛上了一位漂亮的富孀。那女人雖然年紀不小，但很愛他。前天知道他想返鄉，乃叫他切勿登程。因為，實際上，她做着一些投機生意，很需要他為他奔走辦事。他也認定，做投機生意，更易賺錢。賺了大錢，然後回鄉發展，豈不更好？「為了愛，為了前程，擅在心上。我很想說話，但想不到有甚麼好說。我謹在此候你，專誠送行。」

有如一塊石頭，擅在心上。我很想說話，但想不到有甚麼好說。我謹在此候你，專誠送行。

的投機生意，乃是極端不利於我們家鄉。但，如此匆忙，多說也是無用了。祝他好運，我便獨自

登程。

去到大弟弟的住所，寂然無人。他的房東太太告訴我，這幾夜都不曾見他回來睡覺。我無法

等候了，只好繼續上路。

＊

於是，我來到小妹妹所住的地方。這是一座大花園。小妹妹穿了晨褸，坐在睡蓮池邊，默默，

對花無語。看見我，向我略一招呼，又再凝視池裡的睡蓮。

「小妹妹，你昨夜似乎沒有好好地睡。」

「是呀！我愛月，故眠遲；我惜花，故起早。看！多美！花瓣上的每一顆露珠，都有我的容

貌印在裡面！」

「小妹妹，你忘了今早要登程返鄉？」

「呀！是了！但我怎捨得離開這座美麗的花園！離開這花園，就等於離開我的生命！我真捨

不得！我們鄉間的花太醜！你終日說種稻，造林，爲甚不談種花，養鳥？」

「小妹妹，你還未曾見過糧荒的悲慘情況！他們吃雜草，吃樹皮以度日！要先使他們生活豐

足，乃可再談其他。我們回到家鄉，你當然也可以栽花，養鳥，美化全鄉。」

「你太偏於實用！眞是趣味低劣，俗不可耐！我認爲，花香便可療飢，缺糧何必煩惱？如果

生命之中沒有美，要生命何用？你終日喊着要回鄉，爲什麼一定要回鄉？美是不分地域的！藝術

是不分國度的！這裡有現成的花園，也不好好去欣賞，偏要跑回窮鄉僻壤去興工動土，多笨！」

我只好趕我的路，讓她安心與花同夢了。

來到中妹妹的住所，她正在娉婷婀娜，慢步出來。她容光煥發，香氣襲人；剪水雙瞳，宛似春郊欲雨的湖光山色。她很有禮貌，向我表示歉意，說明今天實在不能同行。因為她久已愛上了山上的牧人，他每天駕着那輛運草料的馬車，來邀她上山去玩。她說：山上的風光多美啊！兩人在山上談情，睡在如茵的綠草上；羣花圍繞身邊，白雲飄浮天上，微風輕揭衣裳；真是神仙的生活！

「有人愛，是多麼幸福的事啊！難得的是，他似是上天差遣下來愛我，並不是我故意去找的！」她說話時，看着縹緲的遠方，彷彿蓬萊在望。又喃喃自語：「我已到了足够自立的年齡，當然可以自由選擇丈夫了。他多麼漂亮！多麼英俊！每天見了我，都讚我美如天仙；不像我們的同鄉，個個土頭土腦，真使我作嘔！這班同鄉們，顯然嫉妒我有這麼漂亮的愛人；所以專在背後，說我的壞話！我憎恨他們！我決不同鄉去了！讓他們都恨我吧！」

我說，「他們並沒嫉妒你，也沒有恨你！」

「但他們專說我閒話！⋯⋯看！馬車來了！再會！」說完，她飛跑而去了。

我感到很不愉快。只好前行，去邀大妹妹。

大妹妹長髮垂肩，不勝憔悴；說：「你們歡喜返鄉，那邊盡是山，山，山！我不是仁者，我怕山！我寧做智者，我愛海！我喜歡浮沉於碧波裡！」

我提醒她，「驚濤駭浪，並不留情，可能頃刻把你吞掉。」

「啊！海波！它不會來吞我！我愛大海的顛簸！」似乎她就是徐志摩「海韻」的女郎化身。

她說：「我從小就愛海，更愛瞬息萬變的浪花；那是生命的跳躍，那是靈感的飛舞！我願蹉跎海邊，也不願安住鄉間；我憎惡那些山，全是麻木不仁的呆相！」

於是她告訴我：城中有位富家子，很愛她，一知道她要返鄉，便立刻答應與她遨遊海上。

——這是她夢寐以求的願望。如此，今天怎能返鄉？

三日前，興奮地決心回鄉建設的一羣，現在都全部變了主意！似乎那「一言為定」的決議，都迫使他們不得不攤牌！我想：這批似已長成而實尚幼稚的青年們，到底誰應負起教導他們的責任？

現在，挑伕們已經走遠了，我還是快些趕路吧！

＊　　　＊　　　＊

我忽然想起，我該向牛叔告辭，並且謝謝他的照拂美意。於是繞道走回牛叔的門前。嘉達小姐正在花圃中，摘了一束鮮花拿在手上。看見我走進門，便嬌滴滴地說：「我以為你永不肯回來見我了？」我很明白，這又是她炫耀魅力的習慣，實在並無惡意，亦無企圖。我停了步，客氣地回答她：「我是來辭行的。」

這位小姐，恰似那手持魔笛的頑皮小仙，遇到不論什麼樣的飛禽走獸，與之所至，便向它們

亂吹一頓，欣賞它們着迷起舞，以作消遣。現在，把魔笛向我吹，見我既不着迷，又不起舞；

（似乎魔笛失靈了！）便有點兒不大舒服。於是，她慢慢向我走過來。走到近得可以擁抱的距離，

仰高頸子，嫵媚地說：「我很想和你談談。多留一天吧！爲了我，多留一天，肯不肯？」

這當然是她的頑皮習慣。我便和她開玩笑，對她說：「小姐，你已經征服了不少飛禽走獸，

還不躊躇滿志？你的動物園太小，再多捉一隻，恐怕容不下！」

她忍不住生氣了。退兩步，狠狠地罵：「你這人眞惡毒！……」但一時情急，又想不出尖刻

的說話來還擊；於是變爲孩子氣的咒詛：「牛叔說你來要買種籽，恨不得你種出來的全是野草！」

我還想氣她一下；但，想到牛叔到底是受職於其家，在同鄉的情份上，須留餘地。於是向她

道歉。

她在這種突然的勝利中，不禁轉嗔爲喜；於是，非常快樂地，左手持花，伸出右手來和我握

手。但轉瞬間，似乎她的自尊心忽然出現，又覺有些不甘心。剛好這時，牛叔從屋裡出來，她便

立刻轉爲掙扎的動作，擺脫在握的手，撲向牛叔懷中，大哭大叫。也不曉得她對牛叔說了些什

麼，牛叔滿面通紅，凸着眼，怒氣沖沖罵我：「你幹得好事！我早看出你對她有野心的了！還故

作正經！又騙我說今早與衆人返鄉，卻一個人偷偷跑來這裡鬼混！看！開罪了小姐，即是羞辱了

我！一場同鄉的情誼，都破壞無餘了！做人要有道德才對呀！虧我還以爲你是個好人！……多年

來，我看够了！好人眞是難得！全是僞君子！僞君子！快滾！算我牛叔在此送你一程了！……」

我重重地吸了一口氣，急想自辯；但我沒有說話。轉身出門，趕我的路。

行了不遠，迎面走來了大弟弟。他宿酒未醒，不勝疲乏地踱來。見了我，便興奮地迎向前來，親暱地扯着我的手臂，吱吱喳喳，說了一大串。從雜亂的說話中，我聽懂了他所說的大概：──連日他身在幸福的生活之中，真是快樂得很。他結識了兩個女人，都是肉體豐滿，性感出衆；更加聰明絕頂，善於調情。每夜抱着這兩個肉彈，真是飄飄欲仙，不枉生在人世上！現在留此，不想回鄉去了。

我非常生氣，用盡全力，照面一拳打去。他額然倒下，像一堆泥土。稍歇，爬起半身，左手按地，右手橫抹唇邊的血，開始咒罵。他罵我，毫不講理，粗暴對人，自驕自傲，獨斷獨行，一輩子都將受苦。我也懶得再聽下去，轉身繼續趕路。一邊走，一邊聽到他仍然呶呶不休，把咒罵的忘言，逐句用力追着向我投擲。

一路前行，我很後悔把他打得那麼沉重。看來，他原非屛弱如許。與其說我用力太猛，毋寧說他體力消耗太甚；就於肉慾，根本連站也站不穩。

走到郊外，遠見那四位挑伕，已經走上了半山。我該迅速趕上他們。但我心情非常惡劣，因倦欲死。我坐在路邊，靠着樹幹，把帽簷向前拉低，閉起眼來，不覺朦朧睡去。

看來是我打了大弟弟一拳；而實在，他們各人都曾經挨次地，在精神上重重地打擊了我。

* * *

這時，有脚步聲由遠而近，一直走到我跟前。我懶得去理會他。這人顯然停了步，站在我面

前了；然而，他一聲不響。經過一段頗長的沉默，我便忍不住微張倦眼，從帽簷下，窺看究竟。

在我跟前，是一雙泥濘滿積的大皮靴，黑色斗篷，深紫色的衣服。喝！這是我所熟悉的！精神爲

之一振。舉頭一看，啊！這是那位慈祥如聖誕老人的老伯伯！自從他帶我去過聖「哲琪利亞」山

林，指示我以神明之境；至今乃再相逢，眞使我驚喜萬分了！我一躍而起。老人一言不發，把我

擁抱；這是偉大的父愛！我一陣心酸，眼眶熱熱地，積滿了淚水。老人輕輕拍着我的背，扶我坐

在樹頭，給水我喝，笑問我爲何如此煩惱。

「我的弟妹們都迷了路。我很生氣！我很痛心！」

「學學原諒他們！他們從鄉中出來，只抱了遊山玩水的心情；並非如你這樣笨，硬要在心靈

上負着重擔！你對他們不該太過苛求，你也不能要求所有蝴蝶都變成了蜜蜂。」

「但我急需蜜糖以作藥材！眼看那些蜜糖，飛了出來，都變爲蝴蝶，就不禁傷心了！」

「但是，仍然要原諒他們！有些蜜蜂，生來便不懂釀蜜的。該振作起來！不要這個頹喪的怪

樣子！」

「面對着重重困難，我怎能不頹喪！」

「不要這樣笨！有生命之處，便有困難；生命與困難是同在的。不要祈求沒有困難的生命，

要祈求有更大的勇氣去克服困難！困難好比空氣，它始終包圍着你；唯有呼吸着它，你的生命纔

得健康」。

「這些哲理名言，我並不曾忘記。但，却不能靠它去解決實際上的困難。看！弟妹們一個個地被黑暗吞噬而去了，我能不懊惱！」

「且勿過份憂心！他們並非聖人，當然爲物慾所困。男子追尋享受，女子要找丈夫；這是不應責怪的。他們每人都正在接受生命的考驗。他們會應付得很吃力，而且常會亂了步伐。仁厚些對他們！想想你自己從前的遭遇，是否也有需要別人原諒之處？」

「我是被認爲傻瓜，有福而不懂享受的笨蛋！」

老人緊接着說：「就是這樣！全因你又笨又傻，纔能經得起物慾的試探！但他們都自認聰明；到頭來，當然要吃虧。因此，還是要原諒他們！」

「但，原諒有什麼用呢！當前的困難，我始終無法解決！我太孤單！爲此，我憂心如焚！」

「傻孩子！且莫傷心！只須盡你本份，秉持至善的愛心，忠誠做去，自有善良的人前來助你。不必怕孤單！偉大的心靈，開始總是孤單的。對迷途的人們，不要失望得太快。他們的良知，是不會消失的。神明必將指示他們以正途。」

於是我請敎老人：「這次回鄉，何處覓泉源？」老人極爲愼重地對我說：

「你鄉中所有的井，本來都有很好的泉源；但，全部都開得太淺！他們所用的器材太劣，技術太低；既欠信心，又缺忍耐。根本還未抵達地下泉脈，便苟且了事，草草完工。當然，不久

告枯涸了！回去把所有的井，努力掘深，你將可獲得極豐盛的自流泉，足够灌漑萬頃良田；可保

年年豐收，永不貧乏。趕快回去動工吧！」

我還來不及道謝，老人便站了起來，說：「我要走了！」於是我也站了起來。他擁抱着我

說：「我且答應你這心願：

「所有昏睡的都將醒覺，

「所有迷路的都將回頭，

「你可放心了吧？我將聖泉遍洒你身，為你的前程祝福！」

我感激流淚，吻着他那銀白色長鬚，說：「老伯伯，謝謝您的祝福！」

他拍拍我的肩膊，倏卽遠去了。

於是我突然醒了過來。

＊　＊　＊

＊　＊

拍我肩膊的是大弟弟。他坐在我身旁，似乎已經守候多時；見我醒來，握着我的手，流着淚

說：「原諒我！」

我一時悲喜交集，不禁對他說：「我很抱歉，一時生氣打了你！」

「謝謝你把我打醒！我實在給情慾迷惑着，險些不能自拔了！」於是他追述剛才的經過……

他給我打了一拳之後，爬起來，走了不遠，便遇到牛叔。牛叔向他說了許多話，大罵我如何

調戲嘉達小姐，又罵同鄉的兄弟們都是下流。就在這一瞬間，他省悟到，被壞人罵的才是好人。

而且他記起，在我打他的刹那間，他分明看到我眞誠的好意，如電火般閃耀了一下。他立刻明白了一切，決心跳出這個情慾的陷阱。也來不及回去收拾行裝，現在，趕上來，與我同行，以後發憤做人，清洗前過。

我們一躍而起，欣然上路。不久，便趕上那四位挑伕。那時黑雲四起，狂風乍至。挑伕們大聲叫喊：「雨來了！」大弟弟拍拍我的肩膊，說：「我們且避入林中吧！」

　　　　＊　　　　＊　　　　＊

我張開眼，原來我仍睡於松林下。一個農人正拍我肩，說：「雨來了！還在做夢！」

我站起來。葡萄園裡，已是暮色蒼茫。晚風帶來了陣雨，遍洒我身；是一片清涼的感覺。我不禁默默禱告：——「老伯伯，謝謝您的祝福！」

後　記

我們生長於災禍頻仍的年代。顛沛流離的生活，實在不足以言建樹。只因環境上的急需，不得不自己動手去做；只因想做得像樣些，不得不急起直追。

開始，我被邀編作應用歌曲，（抗戰歌、學校歌、團體歌、生活歌）；後來被邀編作藝術歌、獨奏曲、舞蹈曲、進行曲；進而被邀編作合唱歌曲、民歌組曲、合奏樂曲、樂隊用曲。並非因為閒來無事，作此消遣；而是因為環境急需，星夜催促。為了救急，很難拒絕。做得好，被讚一句，就是最佳報酬；做得壞，被罵一頓，乃是罪有應得。我的老朋友經常罵我，「作幾首歌曲，有何偉大之可言！」他不曉得，像我們這樣終日給應用歌曲所纏的人，根本沒有資格去談偉大與不偉大的問題。若存心求名，我早該拋棄這樣勞苦而貧困的工作了。做這些工作，也不能用以謀生。替人作了樂曲，沒有酬勞，乃為常事；若有酬勞，可稱奇蹟。如果我存心等候這些酬勞

以養活自己，就無異那沒出息的農夫，每日守株待兔了。

既非為名，又非為利，我做這些工作，到底為了誰？努力要做好它，已經形成了我心靈上的重擔了；要這重擔來作甚？經過悠長歲月的折磨，我終於能夠悟到，做人的份內責任。這個心靈上的重擔，並非多餘的贅物；實在說來，全靠這個重擔，我乃能越過重重的困難。我應感謝這個重擔才是。——且看高空走索的人吧！若無那根宛如重擔的鐵條在手，他必然寸步難行。從墟集歸家的村婦，挑着擔子，這端是她的幼兒，那端繫上一塊大石；若無此石，她走得更吃力！

在樂教建設的進程中，如我這樣遭遇的，大不乏人。我們之所以能忍耐前行，只因等候着那「後我而至，先我而成」的人降臨；因此，雖在勞瘁之中，我們時時都充滿了快樂的期望。默默耕耘的朋友們啊！請不必嗟嘆孤零！我們並不寂寞！我們的精神，永遠都團結在一起，奮力向上！

一九七三年復活節記於香港九龍

附篇

（二十四）亞洲古代音樂爲現代音樂之泉源

（一）現代音樂與亞洲古代音樂的關係

現代音樂是由歐洲十八世紀的古典音樂發展出來，而古典音樂則是中世紀歐洲文藝復興的產物。遠在文藝復興的千年前（第四世紀），義大利米蘭主教安布洛茲（Bishop Ambrose, 333 —397）訂定四個聖歌的調式；因此，後人尊他爲「聖歌之父」（The Father of Christian Hymnology）。他所用的調式，是他在三八四年從安第奧克（Antioch）蒐集得來；實在是從亞洲傳入歐洲的東方調式。到了第六世紀，羅馬敎宗格烈哥里一世（Pope Gregorio I, 540— 604），再加補充，並用該四個調式的副調，一直沿用到中世紀。由於敎會刻意發展音樂，歷經各地修院僧侶之傾力研究，音樂文化遂有長足之進步。由各種調式演進而爲大音階與小音階，由

對位法的複音音樂演進而爲和聲學的主音音樂。到了十八世紀，巴赫，韓德爾，把複音音樂與主音音樂合一使用，遂開展了音樂的黃金時代。通過古典樂派，浪漫樂派，民族樂派，印象樂派諸位大師的發揚，世界樂壇乃演進成爲琳瑯滿目的現代音樂。（註）安第奧克是土耳其的地名，近代有不同的寫法：ANTAKIYEH, ANTALYA, ANTAKYA.

從歷史演進觀之，現代音樂的遠祖，實在是亞洲古代音樂。亞洲的文明古國是中國；若要瞭解亞洲古代音樂，必須先認識中國古代音樂與中國古代音樂思想的特點。

（三）中國古代音樂的特點

(A)重視線條化的曲調

中國古代音樂，重視聲樂；器樂只立於輔助地位。古人云：絲不如竹，竹不如肉，是指絃樂比不上管樂，管樂又比不上聲樂；又說，取來歌裏唱，勝向笛中吹；都是重視聲樂的名言。重視聲樂的原因，乃是在聲樂之中，樂與詩能够結合起來，將音樂境界表現得更清楚。又因爲，詩句中每個字音的平仄變化，其本身就蘊藏着豐富的曲調進行；故中國音樂所重視的，爲線條化的曲調，而不是色彩化的和聲。爲了追求明朗的線條（曲調），清楚的涵義（歌詞），中國音樂不喜歡像歐洲複音音樂那樣把不同的曲調交織起來。這種明朗與清楚，今日乃爲現代音樂作者所偏愛。

(B)崇尚簡潔化的表現

中國古代音樂，力求簡潔，並不喜歡複雜的節奏與多部的合唱。歐洲中世紀的聖歌合唱，聲部互相追逐模仿，歌詞並不清楚，終於淪為紛亂；遂有十六世紀的改革工作。當時八位紅衣主教，在義大利北部的特倫多(Trento)商討改革音樂的辦法；於一五六四年命巴勒斯替那(Palestrina)編作較為明朗易聽的彌撒曲。他作了三首，第三首被稱為「教宗馬哲理彌撒」(Missa Papa Marcelli)，遂被後人尊他為「音樂的救主」(The saviour of music)。這種由複音音樂所造成的紛亂，在中國古代音樂乃是全然沒有的事。

然而，在中國的器樂合奏曲中，卻有一種自由的奏法；就是各樂器本來要齊奏一個曲調，而各人任意即興變化奏出，並不能成為獨立的對位曲調，只是似是而非地同時進行，產生一種變奏的趣味，而不至造成混亂。歐洲近代音樂作家，常用及這種技巧；就是「即興的自由輔奏方法」(Heterophony)。這個名稱，最初是希臘哲人柏拉圖(Plato)所創用；是指各件樂器齊奏曲調之時，各人自由變奏，以增趣味。普啓尼(Puccini)在歌劇「杜蘭朵公主」(Turandot)也用的第三幕用及這種方法；也許他認為這種奏法，能够顯示東方風味。史特拉汶斯基(Stravinsky)在其所作舞劇「小丑」(Petrouchka)與「春祭」(Le Sacre du Printemps)，也用及它。他們把樂譜寫了出來，就失去了自由即興的活力，也就失去了中國原有的簡潔風格了。

現代音樂傾向簡潔，實在是受中國的藝術精神所影響。拉凡爾(Ravel)的波列羅舞曲

(Bolero)，把一個曲調反複出現許多次，每次加入音色與力度的變化，結果能瘋魔了樂壇。史特拉汶斯基根據安徒生童話所作的中國舞劇「夜鶯之歌」(Le Chant du Rossignol)，省略了一切樂曲裝飾音，也是很好的簡潔例子。

清代藝人鄭板橋畫竹，題云：「敢云少少許，勝人多多許」，最能表現中國藝術的簡潔精神。瑞士作曲家布勞克(Bloch)看見中國藝人畫竹的題詞，「一二三竿竹，其葉四五六」，極表讚美；許爲簡潔精神的模範。現代音樂作家，無不讚美中國藝術的簡潔化。至於韋賓(Webern)的簡潔，則是外形簡潔而內容繁複。沙諦 (Satie) 是崇奉簡潔的，他也曾影響法國六人團與杜比西的創作風格；但簡潔到使聽者如猜啞謎，就失去音樂的趣味。現代音樂作者的簡潔趨向，實在或多或少，從中國古代藝術取來，殆無疑義。

(C)傾向虛靜化的境界

中國古代音樂，與詩詞繪畫相似，不獨力求簡潔的外形，且傾向虛靜的境界。中國文人排斥那些過於華麗的音樂，認定「聲過於文」的華麗音樂，乃是不純正的音樂。他們喜歡清雅脫俗，超然物外的音樂，最讚賞的是「一聲已動物皆靜，四座無言星欲稀」的境界。

杜比西的作品，處處表現出虛靜的境界，爲世人所激賞。杜比西自從一八八九年在巴黎博覽會聽到爪哇音樂演奏，對於東方音樂無限神馳。他探了東方的五聲音階與他的全音音階結合使用，又選用了東方的題材，表現出一種虛無縹渺的音樂境界。其實，爪哇音樂，泰國音樂，越南

音樂，緬甸音樂，都是直接承繼中國音樂而來。在杜比西的作品中，最容易看到中國音樂如何影響現代音樂的創作。

（三）中國古代音樂思想的特點

中國重視禮樂精神。歷代聖賢的音樂思想，可以歸納爲三項以說明之：

(A)順應自然——在生活中歌頌和諧與愛

中國古代音樂，以人性爲本，崇尚自然；這與歐洲文藝復興的精神完全一致。中國聖賢認爲「樂必發於聲音，形於動靜；形而不爲道，則不能無亂」。音樂是表達內心情感的工具，貴乎眞誠；正如貝多芬所說，「來自內心，乃能進入人心」。生活務求順應自然，歌頌和諧與愛；音樂要供給愉悅而不是製造苦惱。

現代音樂認爲不協和才有動力，所以偏愛不協和的樂音。事實上，樂曲之內，不協和與協和的成份若不平衡，就表現出不自然，也就不能成爲生活的音樂。現代音樂把不協和絃誇張使用，實際上只是試驗性質；結果，把音樂的領域拓展得更廣闊，表現能力也大大增強。若能使它服務於創作而不是給它支配了創作，則不失爲珍貴的成就。

(B)偏尚倫理——重視音樂的教育效能

孔子說仁，「親親爲大」。親親就是推己及人，由近及遠，由親及疏，以次擴大，由個人而

及社會，國家，天下。中國的樂律與樂音之活動，皆依據這種倫理的關係來開展。中國音樂也根據以仁爲本的原則，以和諧爲主。一切不協和的樂音，其用途恰如戲劇裏的反角，只爲襯托和諧而出現，它們永不獨立而成爲主要角色。

墨子的兼愛學說，主張愛無差等；理想很高，可惜不切實用。愛無差等的學說，與現代的十二音列理論相似。十二個音一律平等，這乃是人造的音階而非自然的音階；所造成的和絃，皆是人爲的不協和絃。這些音樂，並非表現協調與和諧，而是表現衝突與紛爭。這不是中國音樂思想所能容納的音樂。

中國聖賢重視倫理，故重視音樂的教育效能。荀子說得好，「樂行而志淸，禮修而行成；耳目聰明，血氣和平；移風易俗，天下皆寧」。這是遠大的見解。西方國家近年漸能發現到，中國偏尚倫理，能夠解決社會糾紛；同樣，音樂上的倫理思想，也必能醫治現代樂壇上的紛亂情況。

(C)修德爲重——音樂是由內而外的心聲

中國聖賢認定「樂以彰德」，只有從內心表達出來的音樂，才是好的音樂。孔子說，「人而不仁，如樂何！」音樂的最後目標，便是使人獲得內心的和諧。「和順積中而英華發外」，這是「無聲之樂」的精到見解。

現代音樂作品之中，有些全然不重視情感而只表演聲響；樂曲之內，只是奇怪音響之堆砌。於是，音樂並不直訴之內心，而只用來刺激感覺；這實在是原始人的音樂而不是文明人的音樂。

中國聖賢說得好，「凡生於人心，樂通於倫理。知聲而不知音是禽獸，知音而不知樂是衆庶，唯君子能知樂」。倘若以為聲響就是音樂，豈非倒退了的文化行徑？

（四）結論——如何創作更好的現代音樂？

從亞洲古代音樂的特點看，可以獲得有力的啟示，足以指引我們如何創作出更好的現代音樂。

(A)協調的音樂藝術

現代音樂最顯著的特色，是個人的，偏激的風格。中國聖賢的生活理想是「重倫理，不偏激」；生活原則，既非唯心，亦非唯物，而是心物一致。我們永不固執真理的一半來否定另一半。如果東西方文化能夠彼此瞭解，融洽發展，科學與藝術，能夠密切攜手；則立刻可以產生嶄新的，協調的音樂藝術。在這種融和的藝術作品之中，東西方的各個民族，皆可保持其民族固有特色，自由發展，來豐富了現代音樂的創作；却不必拋棄個性，全用不協和的方法，使全世界的音樂作品，都變成千篇一律，毫無個性。孔子說得好，「君子和而不同，小人同而不和」；足以用為警惕。

(B)生活的音樂藝術

音樂不可離開羣衆，也不應離開生活。所有個人的，偏激的，啞謎式的音樂，以及空談理論

的音樂，皆是不健康的音樂。現代音樂走入了虛有其表的聲響領域之中，走入了自以爲是的怪癖

境界；都屬於不健康的行徑。

自古以來，中國的學者，把音樂理論發展得太過高深，秉持了「德成而上，藝成而下」的見

解，重視修德而賤視技術；到頭來，造成了眼高手低的情況，理論與實際脫了節。這是不合理的

音樂生活，而中國人身受其害，凡千餘年。時至今日，我們最有資格來規勸現代音樂作者，切勿

再蹈覆轍！

在目前，亞洲仍有許多文化較低的地區，仍然保留着古代文化的遺迹；這些原始的音樂寶藏，

可供世人研究與發展。但當我們研究之時，必須小心辨別眞僞。例如，美國人以爲「雜碎」是中

國名菜；其實，這只是當年李鴻章的權宜處理。在中國人看來，這是難登大雅之堂的乞兒菜。倘

若誤認這是眞正的中國菜式，就陷入迷津，貽人以笑柄了。

在歐洲樂壇，我們也曾見過以虛僞的中國故事爲題材的歌劇，舞劇，也見過以錯誤的唐詩譯

文爲歌詞的交響詩，也見過用僞裝的東方色彩爲內容的印象派樂曲；這些皆與「雜碎」同類，可

以聊作參考，不該用爲範本；因爲，「取法乎上，僅得其中；取法乎中，僅得其下」了。不過，

上述那些誤認材料的往事，皆因欠缺文化交流之故；有了作曲家同盟的組織，增強音樂文化的交

流，就不會再出現這樣的過失了。

不論過去，現在，將來，亞洲古代音樂都能供給世界以豐富的音樂泉源，對世界經常都有極

大的貢獻。宋代學者朱熹的詩云：

　半畝方塘一鑑開，天光雲影共徘徊。
問渠那得清如許，爲有源頭活水來。

亞洲古代音樂，便是世界樂壇的源頭活水；尤其是，目前世界音樂到達了混亂不堪的境地，亞洲古代音樂的啓示，足以力挽狂瀾，把世界音樂導回正軌。亞洲音樂思想，（尤其是中國古代的音樂思想），若能與西方的科學精神合一發展，協調運用，必可創出更完美的現代音樂；讓我們樂觀地努力吧！

（附記一）今年十一月在臺北舉行之第四屆亞洲作曲家同盟大會，以「亞洲古代音樂爲現代音樂之泉源」爲研討主題。茲應香港區會顧問林聲翕教授之請，作成此篇以就正於高明。

一九七六年八月

（附記二）按，一八〇頁所列的畫竹題詞「一二三竿竹，其葉四五六」，實在是鄭板橋的手筆，其原文是：「一兩三枝竹竿，四五六片竹葉，自然淡淡疏疏，何必重重叠叠」。（一九九〇年三月補記）

左傳的「季札觀周樂」

（全文提要）

公元前五百四十四年，吳國公子季札訪問魯國，請觀周朝傳留下來的各種音樂與舞曲；聽了各國的風、雅、頌，皆給以評語。後來魯國史官左丘明記在「左傳」之中，成爲最古的評樂文獻；這直接影響了後來的學者。到了現在，我們必須仔細去研究它的內容，以免犯了錯誤而不自知。

中國古代聖賢的音樂理論很精到。但這篇評樂，實在並非眞的根據聽音樂而評樂，只是按照歌詞內容及各國的歷史來評論音樂。目標是借音樂來論歷史，以讚揚賢德的君主堯、舜；同時斥責暴虐的君主桀、紂。這是史官的苦心，志在規諫君主，同時也警惕世人。

讀了這篇記述，我們必須認識下列各點：

（一）舜是古代最賢德的君主，所以全篇文章，最推崇舜的音樂（韶樂）；孔子根據此意，

說韶樂盡善盡美。歷代君主都要復古雅樂。其實，舜的德政，乃是儒家的政治上的烏托邦；韶樂只是一種理想音樂，並非具體的音樂。把音樂復古，不重創作，音樂便沒有了生命，這就全然無法與歐洲中世紀的文藝復興相比了。

（二）該篇之內，季札批評鄭風太華麗，孔子也把此意引伸；後人就誤認鄭風的戀歌為不純正的詩歌，以後又把外來的音樂以及享樂的音樂，皆列為不祥的音樂，皆稱為「亡國之音」。許多人都借用這句口號來罵那些自己不喜歡的音樂。其實，民歌、戀歌，都是生活中的詩歌，應受尊重而不應受詆諗；我們更要善用民間歌曲，發展之為民族音樂。

（三）孔子雖然按照季札的見解讚美韶樂，但他並不斥責戀歌；他說民間詩歌是「思無邪」。孔子的教育方法是禮樂並重，他要用詩來感化人心，用禮來訓練紀律，用樂來陶冶德性。孔子並非徒然以理想的韶樂為足夠，他提倡的是生活的音樂，實踐的音樂，並非空談的音樂。生活之內的音樂，要動靜兼蓄，文武並用。我們不應只懷念過去的古樂，該把握現在，創造未來。目前音響器材發達，我們的生活中，充滿各式各樣的音樂；新派音樂只是離羣獨樂，洋化音樂只是外來聲調，商場音樂只是消磨壯志，俚俗音樂只是嬉笑打諢，政治音樂只是呼喊口號；這些皆是偏激的，不健康的音樂，並不適用於每個人的日常生活。我們必須把優秀的民族精神，貫注於音樂創作之中，使我國民，皆能享受愉快健康的音樂生活。

從此，我們要曉得，切勿只用歷史去評樂，切勿拋棄實踐去說樂，切勿離開生活去談樂。

（二十五）左傳的「季札觀周樂」

引　言

左傳「季札觀周樂」，記述魯襄公二十九年（公元前五四四年）吳公子季札聘魯，請觀周樂的事蹟。對於考據歷史、研究國學、探討樂論的學者們，這篇文章是必讀的資料。歷來文人經常引用篇內的詞句來評論音樂，但却沒有細察所用的詞句是否恰當。到了今日，我們必須秉持客觀的見解、明辨的眼光，把這篇記述，謹愼研讀，以免再犯錯誤。

「季札觀周樂」，題內的「觀」字，實在用得極爲貼切；因爲季札評樂，全是「觀看詩篇的詞句」，而不是「聽賞樂曲的聲音」。可能當時的唱奏規模員的很宏偉；但這篇文裡，只是藉評樂以說史，目的是讚揚堯、舜的仁德，斥責桀、紂的暴虐。

本來，我國古代聖賢的樂論，至爲精闢；例如「樂觀其深」、「樂以彰德」等名言，皆是極具至理。然而，只按詩句內容，只以歷史故事來解說「審樂知政」，則全然不是欣賞音樂的正途。魯國史官的記述，借季札觀樂之事來宣揚史官的見解，引用歷代興亡的史實來規諫君主，警惕世人，可謂用心良苦。然而，後人評樂，每遵此途；只觀看歌詞中的義理，忽略了樂曲內的感情；在樂教立場言之，實爲一大憾事！

常見坊間印本，對此篇古文的譯述，乖誤殊多；關於詩、樂、舞、各項名詞的註解，總不清楚。國文老師解說此篇古文，每感吃力；縱使把每句每字的涵義查明，仍然難於把握到句中眞意。因此，特將左氏原文分爲十八段，先譯內容，再加解說；最後乃談到讀後應有的認識。今先將春秋時代以前的歷代興亡演變，作一簡述，以明季札評語的來源。

歷代興亡演變簡述

簡述歷代興亡演變，該從堯、舜開始。因爲堯、舜皆爲黃帝的子孫，故從黃帝說起：（推算公元年份，各種版本，常有差別。這裏所列，只是約數）

黃帝（有熊氏）姓姬（公孫），名軒轅，（公元前二六九七年），在位一百年。傳子少昊（金天氏），在位八十四年。傳子顓頊（高陽氏），在位七十八年。傳子嚳（高辛氏），在位七十年。傳子摯，在位九年，廢之；乃傳其第三子堯。

帝堯（陶唐氏），（公元前二三五七年），在位一百年，讓位給舜。

帝舜（有虞氏）（公元前二二五五年），黃帝八代孫，生於姚墟，故又姓姚。在位五十年，讓位給禹，國號「夏」。（請注意讓位與受讓的君主名字）。

（夏紀）大禹，姓姒。（公元前二二○五年），顓頊之孫，治水有功。傳十七主，歷四百四十年。到了第十七主桀，暴虐無道，成湯伐夏救民，天下歸之，國號「商」。（請注意征伐得天下的君主名字）。

（商紀）成湯，姓子，帝嚳後裔，伐夏而得天下。（公元前一七八三年），傳二十八主，歷六百六十二年，其中經過衰微與復興的演變：

第七主太戊，大修商湯之政，商道復興。

第十七主盤庚，再使商道興盛，遷都，改國號為「殷」。

第二十八主辛（紂），暴虐無道，武王伐殷救民而得天下，國號「周」。

（周紀）武王，姓姬，文王昌之子，伐紂而得天下；傳三十七主，歷八百七十九年。西周十二主，（公元前一一三四年），歷三百六十四年；因犬戎入侵，由長安東遷洛陽，是為東周，二十五主，（公元前七七○年），歷五百一十五年。

以後便成春秋時代，（公元前七七二年）歷時二百四十二年。戰國時代，（公元前四五三

年），歷時二百三十二年。到了公元前二二一年，秦始皇統一中原。以後的朝代便是漢、三國、

兩晉、南北朝、隋、唐、五代、宋、元、明、清、以迄民國。

春秋各國之中，有十個國，（吳、魯、燕、蔡、衞、曹、鄭、韓、魏），君主都是姓姬，皆爲周武王的後裔；其他各國，（陳、宋、楚、秦、趙、越、田、杞），則爲舜、禹、湯的後裔。

「季札觀周樂」是記述吳國與魯國的事，對這兩國的歷史，該有較詳細的認識：

吳國是泰伯的後裔。泰伯是文王昌的大伯父。當時他不與其三弟季歷爭王位，遠走江南，後來就成爲吳國。孔子曾經讚美泰伯，說他有堯、舜揖讓之風，「可謂至德」。（見論語，泰伯，第八）。季札是吳王壽夢的少子，有賢名。壽夢欲立之，辭不受。封於延陵。死後，孔子親題其碑曰，「有吳延陵季子之墓。」

魯國是周公旦的後裔。周公旦是文王昌之子，武王之弟。當時，武王伐紂，建立了周朝，在位十九年，傳位於其子，是爲成王。成王年幼，乃由周公輔政。成王把魯封給周公的長子伯禽，後來成爲魯國。因爲周公的功勳最大，成王賜他以天子的禮樂。數百年來，魯國沿用天子之樂以祭周公；故周朝傳留下來的音樂，全部都保存在魯國。季札聘魯，要觀周樂，在歷史上就成爲一件大事。

孔子是出生於魯，（公元前五五一年），季札觀周樂的一年，（公元前五四四年），孔子仍在童年。根據孔子所說，「巧言令色，足恭；左丘明耻之，丘亦耻之」；（論語，公冶長，第五）孔子之漢，劉歆謂左丘明與孔子是同時的人物。唐，趙匡則認爲左丘明是孔子以前的一位賢人；孔子之

言，對左氏有景慕之意。姑無論兩人是否同時，左傳所記，乃是儒家一脈相傳的見解；季札評樂的言論，當然直接影響後人的思想。從歷史上看來，堯讓位給舜，舜讓位給禹，都是以文德而得天下。；儒家認為是盡美盡善的德政。成湯伐桀救民，武王伐紂救民，都是以武力而得天下；儒家認為是盡美而未盡善的德政。明乎此，就可瞭解孔子說舜之樂（大韶）盡美而又盡善，武王之樂（大武）盡美而未盡善，實在並非眞的聽樂評樂，只是按史說教而已。

「季札觀周樂」原文與解說

（一）吳公子來聘，請觀於周樂。使工爲之歌周南、召南，曰，「美哉！始基之矣！猶未也。然勤而不怨矣」。

（意譯）春秋戰國之時，吳國與魯國，素無交往。魯襄公二十九年，吳王命其少子季札到魯國訪問，魯襄公很優待他。季札要聽周朝傳下來的音樂，魯襄公便命樂工爲他逐一唱奏。給他唱周南、召南，季札說，「好啊！這便是文王教化的基礎了！可惜還有殷朝紂王的遺聲，所以未得完美；但，能勤勞政事，已無怨聲了！」

（解說）季札的評樂，實在是借周南、召南的詩來讚美文王的德。周朝之前，有紂王的暴虐，「亂世之音怨以怒」；武王克殷之後，由亂世變爲治世，故謂已無怨怒之聲了。周南、召南，乃是周、召兩地的民間詩歌。其實，「風」、「南」，皆是詩歌；一國的詩歌，

稱為「風」；一地的詩歌稱為「南」。有些註釋，說「南」乃是周、召兩地南方的民間詩歌，皆

因誤認「南」是方向的名稱。武王伐紂，得了天下之後，把周邑封給其弟旦，(周公旦，有德

政，後人稱為周公)；又把召邑封給其庶弟奭，(召公奭，有德政，後人稱為**召伯**；死後諡號康，

故又稱康公)。周、召兩地的民間詩歌，皆是文王時代傳留下來；文王的教化，被奪為教化的基

礎，故評「始基之矣」。其實，這些詩歌，皆為歷代相傳的民間詩歌；例如：

周南的「關雎」，列於「詩經」卷首，原是男子求偶的詩。「窈窕淑女，寤寐求之；求之不

得，輾轉反側」；實在是說，「追求她，成空想。睜眼想，閉眼想，夜長思不斷，輾轉到天光」。

召南的「摽有梅」，原是女子求偶的詩。「摽有梅，其實七兮。求我庶士，迨其吉兮」；實

在是說，「梅子紛紛落地，樹上還有七分。追求我的君子，莫誤美景良辰」。

後人釋詩，常是依據了季札評樂的途徑，不說是民間情歌，偏說是文王教化；硬要解為「文

王匹配后妃，得性情之正」等等，實嫌多事了！

(二)為之歌邶、鄘、衛，曰，「美哉！淵乎！憂而不困者也。吾聞衛康叔、武王之德如

是；；是其衛風乎？」

(大意)盡美而未盡善，實存忠非貞的憂愁苦，只是趙安患憂而已。

(意譯)為他唱邶風、鄘風、衛風，季札說，「好啊！聲調多麼深沉啊！雖有憂慮，但還不

至於困苦。我知道衛國康叔和武公的德化，入人最深；這必然就是衛風了！」

（解說）武王得了天下，把殷朝舊都朝歌以北，劃爲邶，南爲鄘，東爲衞；後來則合併爲衞。

周武王的同母少弟（封），被封於康，故稱康叔。康叔治衞，有德政；康叔的九世孫武公，繼其德政。季札評樂，把邶、鄘、衞，合在一起來說；實在是根據歷史演變。說「憂而不困」，乃由於衞是殷紂的舊地，仍存亂世的遺聲。

季札讚美衞風，即是讚美周公的德。其實，這些皆是三個地方的民間詩歌；例如：

邶風的「柏舟」云，「汎彼柏舟，亦汎其流；耿耿不寐，如有隱憂」；是抒情詩，却給後人解爲「賢臣憂讒，不忍棄國」。

鄘風的「柏舟」云，「汎彼柏舟，在彼中河；……母也天只，不諒人只」；是女兒矢志守節而埋怨母親逼她再嫁，故踏地呼天，「母親啊！爲甚不諒解我的心啊！」但却給後人解爲「賢臣矢志事君」的詩。

衞風的「淇澳」云，「瞻彼淇澳，綠竹猗猗；有斐君子，如切如磋，如琢如磨。……」；是讚美男子丰姿的詩，却被後人解爲「讚美武公的威儀」。

上述那些解說，實在皆是根據季札的評語而來；生活中的一切憂傷與喜悅，皆要說到「賢臣事君」，「文王德化」。

（三）爲之歌王，曰，「美哉！思而不懼，其周之東乎？」

（意譯）為他唱王風，季札說，「好啊！這是周平王東遷以後的詩吧？聽來是有憂思的，但還不至於畏懼；但比先王之樂，就大有差別了！」

（解說）武王之後，傳到第十二主幽王，因寵褒姒而廢了申后及太子宜臼。宜臼投奔申侯，請犬戎協助攻周；終於殺了幽王，登了帝位，是為周平王。周室因犬戎入侵而東遷，國力日衰；所以其樂與先王有別。

王風之內，有不少憂傷的詩，例如：「黍離」是因為看見禾稻結實纍纍，就不禁感歎「知我者謂我心憂，不知我者謂我何求；悠悠蒼天，此何人哉！」這是追問「究竟是誰，弄到如此田地」。後人解為「周室東遷，行役大夫，道徑宗廟宮室，已變稻田，憫念周室傾覆，不勝悵惘」。

這種解說，實在是根據季札的評語引伸得來。

（四）為之歌鄭，曰，「美哉！其細已甚，民弗堪也；是其先亡乎？」

（意譯）為他唱鄭風，季札說，「好啊！太過煩瑣，百姓忍受不了；只怕不能長治久安，先要亡國哩！」

（解說）鄭風是民間詩歌，雖然有不少談情說愛的詩；但也有性情敦厚的詩，例如：「將仲子」云，「將仲子兮，無踰我里，無折我樹杞。豈敢愛之，畏我父母。仲可懷也，父母之言，亦可畏也」。內容說，「這位男子啊！請你不要爬過我的屋來做那不守禮節的事」。三

段詩的結尾，分別說「父母之言，亦可畏也」；「諸兄之言，亦可畏也」；「人之多言，亦可畏也」。這實在是敦厚的抒情詩。除此之外，也有不少戀歌；例如：

約會愛人的「風雨」云，「風雨如晦，雞鳴不已；既見君子，云胡不喜？」這是率直的感情表露。

男女相逢的「野有蔓草」云，「有美一人，清揚宛兮。邂逅相遇，適我願兮」。這也是很率直的抒情詩。

對於這些率直的戀歌，季札訝它太過煩瑣，民不堪命，恐怕先要亡國。孔子根據這個意思，把鄭聲與佞人並列；後人更加引伸，遂造成了「亡國之音」的口號。宋儒朱熹就老實地把上述的三首詩列為淫詩。（詳見下文「鄭聲淫」與「亡國之音」）。其實，鄭國後來被韓國所滅；在戰國之中，鄭國並非最先亡的一個國，更不是因為民間有戀歌而亡國。

（五）為之歌齊，曰，「美哉！泱泱乎，大風也哉！表東海者，其太公乎？國未可量也！」

（意譯）為他唱齊風，季札說，「好啊！寬宏廣大，真有大國的威儀，堪為東方諸侯的表式，這不是太公的風範嗎？齊國的前程，正未可限量哩！」

（解說）周武王封太公望於齊。太公姓姜，（其祖先受封於呂，從其封姓，故名呂尚，字子牙。當日文王立其為師，號稱太公望。武王滅紂，皆得力於呂尚。）受封於齊地，乃通工商之業

，與漁鹽之利，百姓來歸，遂成大國。李札所說，是借齊詩來讚姜太公的賢能，也即是讚美文王

的德。其實，齊風之內，也有不少戀歌；例如：

「東方未明，顛倒衣裳」，是嘲笑生活無規律的人；後來被解作「諷刺君主起居無節」。

「東方之日」則說「年輕貌美的女人，來到我的住所，不顧離去」。這首「東方之日」，後

來也給朱熹列爲淫詩；這與鄭風的「野有蔓草」相似，都是說及與美女相遇的事。如果說鄭風煩

瑣，可能先要亡國；則齊風「東方之日」一類的詩歌，又怎當得起「決決乎，國未可量」的誇獎

呢？由此可見，季札評鄭風是按照鄭詩的內容，評齊風則是按照齊國的歷史；這都不是由聽音樂

得來的結論。

（六）爲之歌豳，曰，「美哉！蕩乎！樂而不淫，其周公之東乎？」

（意譯）爲他唱豳風，李札說，「好啊！坦蕩的胸襟！喜樂有度，絕不過份，這是周公避居

東都之時所作的詩吧？」

（解說）武王傳位給成王，成王年幼，由其叔周公旦攝政。其他兩位叔父（文王第三子，名

鮮，封於管，稱爲管叔鮮；文王第五子，名度，封於蔡，稱爲蔡叔度；兩位叔父，簡稱管、蔡），

極爲嫉妬，作流言以傷害周公。周公乃避居東都，作詩「鴟鴞」以明志。成王自悟其非，乃迎

歸。管、蔡大懼，挾紂王之子武庚叛變。成王命周公東征，終於殺了武庚及管叔，放逐了蔡叔，

奠定東南，改定官制，創立禮法；周之文物，因此大備。

周公避居東都所作的詩「鴟鴞」云，「鴟鴞鴟鴞，既取我子，無毀我室。……予羽譙譙，予尾翛翛，予室翹翹，風雨所漂搖，予維音曉曉」。其中涵意是，「惡鳥啊！你已經奪去我的兒，請勿再毀壞我的家。……我的羽毛脫落了，我的尾被毀了，我的窠已破了，風雨侵害，我只有哀鳴了！」

季札所說「其周公之東乎」，是指周公避流言，居東都，心胸坦蕩，作詩明志。「鴟鴞」是避流言之時所作。有些註釋，說「周公之東」是周公東征，又說此詩是誅武庚，平亂之後所作，皆有錯誤。

後人取周公所作之詩，以及讚美周公之詩，皆列於豳風之內。例如：

「七月」是周公所作的詩，專說農事，提醒成王要知道稼穡艱難。「我徂東山」則是周公慰勞出征將士的詩。「破斧」，「伐柯」等詩，則是後人讚美周公而作。季札讚美豳風，實在是要表彰周公的德。

（七）爲之歌秦，曰，「此之謂夏聲。夫能夏則大，大之至也！其周之舊乎？」

（意譯）爲他唱秦風，季札說，「這就是華夏的音樂了！秦本是西戎，能够變戎而爲夏，則氣象宏大，而且極大！這豈非周朝舊地的音樂麼？」

（解說）秦襄公佐周平王東遷，以避犬戎入侵。後來把犬戎驅逐，收回西周八百里土地；故說秦有周朝舊地的音樂。其實，秦風原是民間詩歌；例如：

「蒹葭」云，「蒹葭蒼蒼，白露爲霜；所謂伊人，在水一方」；是思念遠人的詩，被解爲「慨嘆招隱難致」。

「交交黃鳥」云，「彼蒼者天，殲我良人」；是痛惜三位良士殉葬穆公的輓歌。

「無衣」云，「豈曰無衣，與子同袍。王于興師，修我戈矛，與子同仇」；這是秦人號召團結抗敵的詩。

季札讚美秦樂，即是讚美周朝舊地之樂，也即是讚美文王之德。

（八）爲之歌魏，曰，「美哉！渢渢乎！大而婉，險而易行；以德輔此，則明主也」。

（意譯）爲他唱魏風，季札說，「好啊！這是中庸之聲！大而和順，險而易行；若能輔之以德，那就是賢明的君主了」。

（解說）魏本爲舜、禹的故鄉。渢渢是中庸之貌。既爲中庸，則可與爲善，亦可與爲惡；必須輔之以德，乃能爲善。其實，魏風也是民間詩歌，當然可以反映民間生活狀況；例如：

「葛屨」是說麻織的草鞋，穿起來實嫌寒酸。

「碩鼠」則是百姓怨官家收稅太重。「碩鼠碩鼠，無食我黍；三歲貫汝，莫我肯顧」。內容

是「大耗子啊！別再吃我的黍了」；餵了你整整三年，你却不顧我的死活！

「園有桃」是憂時的詩，「心之憂矣，其誰知之！其誰知之，蓋亦勿思」。後人解作「賢者

憂國，慨嘆國事日非」的詩。

季礼的評語，實在是按照「園有桃」這類的詩旨而發。這不是評樂，只是論史。

（九）爲之歌唐，曰，「思深哉！其有陶唐氏之遺民乎？不然，何憂之遠也？非令德之後，

誰能若是？」

（意譯）爲他唱唐風，季礼說，「憂思多麼深啊！若非品德高潔的唐堯後裔，又怎能有如此

深遠的憂思呢？」

（解說）唐爲堯之舊都。周成王之弟叔虞，被封爲唐侯。該地極爲貧瘠，百姓生活儉樸，憂

深思遠，有堯之遺風。季礼讚美唐風，旨在表彰堯的德行。其實，唐風只是該地的民間詩歌；例

如：

「蟋蟀」云，「蟋蟀在堂，歲聿其暮。今我不樂，日月其除。無已大康，職思其居」。這是

說，「從年頭到年尾，終日勤勞，不敢偷懶，也不敢找尋快樂」。

「有杕之杜」云，「有杕之杜，其葉湑湑。獨行踽踽，豈無他人」；是嘆息兄弟失和，自傷

無助，有如路邊杜樹一般孤獨。

季札的評語，只是依照這些詩的內容，來讚美唐堯之尙勤樸，能憂遠而已。

（十）爲之歌陳，曰，「國無主，其能久乎？」自鄶以下，無譏焉。

（意譯）爲他唱陳風，季札說，「國中無主，怎能支持得長久呢？」自鄶風之後，就沒有評語了。

（解說）陳是太昊（伏羲）的舊地。周武王曾把長女（大姬）許配給虞滿（舜的後裔），封他在宛丘之旁，是爲陳國。大姬因爲求神得子，故甚喜愛巫覡歌舞；上行下效，歌舞便成爲擧國的風俗。

陳風的詩歌，「宛丘」是敍述宛丘的人，天天都鼓聲不歇，歌舞不休；「坎其擊鼓，宛丘之下，無冬無夏，值其鷺羽」。後人解說此詩爲「諷刺在位官員，耽於歌舞」。

「東門之枌」是敍述東門外，宛丘枌楡之下，陳大夫子仲的兒女們，歌舞爲樂。擇了好日子，大家都去到南方的原野遊玩；女子們連麻都不績，只跑到市鎭去歌舞爲樂；「東門之枌，宛丘之栩，子仲之子，婆娑其下。穀旦于差，南方之原，不績其麻，市也婆娑……」

「東門之池」云，「東門之池，可以漚麻。彼美淑姬，可與晤歌」；這是說東門池側，可與美女晤談唱歌。後人解釋，則將美姬代表賢臣良士，說「國有良士，可振邦家」。

「東門之楊」云，「東門之楊，其葉牂牂，昏以爲期，明星煌煌」；這是敍述愛人約會的

詩。

「月出」云，「月出皎兮，佼人僚兮，舒窈糾兮，勞心悄兮」；這是因月出而思念美人。後人註釋謂「淫聲放蕩，無所畏忌，國雖有主，若無主也；其滅亡將不久也」。這就把亡國的禍根，歸到歌舞與女人身上，逐漸演成後人評樂所用的刻毒口號「亡國之音」。宋儒朱熹，指出陳風十首詩之中，有三首是淫詩；（就是上列「東門之池」，「東門之楊」，「月出」三首）；這當然是由季札的評語所引伸出來的見解。

在「詩經」裡，陳風之後，還有鄶風與曹風；季札都沒有評語。鄶是帝嚳的後裔，姓姬。周室衰微，鄶就被鄭桓公所滅。曹是周武王封了給叔弟振鐸，後爲宋所滅。「詩經」之內，鄶風曹風各四篇，多爲憂傷的詩。例如，鄶風的「羔裘」，曹風的「蜉蝣」，詩旨皆欠明朗；季札沒有評語，也是「左傳」作者的最佳處理方法。

以上把國風都評過了，隨着是評小雅，大雅，頌，舞。

（十一）爲之歌小雅，曰，「美哉！思而不貳，怨而不言，其周德之衰乎？猶有先王之遺民焉」。

（意譯）給他唱小雅，季札說，「好啊！一心緬懷周朝文王之德，對商殷紂王的暴虐，則怨

而不言；那是殷紂的遺民猶存，而周朝尚未與盛的詩歌了！」

（解說）小雅是諸侯、公、卿、大夫之詩，包括宴饗、贈答、感事、述懷等等。「詩經」卷五、卷六、是小雅；包括鹿鳴之什，白華之什，彤弓之什，祈父之什，小旻之什，北山之什，桑扈之什，都人士之什；每個「什」包括十篇，合共八十篇。例如：

「鹿鳴」是宴客的詩，「呦呦鹿鳴，食野之萃，我有嘉賓，鼓瑟吹笙。……」是喜樂熱鬧的詩。

「無羊」是讚美牧人的詩，充滿慶賀詞句，「誰謂爾無羊，三百維羣。……」；其內容是，「誰說你家羊兒少，一羣就是三百頭。」此詩的結尾，是吉利的祝賀，「來年豐收穀滿倉，添人添口喜洋洋」。

季札許小雅，只是根據歷史來讚美文王之德。

（十二）爲之歌大雅，曰，「廣哉！熙熙乎！曲而有直體，其文王之德乎！」

（意譯）給他唱大雅，季札說，「多廣大啊！聲音多和諧啊！聲調宛轉而結構端莊，那不是文王的盛德麼？」

（解說）大雅是天子的詩，如文王的肇周德，武王的定天下，成王的告太平，宣王的封諸侯，皆直陳王事，與小雅的體裁不同。「詩經」卷七爲大雅；包括文王之什，生民之什，蕩之

什，（前二者各十篇，後者十一篇），都是歌頌文王的詩。例如：

「文王」是周公追述文王的文德配天，肇造周室。

「生民」敍述周的始祖后稷之母姜嫄，如何獲得神賜，誕生了后稷；後來后稷又如何發揚農業，乃開展了周代的盛世。

季札評大雅，也是根據歷史來讚美文王之德。

（十三）為之歌頌，曰，「至矣哉！直而不倨，曲而不屈，邇而不偪，遠而不攜，遷而不淫，復而不厭，哀而不愁，樂而不荒，用而不匱，廣而不宣，施而不費，取而不貪，處而不底，行而不流；五聲和，八風平，節有度，守有序；盛德之所同也」。

（意譯）給他唱頌，季札說，「完美極了！正直而不倨傲，委曲而不屈撓，親近而不凌偪，疏遠而不離心，變化而不逾份，反覆而不煩厭，哀思而不憂愁，逸樂而不荒廢，應用而不貧乏，廣大而不誇張，博施而不靡費，義取而不貪婪，守道而不呆滯，運行而不越規；五聲和諧，體裁勻整，節奏有度，八音有序；這是商、周、魯、三個朝代所同的盛德了」。

（解說）頌是宗廟的音樂，是子孫歌頌祖宗功德的詩歌。當代的是魯頌，前一代的是周頌，再前一代的是商頌；合稱三頌。為了尊重文王之故，故排列次序，常把周頌放在開端，次為魯頌，末為商頌。「詩經」所列，周頌分為清廟之什（十篇），臣工之什（十篇），閔予小子之什

（十一篇）。魯頌（四篇），商頌（五篇）。三頌的特點如下：

周頌是以其成功告於太廟。魯頌則近乎小雅，不是用來告於神明，而是用來歌頌生人。商頌雖然用來祭祀先王，但常追述先王生平功德而非告於神明。

周頌的「清廟」，是祭祀文王的詩，讚美文王的德；「於穆清廟，蕭雝顯相。濟濟多士，秉文之德。……」

魯頌的「駉駉牡馬」，是歌頌魯公的馬，威儀壯麗，而魯公又能廣置賢能之士。

商頌的「猗與那與，置我鞉鼓，奏鼓簡簡，衎我烈祖」；則是祭祀開國之祖成湯的詩。內容是「祭祀儀式多麼壯盛啊！陳列了鞉鼓，鼓聲和諧，為了要使我烈祖喜悅。」

季札讚美商頌，乃是讚美成湯伐夏桀以救民；讚美周頌，乃是讚美文王、周公的盛德與武王伐殷紂以救民。他認為歷代君主，（成湯、文王、武王、成王），盛德皆同。季札評語所用的連串疊句，「直而不倨，曲而不屈，……」，皆是抽象的理論，只是要說「樣樣都恰到好處」；但說得撲朔迷離，對於實際的音樂創作，毫無助益。如果用它來指引音樂創作，或者用它來批評音樂創作，說了出來，等於沒有說。

（十四）見舞象箭、南籥者，曰，「美哉！猶有憾！」

（意譯）看見「象箭舞」，「南籥舞」，季札說，「好啊！只是尚有遺憾哩！」

（解說）文王的舞蹈，分爲文武兩種：

「象箾舞」是武舞，舞者手執舞竿，表演刺伐的動作。

「南箾舞」是文舞，舞者手執長笛，表演優雅的姿態。

「詩經」邶風有一首詩「簡兮」，是描述這兩種舞蹈的情狀：——第二段，「碩人俣俣，公庭萬舞，有力如虎，執轡如組」；是描述武舞。「壯健的舞者，力大如虎，揮動韁繩，其軟如絲」。第三段，「左手執箾，右手秉翟，赫如渥赭，公言錫爵」；是描述文舞。「舞者左手執竹笛，右手執雉羽，顏色如水汎鮮紅，非常艷麗；舞畢，就得到公侯讚賞，賜以美酒」。

舞樂並無歌詞。周頌之內，只有一篇「維清」是周公所作，爲祭祀文王的詩，唱着來配合舞蹈動作。「維清」的歌詞很簡短，「維清緝熙，文王之典。肇禋，迄用有成，維周之禎」；內容是，「清明繼光的祭祀，是文王的祀典。自始祀迄今，王業有成，爲周室的禎祥」。

舞樂既無歌詞，季札評舞就只能根據歷史。說及文王當時，已經獲得天下的三份之二，而尚未能使天下太平，（即是說，還未能登帝位），故仍有遺憾。「文王」並非生前的稱號，而是他死後，由武王追封的諡號。）

孔子認爲文王當時有了天下的三份之二，仍不失臣子的禮節，（仍然服事殷朝的紂王）實在是極爲難能之事；故讚美文王具有至德。「三分天下有其二，以服事殷；周之德，其可謂至德也已矣」。（論語，泰伯，第八）。儒家重視文德，不尙征伐；故對於文王的舞蹈，皆予讚美；

並非由於舞樂之美，舞容之壯。明白了此，則對於下文季札評「大武」的話，就更易瞭解。

（十五）見舞大武者，曰，「美哉！周之盛也，其若此乎?!」

（意譯）看見武王的「大武舞」，季札說，「好啊！周朝的興盛，難道竟是這樣的麼?!」

（解說）「大武」是武王之樂，其涵義爲「伐紂除害，其德能成武功」。武王討伐殷紂而得天下，季札認爲並非完美之事；「其若此乎」帶有譏諷之意。後來孔子說武王之樂「盡美矣，未盡善也」；實在是從此語引伸出來。

（十六）見舞韶濩者，曰，「聖人之弘也，而猶有慙德；聖人之難也！」

（意譯）看見商朝的「韶濩舞」，季札說，「成湯的度量多寬宏啊！可惜興師討伐，將夏桀放逐，不免有慙於德；聖人處事應變，多麼爲難啊！」

（解說）「韶濩」是湯之樂，亦稱「大濩」（濩與護通），其涵義爲「紹繼大禹之德政，護民之急」。成湯是討伐夏桀而得天下，也是有慙於德，故說聖人處事，實在爲難。這是以史說舞。

（十七）見舞大夏者，曰，「美哉！勤而不德，非禹其誰能修之！」

（意譯）看見夏禹的「大夏舞」，季札說，「好啊！能夠爲民勤勞而不自誇其德，除了禹，

誰能做得到呢！」

（解說）「大夏」是禹之樂，涵義爲「其德能光大中國」。季札的評語，是借大禹治水的功績來讚美禹的舞樂；這也是以史說舞。

（十八）見舞韶箾者，曰，「德至矣哉！大矣！如天之無不幬也，如地之無不載也；雖甚盛德，其蔑以加於此矣！觀止矣！若有他樂，吾不敢請已！」

（意譯）看見「韶箾舞」，季札說，「德行如此寬宏！多麼偉大啊！有如蒼天之無所不蓋，有如大地之無所不載；誰能勝過他呢?!我也看得够了！如果還有其他音樂，我也不想再聽了！」

（解說）「韶箾」是舜之樂，亦稱「簫韶」，「大韶」，或簡稱「韶」；其涵義爲「紹繼堯之德」。「尙書」云，「簫韶九成，鳳凰來儀」，乃是歌頌舜之賢德。

這裡連續評論了五種舞樂，從近代至遠代，逐步加強讚美的程度；先說周文王的文舞，武舞，再說以征伐得天下的武王與成湯之舞，最後說到以文德獲禪讓的禹與舜之舞。結束之處，是極力推崇舜的賢德，譽爲無與倫比。從文章結構言之，這是極爲卓越的筆法。

讀後應有的認識

左傳的「季札觀周樂」，是我國古代評樂的重要文獻。我們詳讀之後，必須能够明辨是非，

切勿再給那些糊塗樂論來挾持了我們的思路。

季札評樂，只是根據國風，大體說來，是依照「詩經」所排列的次序。他實在並非評樂，只是論詩；並非論全部的詩，只是論少數的詩；並非論詩的本身，只是評述該國的歷史；說史目的，只爲推崇堯、舜、禹、湯、文王、武王、周公的德政。這篇記述，更恰當的標題，應該是「季札藉詩舞以說史」。從此，我們應能正確地瞭解下列各項：

（一）韶樂盡善盡美與復古雅樂。

（二）鄭聲淫與亡國之音。

（三）與於詩，立於禮，成於樂。

請分別言之：

（一）韶樂盡善盡美與復古雅樂

「論語」云，「子謂韶。盡美矣，又盡善也；謂武，盡美矣，未盡善也」（八佾，第三）。

孔子之所以說舜的韶樂盡美盡善，而武王的大武，盡美而未盡善，實在是由季札評樂的話引伸出來。孔穎達註云，「舜以德受禪，故盡善；武王以征伐取天下，故未盡善」。由此可知，孔子說韶樂之美與善，並非由於音樂本身；只是由於韶樂是治世之樂。孔子所說，「樂必韶舞」（衞靈

公，第十五），乃是認定音樂該以韶樂為模範；即是說，修德要以舜為模範。

說到古代賢德的君主，除了舜，尚有堯、禹；為甚孔子不讚揚堯之樂「大章」與禹之樂「大夏」，而只推崇舜之樂「大韶」？讀了季札評舞的五段文字，就可明白：舜的賢德，高於一切，無與倫比；所以韶樂也就代表了治世的音樂。

許多人都有這個想法：「既然韶樂盡善盡美，為甚我們不考訂韶樂，把它演奏出來，以光耀我國的樂壇？」實在說來，韶樂不過是治世音樂的象徵，並非實際的音樂。

因為孔子說過「惡鄭聲之亂雅樂也」（陽貨，第十七）；各朝代的君主，不論真心或假意，皆要復興先王的雅樂。雅樂的理想目標，便是舜的韶樂。事實上，這是無法實現的理想；因為韶樂本來就是假想的音樂，並非具體的音樂。

「樂記」敍述魏文侯曾經老實對子夏說，不喜歡先王之樂。班固撰「前漢書」，便不勝慨嘆：「魏文侯最好古，而謂子夏曰，寡人聽古樂則欲寐，及聞鄭、衛，余不知倦焉。子夏辭而辨之，終不見納；自此禮樂喪矣！」

「孟子」（梁惠王章句下篇）也有記載，齊宣王曾經老實地對孟子說，「寡人非能好先王之樂也，直好世俗之樂耳」。這番話，使孟子不得不同意「今之樂，猶古之樂也」；並且說到「與民同樂勝於獨樂」。

這兩位君主（魏文侯，齊宣王）愛聽俗樂，好比今日人們之愛聽流行曲。凡愛音樂的人，當

然都愛那些趣味豐富的音樂，而不愛那些枯燥呆滯的音樂。司馬遷在「史記」裡說，「漢興，樂

家，有制氏，以雅樂聲律，世世在大樂官；但能紀其鏗鏘鼓舞，而不能言其義」。這說明各朝樂

官，世代相傳，毫無改進，把雅樂弄得虛有其表，只適用於宗廟祭祀，朝廷儀式；與大眾的日常

生活，可說是全無關係，又怎能使人愛它？

唐代詩人白居易的諷諭詩，最能反映出當時雅樂衰微的狀況。「五絃彈」，「華原磬」，都

有很實在的例證；「立部伎」說得更爲詳盡。白居易自註云，「太常選坐部伎無性識者，退入立

部伎；又選立部伎絕無性識者，退入雅樂部；則雅樂之聲可知也」。試讀「立部伎」中的一段：

「……太常部伎有等級，堂上者坐堂下立。堂上坐部笙歌清，堂下立部鼓笛鳴；笙歌一聲衆

側耳，鼓笛萬曲無人聽。立部賤，坐部貴，坐部退爲立部伎，擊鼓吹笛和雜戲。立部又退何所

任？始就樂懸操雅音。雅音替壞一至此，長令爾輩調宮徵！……」

爲甚要選最劣的樂手來奏雅樂？因爲雅樂只是拿來裝飾門面的東西。既無趣味，又無內容，

當然沒有人願意聽了。

隋、唐以後，各朝代的君主，爲了敷衍輿論，都有「復古雅樂」之舉。但，要根據神話式的

記載來做考古工作，結果只是演成鬧劇。「漢書，律曆志」記載黃帝使伶倫自大夏之西，崑崙之

陰，取竹斷兩節間而吹之，以爲黃鐘之宮。「制十二筒，以聽鳳之鳴；其雄鳴爲六，雌鳴亦六，

比黃鐘之宮，而皆可以生之，是爲律本」。又云，「考聲均律，必先立黃鐘之管，以九寸爲法」。

後人爲了考查「黃鐘九寸」，就引起了無窮的紛爭。

據說，古尺的長度，乃是依照黃鐘律管的長度而定；但，「黃鐘九寸」，到底是用那一種尺去量度的？「隋書音樂志」所記，只是漢代，便有十五種不同長短的尺。因爲尺的長短分歧，學者便設計纍黍粒以求尺。又要採取山西，南境羊頭山所產的黍才合標準；因爲相傳該地爲「神農得嘉穀之處」。但，記錄所載，「一黍之廣爲一分」，這個「廣」字，到底如何解釋？是橫黍還是縱黍？衆論紛紜，爭辯不休。他說，「古聖人定黃鐘之律，蓋合九九天數之全以立度。驗之今尺，縱黍百粒，得十寸之全；橫黍百粒，適當八寸一分」。這裡所說的八寸一分，就是「九九天數」。康熙帝就此規定，黃鐘律管的長度，是橫黍尺九寸；管中容黍一千二百粒。這樣雖然決定了黃鐘律管的長度與容量，但律管內的圍徑大小，又該如何決定呢？這又是爭論不休的材料。

各朝代的記載，皆云雅樂各有體制。這全是敷衍興論，根本並無改進。最滑稽的是宋朝，爲了黃鐘律管長度的爭論，雅樂改變了六次。第六次的改變，是宋徽宗命魏漢津考訂雅樂；魏氏就假託神仙，玄論陰陽，說古代黃帝是「以聲爲律，以身爲度」。他要度取帝中指，第四指，第五指各三節的長度，鑄鐘裁管，爲一代之樂制，賜名「大晟樂」。「薦之郊廟，禁除舊樂」；沿用了十多年，直至金人取汴，其樂遂亡。實際上，這些樂律，皆由鑄工隨時調正，根本不曾理會皇帝手指的長度；所以，樂律雖名爲屢變，而實未嘗有變。

明代樂家朱載堉在其所著「律呂精義」說及造律的三失，是「根本不正，考據不明，算術不精」；他所用的求律方法，是：「不宗黃鐘九寸，不用三分損益，不拘隔八相生，不取圍徑皆同」。朱載堉所提倡的「十二平均律」，實在比歐洲所用的「十二平均律」早了百年；可惜當時只是「宣付史館，以備稽考，未及施行」。（見「明書」）。歐洲樂律，早就承受了希臘畢達哥拉斯以絃度調於先，諸和學被物理學發展於後；音樂與科學携手，遂有長足之進步。我國則相沿以管度調，根據神話式的傳說來做考證；各朝雅樂，只求復古，不求創新，如何能產生善與美的作品呢？

許之衡著「中國音樂小史」（商務，萬有文庫第一集），第五章「歷代雅樂俗樂變遷之概觀」，把各朝音樂劃分爲九個時代：

周──雅樂極盛，俗樂浸興時代。

秦──雅樂殘缺，俗樂漸盛時代。

漢──雅樂尚存，俗樂日盛時代。

魏至隋──雅樂俗樂雜亂時代。

唐──俗樂大盛，雅樂混入俗樂時代。

宋──樂律紛更，雅樂難復時代。

遼，金，元——雅樂俗樂混亂殘缺時代。

明——雅樂式微，雜用俗樂時代。

清——乾隆以前爲修明雅樂時代。

乾隆以後爲俗樂淫哇時代。

這樣漸層變化的時代劃分，看來極爲齊整；但他假設周朝爲「雅樂極盛」，則未免流於武斷。孔子曾經說過，「惡鄭聲之亂雅樂也」；就可見從來雅樂只是虛有其表，全然無法與俗樂抗衡。

許氏把秦朝列爲「雅樂殘缺」，大概是根據各朝史志所記「秦火以後，禮崩樂壞」的話而來。其實，好的音樂，並非焚書坑儒就能全部消滅；而且，有秦一代，包括秦二世在內，統治期間，只不過十五年，又怎能把歷代雅樂掃除得乾乾淨淨？

至於「樂經失傳」之說，早經歷代學者考查清楚，認定樂之綱目具於「禮記」，樂之歌詞具於「詩經」，其鏗鏘鼓舞傳在伶官。「漢初制氏所記，蓋其遺譜，非別有一經爲聖人手定也」。這是六朝，沈約的見解。明朝樂家劉濂也說過，「詩三百篇，樂經也；世儒未之深考耳」（樂經元義）。不論中外，古代所記錄的樂譜，皆是依附歌詞而存在；這是值得我們注意的事。清朝樂家邵懿辰云，「樂本無經也；樂之原，在詩三百篇之中；樂之用，在禮十七篇之中。先儒惜樂經之亡，不知四術有樂，六經無樂；樂亡，非經亡也」（禮經通論）。明朝樂家朱載堉說得好，

「俗樂與則古樂亡」，與秦火不相干也」。

許氏說及清朝「乾隆以前是修明雅樂時代，乾隆以後是俗樂淫哇時代」；我們對此應該有所認識：

乾隆以前，康熙曾經大規模從事復古雅樂；這實在是愚民政策。請詳說如下：

滿清入關，從順治元年至康熙初年的二十多年間，滿洲人利用虎倀，招納降臣，開科取士，與文字獄，以建立其統治的權力。康熙十二年以後，便改用了懷柔政策；第一步是薦舉山林隱逸，第二步是薦舉博學鴻儒。可是，只能收到二三等的人物；真正的學者，沒有一個被網羅得到。直至康熙十八年，開「明史館」，便得到很大的成功。因為許多學者，對於國故文獻，十分愛戀；別些事情不肯與滿人合作，而這件事，卻勉強遷就了。（詳細內容，請參考梁啓超著「中國近三百年學術史」）。康熙帝本人對於學問的態度是熱心的，他把音樂帶回古代去。然而，徒然復古，不尚創作，只是「模仿古人」，並非「創立新生」。這是開倒車的措施，全然無法與歐洲中世紀的文藝復興相比。

乾隆以後，民間音樂日漸流行；湖北黃岡、黃陂的調子（簡稱二黃），更得人愛；乾隆帝也着了迷，設立「昇平署」，競奏新樂。許氏列為「俗樂淫哇時代」，蓋即指此。其實，雅樂本來就是假想音樂，復古雅樂本來是愚民政策。徒有其表的雅樂，根本無法與感情豐富的俗樂對敵。清代樂家徐新田說得好，「俗樂雖俗，不失為樂；雅樂雖雅，乃不成樂」（管色考）。讀了

這段評語，夢想復興雅樂的人們，可以醒過來了！

多謝史學家們的考證，堯、舜之治，不過是儒、墨的政治烏托邦；因此，孔子所說「韶樂盡

善盡美」的話，只是讚美理想的治世音樂；歷代的「復古雅樂」，也只是一種撲朔迷離的幻想而

已。

(二)鄭聲淫與亡國之音

左傳有言，「煩手淫聲，慆堙心耳，乃忘和平，謂之鄭聲」。到底，鄭聲是否壞的音樂？我

們必須詳細觀察。

「煩手」（或作「繁手」）是較為複雜的奏法，「淫聲」是「聲過於文」，是較為華麗的音

調。（「淫」的原意是「太多」，並不是「淫邪」，這點必須認清）。音樂既然是較複雜，較華

麗，使人聽了就感到興奮；故謂「乃忘和平」。雅樂的最高境界是靜與淡，以之忘欲，以之修

德，對於華麗的音樂，視為敵對。單穆公云，「若聽樂而震，觀美而眩，患莫甚焉」（國語）。

季札評鄭風云，「其細已甚，民弗堪也；是其先亡乎？」雖然把鄭聲與亡國合在一起來說，却未

曾提出「亡國之音」的口號。這句刻毒的罵人口號，是經過幾個朝代，逐漸演變而成。請分別言

之…

(1)孔子根據季札評樂的話，把鄭聲與壞人並列：「放鄭聲，遠佞人；鄭聲淫，佞人殆」（衞靈公，第十五）。又說，「惡鄭聲之亂雅樂也」（陽貨，第十七）。孔子偏尚質樸，他說過，「先進於禮樂，野人也；後進於禮樂，君子也。如用之，則吾從先進」（先進，第十一）。為了他不喜歡「聲過於文」的音樂，所以說「鄭聲淫」；但後人却把這「淫」字解作「淫邪」，使「鄭聲淫」的涵義，與原意有了很大的差別。

(2)孔子的門人子夏（卜商）對魏文侯說，「鄭音好濫淫志，宋音燕女溺志，衞音趨數煩志，齊音傲僻喬志；此四者皆淫於色而害於德，是以祭祀弗用也」。這是說，鄭樂太華麗，宋樂太柔美，衞樂太急促，齊樂太強烈；都不適用作祭祀。子夏說到當時的新樂，（就是魏文侯所愛的音樂），指其失去尊卑的禮法，不能道古，五音淆亂，「如此，則國之滅亡無日矣！」這種理論，實在是根據季札評樂的話，加入倫理觀點，作警惕性之規諫。

(3)司馬遷作「史記」也是秉持史官的見解，來規諫君主。他在「樂書」內記述衞靈公在濮水之上，夜聞琴聲，使師涓聽而寫之；後來將此曲奏給晉平公聽，晉平公的樂師（師曠）便撫而止之曰，「此亡國之音也，不可聽！」師曠解釋，這些樂曲是師延為紂王所作的靡靡之樂。「武王伐紂，師延自投於濮水之中；故聞此聲，必於濮水之上。先聞此聲者，國削」。這是用鬼神故事來說明濮水之樂乃是昔日紂王的享樂音樂，這種享樂的音樂，足以使到身死國亡；這是警惕性的規諫。

「前漢書」云，「世衰民散則邪勝正，殷紂棄先祖之樂，乃作淫聲，用變亂正聲，以悅婦人」。這些話，不再說「鄭之先亡」，而直說「紂因享樂而亡國」。這是直斥享樂的音樂爲「亡國之音」。

(4)「隋書，音樂志」敘述由西域傳入中國的龜玆樂大盛，高祖極不滿意，向羣臣說，「公等對親賓宴飲，宜奏正聲；聲不正，何可使兒女聞也！」記錄上寫着「帝雖有此勅，而竟不能救」。這是站在倫理道德的立場，排斥外來的音樂。帝雖有令而衆臣不聽，可見當時只是循例勸阻，並非刻意禁止；而且，風氣所趨，實在禁也禁不了。

「隋書」云，「陳後主唯賞胡戎樂，就樂無已；於是繁手淫聲，爭新哀怨。後主亦能自度曲，親執樂器，悅玩無倦。雖行幸道路或時馬上奏之，樂往哀來，竟以亡國」。這些史志記載，把外來音樂與哀怨新聲，皆列爲不正之樂，皆視爲不祥的「亡國之音」。以後，維護雅樂的學者以及熱心衞道的人士，都用了「亡國之音」來做罵人的口號。

(5)因爲孔子說過「鄭聲淫」，衞道之士便認爲，鄭聲所用的歌詞，實際上即是鄭風的詩；於是鄭風遂遭歧視。宋儒朱熹指出「詩經」裡共有二十四首淫詩，而鄭風却佔了十五首。下列是朱熹所指的淫詩：

（鄭風）將仲子，遵大路，有女同車，山有扶蘇，蘀兮，狡童，褰裳，丰，東門之墠，風雨，子衿，揚之水，出其東門，野有蔓草，溱洧。

（陳風）東門之池，東門之楊，月出。

（王風）采葛，丘中有麻。

（齊風）東方之日。

（邶風）靜女。

（衞風）木瓜。

（鄘風）桑中。

到底朱熹所指的淫詩內容如何？試看衞風「木瓜」的原文：

投我以木瓜，報之以瓊琚，匪報也，永以爲好也。

投我以木桃，報之以瓊瑤；匪報也，永以爲好也。

投我以木李，報之以瓊玖，匪報也，永以爲好也。

把第一段譯爲語體文，是「她送我以木瓜，我拿珮玉來報答；不是報答，只表示永遠愛着她」。

這是一首經過美化的情歌。如果用弗洛德的精神分析來解說，木瓜，蜜桃，紅李，都是女子肉體上的器官象形；而瓊琚，瓊瑤，瓊玖，皆指珮玉，乃是男子肉體上的器官象形。學者們當然洞悉這種化裝技術，於是勉強解釋：「齊國曾經幫助衞國打退了入侵的狄，救了衞。這詩乃是勸衞國的人報答齊國的恩德」。但朱熹則毫不留情，一口咬定這首是淫詩，對於衞道之士看來，眞是大煞風景之事！

其實，這樣經過化裝的詩歌，民間情歌裡多的是。例如，鄭風的「女日雞鳴」，內容與衛風的「木瓜」並無分別。這是該詩的開始與結尾：

「女曰雞鳴，士曰昧旦。……知子之好之，雜佩以報之」。內容是：「女的說，雞啼了；男的說，天還未全亮呀！」這是男子賴在床上，不肯起來。最後連續說了三次要用佩玉來報答女子的關懷，體貼，情愛。一般註釋，都是「妻子勸戒丈夫早起」。其實，這顯然與「木瓜」一樣，是描述一雙愛人的幽會；可是，朱熹却未有把它列爲淫詩。

王風的「采葛」很簡潔，原文是：

彼采葛兮，一日不見，如三月兮。

彼采蕭兮，一日不見，如三秋兮。

彼采艾兮，一日不見，如三歲兮。

這實在是思念愛人的詩。「小序」釋爲「懼讒也」。鄭玄註云，「以采葛喻臣以小事使出，以采蕭喻臣以大事使出，以采艾喻臣以急事使出」。朱熹則毫不留情地說，「此淫奔之詩」。

其實，「采葛」的詩句，並沒有像「關雎」那般率直：「窈窕淑女，寤寐求之；求之不得，輾轉反側」。如果「采葛」被指爲淫詩，則「關雎」也應同樣被指爲淫詩。但，孔子曾經讚美「詩三百」是「思無邪」，又讚美「關雎」是「樂而不淫」，是「洋洋乎盈耳哉」；漢，匡衡曾註云，「妃匹之際，生民之始，萬福之原；婚姻之禮正，然後品物遂而天命全」。朱熹只好說「

「關雎」是「得其性情之正，聲氣之和」。這樣釋詩，實在皆是裝模作樣，言不由衷。後人循此途徑去解說「詩經」，所鬧的笑話，真是層出不窮。下列是一些顯著的例：

漢，班固撰「白虎通」云，「孔子曰，鄭聲淫，何？鄭國土地，民人山居谷汲，男女錯雜，為鄭躅之聲以相悅懌，故邪僻；聲皆淫色之聲也」。所謂「躅躅之聲」，是行而不進的歌聲。這是鄉村歌謠特有的徐緩風格，處處相同，並非只是鄭國特有。「鄭聲淫」的「淫」字，在此直指為「淫色之聲」。由於刊印錯誤，又把「山居谷汲」，錯印為「山居谷浴」；使鄭道之士，想到男男女女，赤條條，一邊洗澡，一邊唱歌；這就非嚴斥不可了！

「樂記」云，「鄭衞之音，亂世之音也」。這實在只是根據歷史來解說音樂；因為紂王的都城是朝歌，武王得了天下之後，把朝歌以東的地方，改稱為衞，衞樂便是紂王所遺留下來的「亂世之音」。（請閱季札評樂的第二段）

「樂記」，「桑間濮上之音，亡國之音也」。後人註云，「濮水之上，地有桑間者，其音乃亡國之音也」。後漢，劉熙著「釋名」，解說樂器「空筷」為「空國之侯」；他說，「空筷，師延所作靡靡之樂也；後出於桑間濮上之地，蓋空國之侯所存也。師涓為晉平公鼓焉。鄭、衞，分其地而有之，遂號鄭、衞之音，謂之淫樂也」。這是根據「史記」的神話穿鑿而成的材料。樂器「空筷」被解為「師延所作靡靡之樂」；把樂器與樂曲混而為一，實在胡鬧。又說，「濮上桑間，地相近而樂異：濮上之音，乃衞靈公於濮上所聞，命師涓寫之者；桑間之音，乃衞詩桑中

也」。這樣的解說，更爲糊塗；硬把「桑間」當作詩「桑中」，實在錯誤；而「桑中」乃是鄘風的詩，並非衞風的詩；讀書人眞是愈讀愈糊塗了！

朱熹說衞詩云，「衞國地濱大河，其地肥饒，不費耕耨；故其人心怠惰。其人情性如此，則其聲音亦淫靡；故聞其樂，使人僻慢而有邪僻之心也」。

朱熹說鄭詩云，「鄭衞之樂，皆爲淫聲；然以詩考之，衞猶爲男悅女之辭，而鄭皆爲女惑男之語。衞人猶多刺譏懲創之意，而鄭人幾於蕩然，無復羞愧悔悟之萌；是則鄭聲之淫，甚於衞矣」。

這樣的解說，又給後人附會引伸，「夫子云鄭聲淫而不及衞，何也？衞詩所載，皆男奔女；鄭詩所載，皆女奔男；所以放之。聖人之意，微矣！」文人如此解詩，實在奇妙！男人追女人不算壞，女人追男人則壞透；如果孔子知道他們如此解說「放鄭聲」，必被氣煞了！

其實，鄭國的詩，在春秋之時，並未有被歧視。根據「左傳」的記載，列國聘饗賦詩，也常有採用鄭詩：

鄭伯去晉國，子展賦「將仲子」。

鄭伯宴趙孟子，太叔賦「野有蔓草」。

鄭國六卿餞韓宣子，子齹賦「野有蔓草」，子叔賦「褰裳」，子游賦「風雨」，子旗賦「有女同車」，子柳賦「蘀兮」。

上列六首詩，皆是後來朱熹所指的淫詩。為甚當時沒有人起來斥責？由此可見，「鄭聲淫」

這句話，乃是後人把它解壞了，失去原來的意旨。

由「鄭聲淫」的評語，演變而成「亡國之音」的口號，並非一朝一夕完成。其中原因，包括

了史官規諫歷代的君主，儒者維護先王的雅樂，文人排斥外來的新樂，衞道之士鄙視民間的戀

歌。然而，民間詩歌常用男女戀愛為題材，孔子既然說過「詩三百」是「思無邪」，學者們便不

得不另尋解說之法。「詩序」云，「詞則託之男女，義實關乎君臣友朋」，每有戀歌，就解為

「思君子」、「刺衰微」，真可謂用心良苦！到了今日，當我們徹底明白其中原因之後，就應該

曉得，「鄭聲淫」、「亡國之音」的口號，實在不宜亂用了。

(三)興於詩，立於禮，成於樂

孔子說，「興於詩，立於禮，成於樂」（論語，泰伯，第八）。這說明，詩以啟發情志，禮

以訓練秩序，樂以培養和諧；身心合一，乃得成為完人。

孔子命其子（伯魚）學「詩」，說明不學周南、召南的詩，就等於面牆而立（見陽貨，第十

七）；又說，「志於道，據於德，依於仁，游於藝」（述而，第七）；由此可見，孔子的教育方

法是禮樂並重。禮是由外而內的紀律訓練，樂是由內而外的和諧培養。六藝之運用，不獨要發展

智慧，而且要鍛鍊身體，陶冶德性。智德合一，身心和諧，乃是教育最高目標；這是孔子的教育卓見。

墨子的人生目標在於「自苦濟世」。他的「非樂」見解，認定音樂是廢時失事；若能掃除音樂，便可增加生產效率。這種「非樂」的見解，乃是僅見「有之」之利，而不見「無之」之益；正如建屋的人，以室內有空地為可惜；難怪荀子評他「蔽於用而不知文」（解蔽篇）。程繁也評墨子的「非樂」是給馬拖車而不給馬吃草，拉緊弓弦而永不放鬆，怎合常理呢？【原文云，「猶馬駕而不稅，弓張而不弛；無乃非有血氣者之所能至耶？」（三辯）】由此可見，孔子所禮樂並重的教育方法，直至今日，仍然是最完美的教育方法。

孔子雖然也如季札一樣讚美周南、召南；但孔子並不是像季札那樣只根據歷史來說音樂。孔子尊重嚴肅典禮所用的韶樂，同時也讚美充實生活所用的民歌；他沒有離開生活去空談音樂之美。對於男女戀愛歌曲，他認為是「樂而不淫」，是「思無邪」。後來的學者們，却離開生活以說樂，只按義理去說詩，於是誤解叢生，殊為可惜！

根據孔子的教育方法，風、雅、頌，皆有不同的內容，也有不同的形式；在不同的場合，該用不同的音樂。事實上，雅樂與民歌，並非敵對而可共存，也並非只有雅頌，才是好音樂。孔子所提倡的音樂是實踐的、生活的音樂，而非空談的、假想的音樂。因此，我們實施音樂教育，必須注重實踐。讓每個人眞的用內心去感受音樂、發表音樂；惟有眞的用感情去感受、發表，然後

音樂纔能够「善民心，移風俗」。

結 論

詳讀「季札觀周樂」之後，我們的結論可以歸納爲三項：

(一)不要以爲韶樂真的是盡善盡美的音樂

韶樂是假想的治世音樂。縱使韶樂清高雅淡，能達到音樂最高境界，能使孔子在齊「三月不知肉味」，讚它「不圖爲樂之至於斯也」（述而，第七）；它只是屬於哲人的音樂，並不是人人能懂的音樂，也不是人人愛聽的音樂。

我們並不反對那些哲人的音樂，但切勿強迫人人去愛它。我們要運用那些人人能懂的音樂來帶引人人進入至善至美的心靈境界；却不是使用那些人人不懂的音樂來使人人裝模作樣地去聽。

魏文侯聽古樂也要打瞌睡，又怎能責怪一般聽衆呢！

我們推行音樂教育，必須推行實際的生活音樂而不是推行假想的音樂。與其讚美那些出世的、離羣的音樂，（例如，老叟的擊壤歌，滄浪的漁父辭）；毋寧讚美那些入世的、振奮的音樂，（例如，黃帝的渡漳歌，管仲的黃鵠歌、上山歌、下山歌）。與其讚美那些悲傷的、消極的音樂，

（例如，張良的月夜散楚歌，蔡琰的胡笳十八拍）；毋寧讚美那些壯烈的、積極的音樂，（例如，彌衡的漁陽三撾，梁紅玉的陣前擂鼓）。音樂之中，並非只有文靜的境界纔美，（例如，白居易的「此時無聲勝有聲」）；同時不能沒有豪邁的氣槪，（例如，岳武穆的「踏破賀蘭山缺」）。音樂教育，必須靜動兼蓄，文武並用；只取其一，便不健全；猶如鳥有兩翼，缺去其一，怎能飛翔呢？

（二）民間詩歌是生活的詩歌，不應被輕視

孔子說「鄭聲淫」，只是把季札評樂的意見，加以引伸。孔子愛好質樸，不想聲過於文；並非斥責戀歌。

孔子讚美周南、召南，讚美「關雎」，說它「思無邪」，並非如後人所註解「后妃配文王，得性情之正」；而是尊重那些歌頌愛情生活的民間詩歌。

民間詩歌，字句雖然淺易，寓意常是精深。例如，客家山歌，就有很多優秀作品：

入山看見藤纏樹，出山卽見樹纏藤。

樹死藤生纏到死，藤死樹生死也纏。

（羅香林集「粵東之風」）

買梨莫買蜂咬梨，心中有病沒人知。

因為分梨故親切，誰知親切轉傷離。

　　　　　（黃公度「人境盧詩草」）

因此，不必把民間戀歌看作是淫詩。表現手法可能有高有低，我們只須去蕪存菁，仍然能夠蒐集許多佳作；實在不宜亂用「亡國之音」的口號去加詆譭。反之，我們應該善用民間詩歌，好把它發揚光大，成為優秀的民族音樂。

㈡以音樂充實生活

音樂是精神的營養素；我們的日常生活之中，不能缺少音樂。希臘古哲柏拉圖有言，「音樂之於精神，猶空氣之於身體」。這種見解，與我國古代聖賢禮樂並重的教育方法，完全一致。

生活的音樂，必須是實踐的，而不是虛幻的；是與眾共樂的，而不是離羣獨樂的。假想的韶樂既然不存在，我們就必須秉持「大樂必易」的明訓，努力創作。禮失可求諸野，樂失亦可求諸野。

許多人總是追懷既往的古樂，輕視創作的新樂。他們認為我國古樂，已經盡善盡美；「詩經」內的風、雅、頌，已經包羅萬有，為甚還要創作新樂？他們沒有想到，文化生命就如一條河流，決不能停留不動。徒然復古，生命即成絕路；必須「日日新，又日新」，努力創作，然後能

夠擺脫死亡的威脅。我們民族的優秀音樂，並非存在於撲朔迷離的遠古；我們必須把握現在，以創造未來。

目前由於音響器材之蓬勃進步，使我們生活在各式各樣的音樂之中。優秀的音樂，未嘗沒有；可是，為數不多。那些新派音樂，盡是離羣獨樂；以其出世之遐思，實在無法做入世之事。那些洋化音樂，盡是外來聲調；把民族正氣，全部遺忘。那些商場音樂，盡是談情說愛；把堅強意志，無形消解。那些俚俗音樂，盡是嬉笑打諢；把污言穢語，當作時髦。那些政治音樂，盡是口號呼喊，把藝術修養，從根抹煞。凡此種種，皆屬於偏激的、畸形的、不健康的音樂；並不適合人人用來充實日常生活。我們必須重新認識孔子的教育方法，把優秀的民族精神，貫注於音樂創作之中，使我國民，皆能享受愉快健康的音樂生活。從此，我們必須緊記這三項原則：

㈠切勿只用歷史去評樂。

㈡切勿拋棄實踐去說樂。

㈢切勿離開生活去談樂。

滄海叢刊已刊行書目 (八)

書　　　名	作　者	類	別
文 學 欣 賞 的 靈 魂	劉 述 先	西 洋 文	學
西 洋 兒 童 文 學 史	葉 詠 琍	西 洋 文	學
現 代 藝 術 哲 學	孫 旗 譯	藝	術
音 樂 人 生	黃 友 棣	音	樂
音 樂 與 我	趙 琴	音	樂
音 樂 伴 我 遊	趙 琴	音	樂
爐 邊 閒 話	李 抱 忱	音	樂
琴 臺 碎 語	黃 友 棣	音	樂
音 樂 隨 筆	趙 琴	音	樂
樂 林 蓽 露	黃 友 棣	音	樂
樂 谷 鳴 泉	黃 友 棣	音	樂
樂 韻 飄 香	黃 友 棣	音	樂
樂 圃 長 春	黃 友 棣	音	樂
色 彩 基 礎	何 耀 宗	美	術
水 彩 技 巧 與 創 作	劉 其 偉	美	術
繪 畫 隨 筆	陳 景 容	美	術
素 描 的 技 法	陳 景 容	美	術
人 體 工 學 與 安 全	劉 其 偉	美	術
立 體 造 形 基 本 設 計	張 長 傑	美	術
工 藝 材 料	李 鈞 棫	美	術
石 膏 工 藝	李 鈞 棫	美	術
裝 飾 工 藝	張 長 傑	美	術
都 市 計 劃 概 論	王 紀 鯤	建	築
建 築 設 計 方 法	陳 政 雄	建	築
建 築 基 本 畫	陳 榮 美 楊 麗 黛	建	築
建 築 鋼 屋 架 結 構 設 計	王 萬 雄	建	築
中 國 的 建 築 藝 術	張 紹 載	建	築
室 內 環 境 設 計	李 琬 琬	建	築
現 代 工 藝 概 論	張 長 傑	雕	刻
藤 竹 工	張 長 傑	雕	刻
戲 劇 藝 術 之 發 展 及 其 原 理	趙 如 琳 譯	戲	劇
戲 劇 編 寫 法	方 寸	戲	劇
時 代 的 經 驗	汪 琪 彭 家 發	新	聞
大 眾 傳 播 的 挑 戰	石 永 貴	新	聞
書 法 與 心 理	高 尚 仁	心	理

滄海叢刊已刊行書目 (七)

書　　　　名	作　　者	類　　　　別
印度文學歷代名著選 (上)(下)	糜文開編譯	文　　　　學
寒 山 子 研 究	陳 慧 劍	文　　　　學
魯 迅 這 個 人	劉 心 皇	文　　　　學
孟 學 的 現 代 意 義	王 支 洪	文　　　　學
比 較 詩 學	葉 維 廉	比 較 文 學
結構主義與中國文學	周 英 雄	比 較 文 學
主 題 學 研 究 論 文 集	陳鵬翔主編	比 較 文 學
中 國 小 說 比 較 研 究	侯 健	比 較 文 學
現 象 學 與 文 學 批 評	鄭 樹 森 編	比 較 文 學
記 號 詩 學	古 添 洪	比 較 文 學
中 美 文 學 因 緣	鄭 樹 森 編	比 較 文 學
文 學 因 緣	鄭 樹 森	比 較 文 學
比 較 文 學 理 論 與 實 踐	張 漢 良	比 較 文 學
韓 非 子 析 論	謝 雲 飛	中 國 文 學
陶 淵 明 評 論	李 辰 冬	中 國 文 學
中 國 文 學 論 叢	錢 穆	中 國 文 學
文 學 新 論	李 辰 冬	中 國 文 學
離 騷 九 歌 九 章 淺 釋	繆 天 華	中 國 文 學
苕 華 詞 與 人 間 詞 話 述 評	王 宗 樂	中 國 文 學
杜 甫 作 品 繫 年	李 辰 冬	中 國 文 學
元 曲 六 大 家	應 裕 康 王 忠 林	中 國 文 學
詩 經 研 讀 指 導	裴 普 賢	中 國 文 學
迦 陵 談 詩 二 集	葉 嘉 瑩	中 國 文 學
莊 子 及 其 文 學	黃 錦 鋐	中 國 文 學
歐 陽 修 詩 本 義 研 究	裴 普 賢	中 國 文 學
清 真 詞 研 究	王 支 洪	中 國 文 學
宋 儒 風 範	董 金 裕	中 國 文 學
紅 樓 夢 的 文 學 價 值	羅 盤	中 國 文 學
四 說 論 叢	羅 盤	中 國 文 學
中 國 文 學 鑑 賞 舉 隅	黃 慶 萱 許 家 鸞	中 國 文 學
牛 李 黨 爭 與 唐 代 文 學	傅 錫 壬	中 國 文 學
增 訂 江 皋 集	吳 俊 升	中 國 文 學
浮 士 德 研 究	李 辰 冬 譯	西 洋 文 學
蘇 忍 尼 辛 選 集	劉 安 雲 譯	西 洋 文 學

滄海叢刊已刊行書目 (六)

書　　　　名	作　者	類	別
卡薩爾斯之琴	葉　石　濤	文	學
青　囊　夜　燈	許　振　江	文	學
我永遠年輕	唐　文　標	文	學
分　析　文　學	陳　啓　佑	文	學
思　　想　　起	陌　上　塵	文	學
心　　酸　　記	李　　　喬	文	學
離　　　　訣	林　蒼　鬱	文	學
孤　　獨　　園	林　蒼　鬱	文	學
托塔少年	林　文　欽　編	文	學
北　美　情　逅	卜　貴　美	文	學
女兵自傳	謝　冰　瑩	文	學
抗戰日記	謝　冰　瑩	文	學
我在日本	謝　冰　瑩	文	學
給青年朋友的信 (上)(下)	謝　冰　瑩	文	學
冰　瑩　書　柬	謝　冰　瑩	文	學
孤寂中的廻響	洛　　　夫	文	學
火　　天　　使	趙　衞　民	文	學
無塵的鏡子	張　　　默	文	學
大　漢　心　聲	張　起　鈞	文	學
回首叫雲飛起	羊　令　野	文	學
康莊有待	向　　　陽	文	學
情愛與文學	周　伯　乃	文	學
湍　流　偶　拾	繆　天　華	文	學
文　學　之　旅	蕭　傳　文	文	學
鼓　　瑟　　集	幼　　　柏	文	學
種子落地	葉　海　煙	文	學
文　學　邊　緣	周　玉　山	文	學
大陸文藝新探	周　玉　山	文	學
累廬聲氣集	姜　超　嶽	文	學
實　用　文　纂	姜　超　嶽	文	學
林下生涯	姜　超　嶽	文	學
材與不材之間	王　邦　雄	文	學
人　生　小　語 (一)(二)	何　秀　煌	文	學
兒　童　文　學	葉　詠　琍	文	學

滄海叢刊巳刊行書目 (五)

書　　　　　名	作　　者	類	別
中西文學關係研究	王　潤　華	文	學
文　開　隨　筆	糜　文　開	文	學
知　識　之　劍	陳　鼎　環	文	學
野　　　草　　　詞	韋　瀚　章	文	學
李　韶　歌　詞　集	李　　韶	文	學
石　頭　的　研　究	戴　　天	文	學
留　不　住　的　航　渡	葉　維　廉	文	學
三　十　年　詩	葉　維　廉	文	學
現　代　散　文　欣　賞	鄭　明　娳	文	學
現　代　文　學　評　論	亞　　菁	文	學
三　十　年　代　作　家　論	姜　　穆	文	學
當　代　臺　灣　作　家　論	何　　欣	文	學
藍　天　白　雲　集	梁　容　若	文	學
見　　賢　　集	鄭　彥　棻	文	學
思　　齊　　集	鄭　彥　棻	文	學
寫　作　是　藝　術	張　秀　亞	文	學
孟　武　自　選　文　集	薩　孟　武	文	學
小　說　創　作　論	羅　　盤	文	學
細　讀　現　代　小　說	張　素　貞	文	學
往　日　旋　律	幼　　柏	文	學
城　市　筆　記	巴　　斯	文	學
歐　羅　巴　的　蘆　笛	葉　維　廉	文	學
一　個　中　國　的　海	葉　維　廉	文	學
山　外　有　山	李　英　豪	文	學
現　實　的　探　索	陳　銘　磻　編	文	學
金　　　排　　　附	鍾　延　豪	文	學
放　　　　　鷹	吳　錦　發	文	學
黃　巢　殺　人　八　百　萬	宋　澤　萊	文	學
燈　　下　　燈	蕭　　蕭	文	學
陽　關　千　唱	陳　　煌	文	學
種　　　　　籽	向　　陽	文	學
泥　土　的　香　味	彭　瑞　金	文	學
無　　　緣　　　廟	陳　艷　秋	文	學
鄉　　　　　事	林　清　玄	文	學
余　忠　雄　的　春　天	鍾　鐵　民	文	學
吳　煦　斌　小　說　集	吳　煦　斌	文	學

滄海叢刊已刊行書目 (四)

書　　　名	作　　者	類	別
歷　史　圈　外	朱　桂	歷	史
中　國　人　的　故　事	夏　雨　人	歷	史
老　　臺　　灣	陳　冠　學	歷	史
古　史　地　理　論　叢	錢　穆	歷	史
秦　　漢　　史	錢　穆	歷	史
秦　漢　史　論　稿	刑　義　田	歷	史
我　這　半　生	毛　振　翔	歷	史
三　生　有　幸	吳　相　湘	傳	記
弘　一　大　師　傳	陳　慧　劍	傳	記
蘇　曼　殊　大　師　新　傳	劉　心　皇	傳	記
當　代　佛　門　人　物	陳　慧　劍	傳	記
孤　兒　心　影　錄	張　國　柱	傳	記
精　忠　岳　飛　傳	李　安	傳	記
八　十　憶　雙　親 合刊 師　友　雜　憶	錢　穆	傳	記
困　勉　強　狷　八　十　年	陶　百　川	傳	記
中　國　歷　史　精　神	錢　穆	史	學
國　史　新　論	錢　穆	史	學
與　西　方　史　家　論　中　國　史　學	杜　維　運	史	學
清　代　史　學　與　史　家	杜　維　運	史	學
中　國　文　字　學	潘　重　規	語	言
中　國　聲　韻　學	潘　重　規 陳　紹　棠	語	言
文　學　與　音　律	謝　雲　飛	語	言
還　鄉　夢　的　幻　滅	賴　景　瑚	文	學
葫　蘆　·　再　見	鄭　明　娳	文	學
大　地　之　歌	大地詩社	文	學
青　　春	葉　蟬　貞	文	學
比　較　文　學　的　墾　拓　在　臺　灣	古　添　洪 陳　慧　樺 主編	文	學
從　比　較　神　話　到　文　學	古　添　洪 陳　慧　樺	文	學
解　構　批　評　論　集	廖　炳　惠	文	學
牧　場　的　情　思	張　媛　媛	文	學
萍　踪　憶　語	賴　景　瑚	文	學
讀　書　與　生　活	琦　君	文	學

滄海叢刊已刊行書目 (三)

書　　　名	作　者	類	別
不　疑　不　懼	王　洪　鈞	教	育
文　化　與　教　育	錢　　穆	教	育
教　育　叢　談	上官業佑	教	育
印　度　文　化　十　八　篇	糜　文　開	社	會
中　華　文　化　十　二　講	錢　　穆	社	會
清　代　科　舉	劉　兆　璸	社	會
世　界　局　勢　與　中　國　文　化	錢　　穆	社	會
國　　家　　論	薩孟武譯	社	會
紅　樓　夢　與　中　國　舊　家　庭	薩　孟　武	社	會
社　會　學　與　中　國　研　究	蔡　文　輝	社	會
我　國　社　會　的　變　遷　與　發　展	朱岑樓主編	社	會
開　放　的　多　元　社　會	楊　國　樞	社	會
社　會、文　化　和　知　識　份　子	葉　啟　政	社	會
臺　灣　與　美　國　社　會　問　題	蔡文輝 蕭新煌主編	社	會
日　本　社　會　的　結　構	福武直　著 王世雄　譯	社	會
三十年來我國人文及社會 科學之回顧與展望		社	會
財　　經　　文　　存	王　作　榮	經	濟
財　　經　　時　　論	楊　道　淮	經	濟
中　國　歷　代　政　治　得　失	錢　　穆	政	治
周　禮　的　政　治　思　想	周　世　輔 周　文　湘	政	治
儒　家　政　論　衍　義	薩　孟　武	政	治
先　秦　政　治　思　想　史	梁啟超原著 賈馥茗標點	政	治
當　代　中　國　與　民　主	周　陽　山	政	治
中　國　現　代　軍　事　史	劉　馥　著 梅寅生　譯	軍	事
憲　　法　　論　　集	林　紀　東	法	律
憲　　法　　論　　叢	鄭　彥　棻	法	律
師　　友　　風　　義	鄭　彥　棻	歷	史
黃　　　　帝	錢　　穆	歷	史
歷　史　與　人　物	吳　相　湘	歷	史
歷　史　與　文　化　論　叢	錢　　穆	歷	史

滄海叢刊已刊行書目 (二)

書名	作者	類別	
語言哲學	劉福增	哲	學
邏輯與設基法	劉福增	哲	學
知識·邏輯·科學哲學	林正弘	哲	學
中國管理哲學	曾仕強	哲	學
老子的哲學	王邦雄	中國哲	學
孔學漫談	余家菊	中國哲	學
中庸誠的哲學	吳 怡	中國哲	學
哲學演講錄	吳 怡	中國哲	學
墨家的哲學方法	鐘友聯	中國哲	學
韓非子的哲學	王邦雄	中國哲	學
墨家哲學	蔡仁厚	中國哲	學
知識、理性與生命	孫寶琛	中國哲	學
逍遙的莊子	吳 怡	中國哲	學
中國哲學的生命和方法	吳 怡	中國哲	學
儒家與現代中國	章政通	中國哲	學
希臘哲學趣談	鄔昆如	西洋哲	學
中世哲學趣談	鄔昆如	西洋哲	學
近代哲學趣談	鄔昆如	西洋哲	學
現代哲學趣談	鄔昆如	西洋哲	學
現代哲學述評(一)	傅佩榮譯	西洋哲	學
懷海德哲學	楊士毅	西洋哲	學
思想的貧困	章政通	思	想
不以規矩不能成方圓	劉君燦	思	想
佛學研究	周中一	佛	學
佛學論著	周中一	佛	學
現代佛學原理	鄭金德	佛	學
禪話	周中一	佛	學
天人之際	李杏邨	佛	學
公案禪語	吳 怡	佛	學
佛教思想新論	楊惠南	佛	學
禪學講話	芝峯法師譯	佛	學
圓滿生命的實現 (布施波羅蜜)	陳柏達	佛	學
絕對與圓融	霍韜晦	佛	學
佛學研究指南	關世謙譯	佛	學
當代學人談佛教	楊惠南編	佛	學

滄海叢刊已刊行書目 ㈠

書　　　名	作　　者	類　　別	
國父道德言論類輯	陳　立　夫	國　父　遺　教	
中國學術思想史論叢 ㈠㈡ ㈢㈣ ㈤㈥ ㈦㈧	錢　　穆	國	學
現代中國學術論衡	錢　　穆	國	學
兩漢經學今古文平議	錢　　穆	國	學
朱子學提綱	錢　　穆	國	學
先秦諸子繫年	錢　　穆	國	學
先秦諸子論叢	唐　端　正	國	學
先秦諸子論叢（續篇）	唐　端　正	國	學
儒學傳統與文化創新	黃　俊　傑	國	學
宋代理學三書隨劄	錢　　穆	國	學
莊子纂箋	錢　　穆	國	學
湖上閒思錄	錢　　穆	哲	學
人生十論	錢　　穆	哲	學
晚學盲言	錢　　穆	哲	學
中國百位哲學家	黎　建　球	哲	學
西洋百位哲學家	鄔　昆　如	哲	學
現代存在思想家	項　退　結	哲	學
比較哲學與文化 ㈠㈡	吳　　森	哲	學
文化哲學講錄 ㈠㈡㈢㈣	鄔　昆　如	哲	學
哲學淺論	張　　康譯	哲	學
哲學十大問題	鄔　昆　如	哲	學
哲學智慧的尋求	何　秀　煌	哲	學
哲學的智慧與歷史的聰明	何　秀　煌	哲	學
內心悅樂之源泉	吳　經　熊	哲	學
從西方哲學到禪佛教 —「哲學與宗教」一集—	傅　偉　勳	哲	學
批判的繼承與創造的發展 —「哲學與宗教」二集—	傅　偉　勳	哲	學
愛的哲學	蘇　昌　美	哲	學
是與非	張身華譯	哲	學